만남과 헤어짐의 미학

—— 조선시대 계회도와 전별시 ——

유홍준 · 이태호 편

고서화도록 6

만남과 헤어짐의 미학 조선시대 계회도와 전별시

엮은이/유홍준 · 이태호
펴낸이/우찬규
펴낸곳/도서출판 **학고재**

초판 1쇄 인쇄일/2000년 8월 15일
초판 1쇄 발행일/2000년 8월 25일

등록/1991년 3월 4일 (제 1-1179호)
주소/서울시 종로구 소격동 77
홈페이지/www.hakgojae.co.kr
전화/736-1713~4, 팩스/739-8592
편집/제송희 · 김양이 · 이옥란 · 문해순
영업/김정곤 · 박영민 · 이창후 · 최은희

인쇄/독일인쇄, 제본/평화제본

값 20,000원
ISBN 89-85846-67-1

만남과 헤어짐의 미학 · 차례

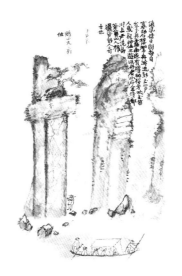

만남과 헤어짐의 미학

조선시대 계회도와 전별시

이 책은 학고재에서 기획전으로 마련한 '만남과 헤어짐의 미학── 조선시대 계회도(契會圖)와 전별시(餞別詩)'(2000년 9월 1일~9월 30일)의 도록이다. 그럼에도 이 책에 우리 두 사람의 공편 (共編)으로 이름을 걸게 된 것은 이 전시회의 기획부터 관여하여 작품 선정과 개인 및 미술관의 소장품을 대여하는 데 공동책임을 지고 있기 때문이다.

학고재는 이미 1992년 봄에 '조선 후기 그림과 글씨── 인조부터 영조 연간의 서화'라는 전시회를 가진 바 있는데, 그 당시 생각으로는 후속 전시회로 정조부터 철종 연간의 서화를 선보일 예정이었다. 그러나 공교롭게도 이 전시회 이후 많은 고미술화랑과 미술관에서 이와 비슷한 전시회를 열게 되어 더 이상 참신한 전시회가 될 것 같지 않아 기회를 미루다가 이번에 '만남과 헤어짐'이라는 주제로 전시회를 열게 됐다.

돌이켜보건대, 지난 20세기의 마지막 10년간에는 전에 없이 고서화 전시회가 많이 열렸다. 그만큼 나라의 형편이 되었다는 반증이며, 우리의 문화유산에 대한 국민적 관심이 드높아졌다는 얘기도 된다. 그런 전시회를 통하여 우리는 옛 그림과 글씨에 대해 더 많은 지식과 사랑을 갖게 되고 한국미술사는 더 많은 예증을 확보하게 된 것이다.

21세기를 맞으면서 우리는 이런 전시회가 더욱 높은 수준에서 열릴 수 있기를 한 마음으로 기대하지 않을 수 없는데, 학고재는 그런 뜻에서 좀더 깊이 있는 테마 기획전을 시도하게 된 것이다.

조선시대 그림과 글씨 문화를 이끌어온 문인들의 일상생활 속에서 서화가 가장 깊이 나타난 것은 만남과 헤어짐의 정표로서 그림과 글씨였다. 그들은 만남의 기쁨을 그림으로 남겼고, 헤어짐의 아쉬움을 시와 글씨로 달랬다. 만남의 계기도 여러 가지였고 그 그림은 계회도, 아집도(雅集圖), 시회도(詩會圖) 등으로 그려졌다. 헤어짐의 사연도 갖가지였는데, 대개는 전별시 또는 전별도(餞別圖)라는 이름으로 제작되었다.

이번에 출품된 계회도와 전별시 작품들은 거의 처음 세상에 공개되는 것이거나 기존의 도록에서만 보아오던 것을 진적으로 처음 대하게 되는 사실상의 미공개 작품들이다.

계회도 출품작의 내력들

예안 김씨가 소장해온 16세기 계회도 석 점은 조선 전기 회화사에서 큰 비중을 차지하는 계회도 장르에서 획기적인 새 자료로 학계와 관객의 큰 관심을 갖게 될 것이라고 자신 있게 말하고 싶다. 이제까지 알려진 계회도 중 시기가 상당히 올라갈 뿐만 아니라 그림의 격조가 감상화로서 조금도 손색이 없으며 또 확실한 소장 내력이 있어서 더없이 귀중하다. 한 가정에서 3대가 각각 참여했던 자료의 중요성 때문에 이 석 점에 대해서는 이태호가 〈예안 김씨 가전 계회도 석 점을 중심으로 본 16세기의 계회산수〉를 별도의 논문으로 기고하였다.

겸재의 〈의금부도〉를 비롯한 석 점의 계회도는 조선시대 관리들의 계모임 중에서 계회가 가장 자주 열렸던 의금부(義禁府)의 계회도를 시대별로 추적해볼 수 있는 좋은 계기가 될 것이다. 같은 의금부 건물을 그리면서도 각각 서로 다른 양식을 보여주고 있어서 하나는 원경(遠景), 하나는 측면, 또 하나는 정면정관(正面正觀)의 근경 사생을 하고 있다.

이인상의 〈수하한담도〉는 이미 조선시대 회화 도록에는 거의 다 수록되어 있는 명화 중의 명화이다. 이인상은 그 그림에 서린 문기(文氣)가 타의 추종을 불허하던 대가인데, 그의 심오한 문기란 그의 삶과 작품 자체가 이처럼 시서화가 절대로 분리되지 않는 하나의 세계였다는 사실을 다시금 인식하게 된다.

정수영의 〈백사동인야유회도〉는 요즘으로 치면 노인네들이 야유회를 가서 기념사진을 하나 찍는 그런 흥겨움이 서려 있어 더욱 현장감이 살아난다. 그런가 하면 신명준의 〈산방전별도〉는 헤어짐을 아쉬워하며 밤새도록 이별주를 마시는 그림으로 작품상에도 그 이별의 정이 역력하다.

이한철의 〈향산구로회도〉는 중국의 전설적인 만남의 상징인 이 소재가 문인들의 삶 속에서 하나의 이상이었음을 말해주는데 그것은 근대의 김은호·이용우가 그린 또 다른 만남의 미학인 〈죽림칠현도〉까지 이어진다.

윤제홍의 명작 실경 4폭 중 해주목 풍천도호부에 있던 '천사관' 그림은 중국 사신을 맞이하고, 사신으로 떠나는 사람을 배웅하는 그 현장의 사생화이며, 윤덕희의 〈상견상애도〉는 한 쌍의 말을 소재로 하여 "서로 보고 서로 사랑한다"는 짙은 애정의 만남을 상징적으로 표현한 만남의 희열도이다.

근대까지만 하여도 문인·화가들의 만남에는 풍류가 짙었다. 이응노의 딸 생일잔치에 당시 내로라하는 화가들이 화첩에 한 폭씩 자기 식의 축화를 그렸는데 정종여는 잔치상의 흥거운 분위기를 취필로 그려 이를 기념하였고, 목공예가 박성삼의 집에서 있었던 술자리에서는 전지 한 폭에 노수현·장우성이 이 집의 가야금 잘 치고 그림 잘 그리는 두 딸을 칭송하는 그림과 글씨를 합작품으로 남겼다.

《병암진장》 시화첩은 김홍도의 그림에 홍의영과 유한지가 번갈아가며 시를 써서 그림과 글씨의 만남을 통하여 서화의 풍류를 한껏 드높인 그야말로 보배로운 화첩이다. 특히 문인화풍의 그윽한 멋이 살아 있는 이 작품은 김홍도가 56세에 그렸다는 절대 연대가 밝혀져 있는 원숙한 노필로, 유한지는 이 작품은 삼공(三公:영의정·좌의정·우의정)과도 바꾸지 않겠다고까지 말하였으니 김홍도의 또 다른 〈삼공불환도〉인 셈이다. 이 첩은 특별히 이인숙 씨의 해제를 따로 실었다.

그림과 글씨를 통해 만남과 그리움의 정을 표현하는 그 멋진 문화는 현대까지도 이어진다. 그 대표적인 예로, 박승무가 전주에 갔다가 이응노에게 기념으로 그려준 〈천첩운산도〉, 전 서울대 교수 김원용이 자신의 어려운 시절에 도움을 준 벗들에게 보낸 목판화 〈연하장〉은 그림만큼이나 아름다운 그리움의 미학이라고 하겠다.

전별시 출품작들의 사연

조선시대 전별시는 헤아릴 수 없이 많다. 또 이별의 사연도 가지가지였는데 그럴 때면 옛 문인들은 이별가를 시로 읊고 그 유려한 필치로 하나의 서예작품을 남겨 그때의 정을 두고두고 기념하게 했다.

그 중 퇴계의 형님인 이해가 황해도 관찰사로 떠나는 것에 부친 최연의 송별시를 비롯하여 외직으로 떠나는 벗에게 부친 것이 가장 많이 남아 있다. 이홍주가 평양소윤으로 떠나는 데 부친 이정구의 전별시, 이복현이 곡성현감으로 떠나는 것을 송별한 신위의 시가 그것이다. 특히 신위가 용강현령으로 떠날 때는 이집두·유득공·천수경 등 20여 명이 저마다 전별시를 짓고 신위가 첩으로 만들어 소장인(所藏印)까지 곁들였는데 이 첩은 서예사와 국문학의 귀중한 자료이다.

전별시들은 이별의 아쉬움보다는 장도(壯途)를 축하하며 덕담을 보내는 경우가 많다. 퇴계이황은 남언경을 떠나 보내는 것을 송별했고, 김창집은 청풍계 주인 김시보가 금강산으로 유람가는 데 아우 김창흡까지 데리고 가는 것을 축하했고, 이명규는 운문선사가 천마산으로 들어가는 것을 전별시로 읊었다.

전별은 외국인과도 마찬가지였다. 북경에 사신으로 가서 그곳 문인들과 교류하는 것은 조선시대의 한 관행이었고 북학파 이래로는 그것이 중요한 문화교류였던바, 중국의 문인·명필인 정공수가 박규수에게 증정한 행서대련과 주소백이 이상적에게 준 예서대련은 그런 시대상을 여실히 보여준다.

만남의 기쁨과 경사를 축하한 예도 많다. 다산 정약용이 호정(浩亭)이라는 분의 잔치에 축하 편지를 쓴 것, 표암 강세황이 친구를 방문한 흥을 시로 읊은 것 등이 그것이다.

조선시대의 문인들이 시와 글씨로 만남을 읊은 것 중 우리 시대에는 상상할 수 없는 진귀하

고도 정말로 멋있는 장면도 있다. 추사 김정희가 정조의 사위 홍현주와 자하 신위 사이에 오간 10수의 시를 보고 자신도 3수의 시를 지으면서 쓴《운외몽중》첩은 그들에게 있어서 시가 지닌 정서 교감의 의미를 남김없이 보여준다. 어느 날 홍현주가 꿈에 시를 지었는데 "구름 밖에 구름이고 꿈속의 꿈일러라"라는 '운외운 몽중몽(雲外雲 夢中夢)' 등 13자밖에 기억에 남지 않아 이를 주제로 한 시를 서로 지어 보여준 낭만의 만남이다.

또 어느 날 김정희에게 생전에 보지도 못한 어느 스님이 해붕대사의 화상찬을 써 달라고 해서 쓴〈제해붕대사영정〉은 죽은 자와의 만남을 노래한 것으로 이 첩에는 초의선사가 그 내력을 밝힌 글이 있어 더욱 진귀하다. 이 두 개의 첩에 대해서는 유홍준이 별도의 해제를 논문으로 실었다.

만남과 헤어짐의 미학이 일상 속에서 이루어진 일반적인 방식은 역시 편지였다. 그 많은 편지 중 당대의 호걸이었다는 임형수가 퇴계에게 보낸 시, 송시열이 며느리를 대필시켜 한글로 쓴 편지, 기생 옥화가 서울 오면 잘해준다고 해서 왔다가 만나지도 못하여 실망하고 돌아가며 김판서에게 쓴 눈물의 편지 등은 한차례 볼거리가 될 것이다.

이렇게 계회도와 전별시들을 한 자리에 모아놓고 보니 그 양이 적지 않아 전시회에서는 교대로 진열해야만 했다. 그러나 도록에는 출품작 모두를 실어 학계에 이바지하고자 했다. 아무쪼록 이번 전시회가 많은 사람들에게 옛 선인들의 인간미와 서정을 이해하고 나아가서 우리의 시서화에 더 많은 애정을 갖는 기회가 되기를 바라며, 이 많은 서화작품이 한국회화사와 서예사의 깊이를 더해주는 계기가 되었으면 더 큰 보람이 없겠다.

귀중한 소장품을 출품해주신 소운(紹芸) 선생님, 일암(日庵) 선생님, 조재진 사장님과 순천 제일대학, 직지사 성보박물관에 깊이 감사드리며, 전시회를 위해 애쓴 학고재 우찬규 사장과 화랑·편집실 여러분의 노고에 감사드린다.

2000. 9.

유홍준·이태호

작품목록

계회도

1. 필자 미상, 〈추관계회도(秋官契會圖)〉, 1546년경, 비단에 수묵, 95.0×61.0cm
2. 필자 미상, 〈기성입직사주도(騎省入直賜酒圖)〉, 1581년경, 비단에 수묵, 97.5×59.0cm
3. 필자 미상, 〈금오계회도(金吾契會圖)〉, 1606년경, 종이에 수묵, 93.5×63.0cm
4. 정선, 〈의금부도(義禁府圖)〉, 1729, 종이에 수묵담채, 31.6×42.6cm
5. 필자 미상, 〈금오계회도(金吾契會圖)〉, 1739, 종이에 수묵채색, 31.5×41.7cm
6. 필자 미상, 〈금오계회도(金吾契會圖)〉, 1799, 종이에 수묵채색, 28.2×37.2cm
7. 이인상, 〈수하한담도(樹下閒談圖)〉, 18세기, 종이에 수묵담채, 34.0×60.0cm
8. 정수영, 〈백사동인야유회도(白社同遊圖)〉, 1784, 종이에 수묵담채, 31.3×41.7cm
9. 이인문, 〈벗을 찾아서(訪友圖)〉, 18세기, 종이에 수묵담채, 28.5×36.5cm
10. 이방운, 〈오동나무 아래에서(樹下閒談)〉, 19세기, 종이에 수묵담채, 27.0×40.0cm
11. 신명준, 〈산방전별도(山房餞別圖)〉, 19세기, 종이에 수묵, 22.5×26.8cm
12. 김홍도 · 유한지 · 홍의영, 《병암진장(屏巖珍藏)》첩, 1800, 서화합벽첩, 각면 20.0×30.0cm, 총 20.0×420cm
12-1. 《병암진장》첩 중 홍의영의 〈행서제시(行書題詩)〉
12-2. 《병암진장》첩 중 유한지의 〈전서제시(篆書題詩)〉
12-3. 《병암진장》첩 중 김홍도의 〈관폭도(觀瀑圖)〉
12-4. 《병암진장》첩 중 김홍도의 〈선유도(船遊圖)〉
13. 윤제홍, 《학산구구옹(鶴山九九翁)》첩, 1844, 종이에 수묵, 각면 58.5×31.0cm
13-1. 제1면 〈천사관도(天使館圖)〉
13-2. 제2면 〈옥순봉도(玉筍峯圖)〉
13-3. 제3면 〈한라산도(漢拏山圖)〉
13-4. 제4면 〈흡곡 천도도(歙谷穿島圖)〉
14. 이한철, 〈향산구로회도(香山九老會圖)〉, 1887, 종이에 수묵담채, 22.0×26.0cm
15. 이용우, 〈죽림칠현도(竹林七賢圖)〉, 1943, 종이에 담채, 32.5×47.0cm
16. 김은호, 〈죽림칠현도〉, 20세기, 비단에 채색, 32.2×152.0cm
17. 박승무, 〈천첩운산도(千疊雲山圖)〉, 1934, 종이에 수묵, 27.0×42.0cm
18. 정종여, 〈고암 이응노 딸 돌잔치 그림〉, 1949, 종이에 채색, 20.6×32.5cm
19. 김원용, 〈연하장〉, 1974, 목판화, 26.0×16.0cm
20. 박성삼 · 노수현 · 장우성 합작, 〈대신선관(大新仙館) 아회도〉, 1952, 종이에 수묵, 99.5×57.3cm
21. 윤덕희, 〈상견상애도(相見相愛圖)〉, 18세기 중엽, 종이에 수묵담채, 88.0×46.0cm

전별시

22. 이황, 〈남언경을 떠나 보내는 시〉, 1559, 종이에 먹, 31.5×46cm
23. 임형수, 〈퇴계선생께 보내는 시〉, 1545년경, 종이에 먹, 23.0×37.0cm
24. 이명규, 〈운문선사의 천마지행(天磨之行)에 보내는 시〉, 1544년경, 종이에 먹, 23.5×27.2cm

25. 최연, 〈이해의 황해도 관찰사 부임을 전별하는 시〉, 1547, 종이에 먹, 23.5×99.8cm

26. 이우, 〈춘야연도리원서(春夜宴桃李園序)〉, 17세기, 종이에 먹, 30×57.5cm

27. 이정구, 〈이홍주의 평양소윤 부임을 전별하는 시〉, 1606, 종이에 먹, 27.7×106.7cm

28. 김창집, 〈사경과 계형의 금강행(金剛行) 송별시〉, 1711, 종이에 먹, 35.5×44.0cm

29. 강세황, 〈방우시(訪友詩)〉, 1747, 종이에 먹, 26.5×47.0cm

30-1. 《자하 신위 용강현령 부임 송별시첩》(1806, 종이에 먹) 중 천수경의 〈송별시〉, 28.3×54.5cm

30-2. 《자하 신위 용강현령 부임 송별시첩》 중 유득공의 〈송별시〉, 27.5×38.5cm

31. 신위, 〈이복현의 곡성현감 부임을 전별하는 시〉, 1832, 종이에 먹, 33.5×38.5cm

32. 김정희, 〈봉래관에서 이대아를 금강산으로 보내며(蓬萊館送李大雅入金剛)〉, 16세기, 종이에 먹, 24.0×61.5cm

33. 김정희, 《운외몽중》첩, 1827(또는 1828), 종이에 먹, 27.0×374.0cm

34. 《제해붕대사영정》첩 중 김정희의 〈제해붕대사영정〉, 1857, 종이에 먹, 28.0×102.0cm

34-1. 《제해붕대사영정》첩 중 김정희가 〈법운대사에게 보낸 편지〉

34-2. 《제해붕대사영정》첩 중 초의 〈발문〉

35. 주당, 〈이상적에게 기증한 예서대련〉, 19세기, 종이에 먹, 각면 102.0×29.0cm

36. 정공수, 〈박규수에게 기증한 행서대련〉, 1861, 종이에 먹, 각면 136.0×31.0cm

서간

37. 유진동, 〈찬(粲)에게 올리는 시〉, 16세기, 종이에 먹, 25.7×25.0cm

38. 이항복, 〈서간〉, 종이에 먹, 27.0×28.0cm

39. 이덕형, 〈서간〉, 종이에 먹, 27.0×41.0cm

40. 유성룡, 〈서간〉, 종이에 먹, 27.3×38.0cm

41. 김장생, 〈황생원에게 보내는 서간〉, 1627, 종이에 먹, 24.7×33.3cm

42. 송시열, 〈한글 서간〉, 1687, 종이에 먹, 29.5×69.5cm

43. 남구만, 〈금구현감에게 보내는 서간〉, 1701, 종이에 먹, 28×48.5cm

44. 윤순, 〈평보형에게 보내는 서간〉, 18세기 초, 종이에 먹, 23×46.5cm

45. 이광사, 〈서간〉, 18세기 전반, 종이에 먹, 32.5×50.5cm

46. 정조, 〈채제공에게 보내는 서간〉, 1797, 종이에 먹, 35×53cm

47. 채제공, 〈서간〉, 1792, 종이에 먹, 36.5×54cm

48. 정약용, 〈호정의 잔치에 보내는 서간〉, 18세기, 종이에 먹, 23.0×37.3cm

49. 김정희, 〈영하 선파에게 보내는 서간〉, 19세기, 종이에 먹, 32.0×42.0cm

50. 기녀 옥화, 〈김판서께 올리는 서간〉, 19세기, 종이에 먹, 24.5×93cm

51. 김택영, 〈서간〉, 1916, 종이에 먹, 각면 24×13cm

52. 필자 미상, 〈물목(物目)〉, 1851, 종이에 먹, 26×36cm

53. 김병학, 〈혼서(婚書)〉, 1872, 종이에 먹, 66.5×90.5cm

계회도 契會圖

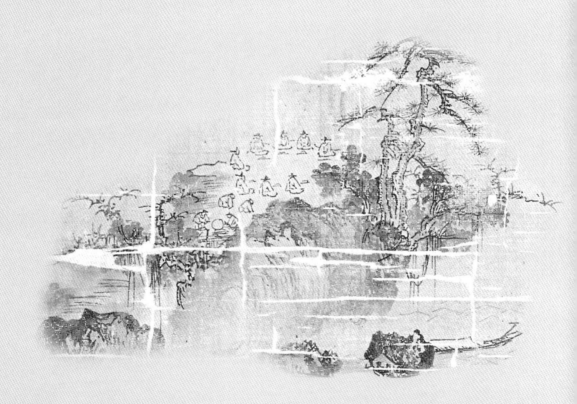

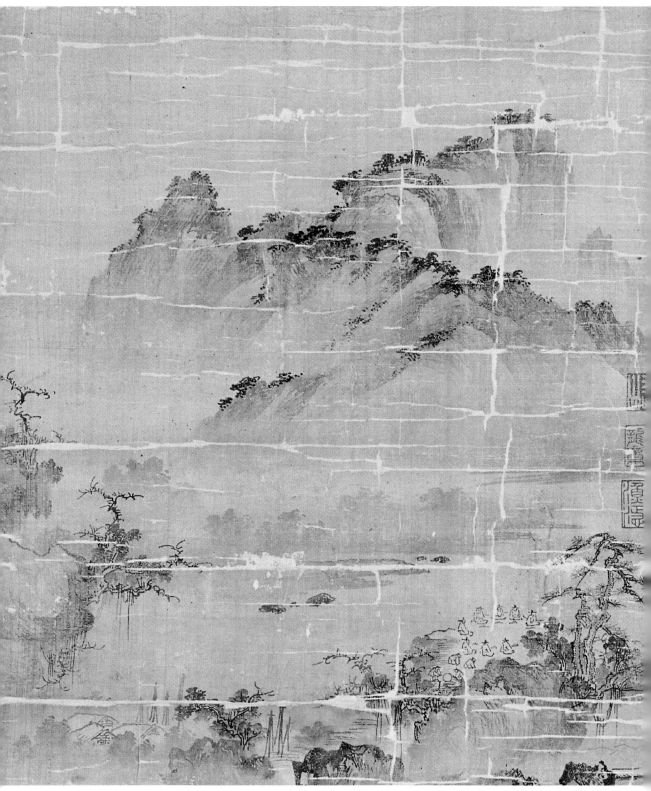

〈추관계회도〉 부분

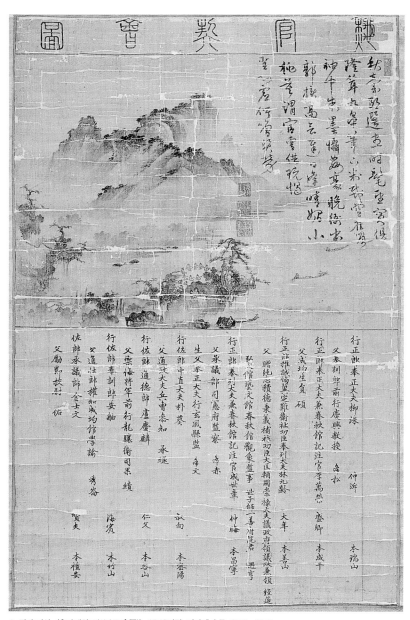

1. 필자 미상, 〈추관계회도(秋官契會圖)〉, 1546년경, 비단에 수묵, 95.0×61.0cm

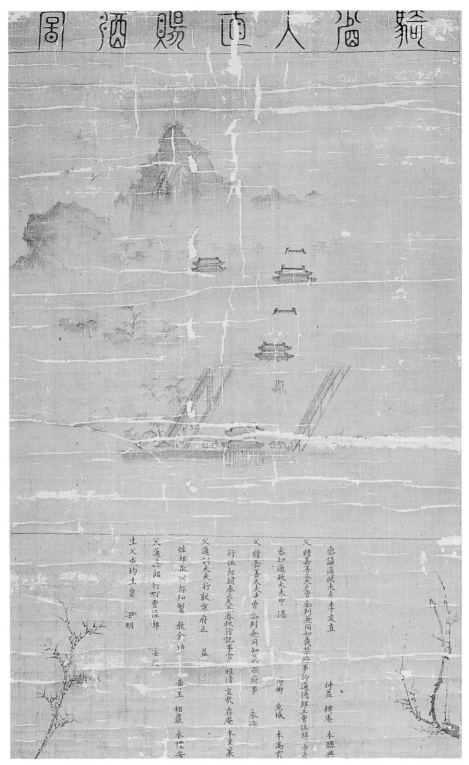

2. 필자 미상, 〈기성입직사주도(騎省入直賜酒圖)〉, 1581년경, 비단에 수묵, 97.5×59.0cm

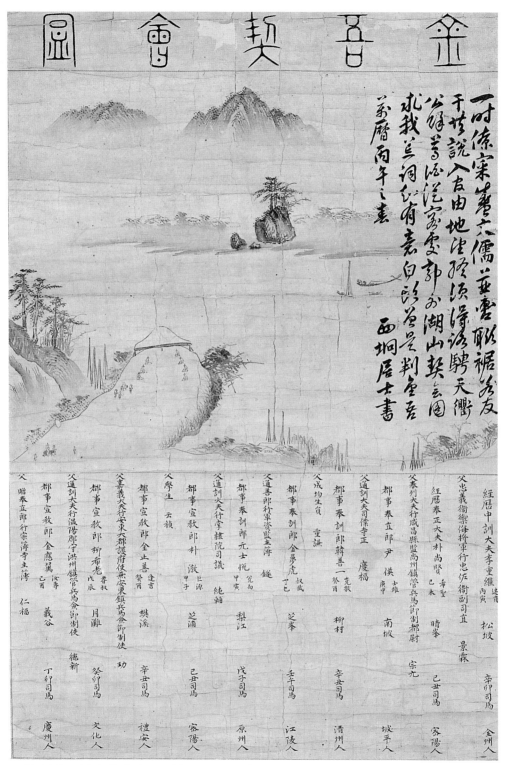

3. 필자 미상, 〈금오계회도(金吾契會圖)〉, 1606년경, 종이에 수묵, 93.5×63.0cm

〈의금부도(義禁府圖)〉의 좌목

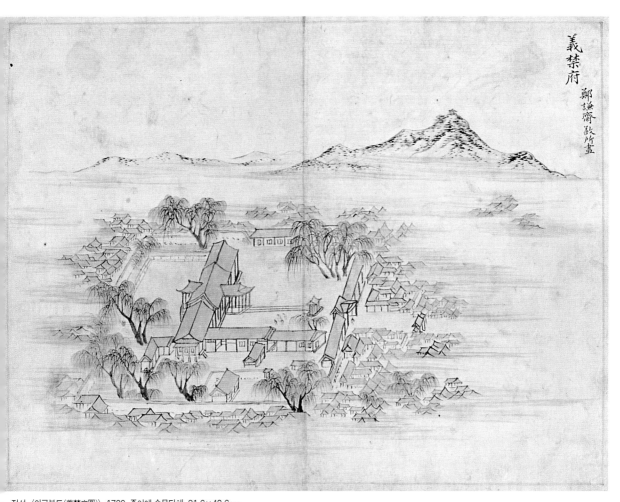

義禁府
鄭謙齋敁所畫

. 정선, 〈의금부도(義禁府圖)〉, 1729, 종이에 수묵담채, 31.6×42.6cm

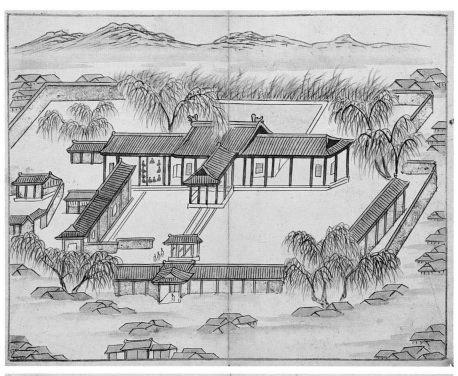

金吾座目

靈山辛最彦 君夫通訓 乙卯恭上
戊午七月初一日政徐宗曅出使代相換未

揚州趙榮宗 光仲通訓 甲午恭上 丙午司馬
戊午七月初七日政崔弘輔代未

完山李廷喆 原明朝散 乙亥恭上 癸巳司馬
丙辰八月二十六日政趙戴浩不仕代未

杞溪俞郁基 子馨通訓 辛巳恭下 乙巳司馬
丁巳二月二十五日政李嵒中出使代未

月城李宗遠 李近道訓 乙巳恭上 丁未司馬
丁巳八月十二日政徐命五代未

韓山李秀得 仲五朝春 乙卯司馬
戊午六月二十四日政郡出六代未

達城徐命涵 養吾春列 丁巳恭上
戊午七月三十日政李嵒出使代相換未

首陽吳命修 敬叔道德 乙丑恭下 丙午司馬
戊午八月十六日政李錫俊不仕代未

全義李德顯 純夫朝春 戊寅恭上
戊午十月十六日政呂慶周代未

一員未差

巳未二月 日

5. 필자 미상, 〈금오계회도〈金吾契會圖〉〉, 1739, 종이에 수묵채색, 31.5×41.7cm

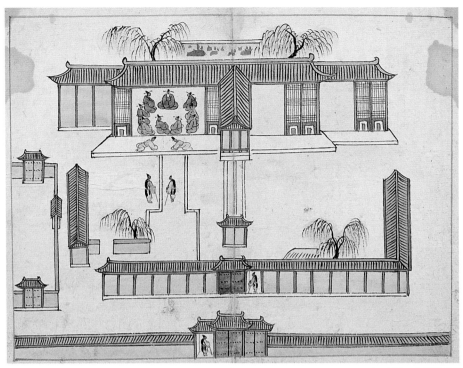

金吾座目

中訓大夫行義禁府都事 林樂喆		羅州人
朝奉大夫行義禁府都事 朴菩浩	丁酉司馬	密陽人
通訓大夫行義禁府都事 張趾元	甲辰武科	仁同人
通訓大夫行義禁府都事 林沔浩	甲午司馬	羅州人
通仕郎義禁府都事 林沔浩	甲午司馬	全州人
通訓大夫行義禁府都事 李亨保		和順人
朝奉大夫行義禁府都事 崔 焜	甲午司馬	驪江人
承仕郎義禁府都事 李憲愚	癸卯司馬	真城人
通訓大夫行義禁府都事 李仁行	癸卯司馬	月城人
朝奉大夫行義禁府都事 李永錫	己酉司馬	禮安人
承仕郎義禁府都事 金玶吉		
己未十一月　　日		

6. 필자 미상, 〈금오계회도〈金吾契會圖〉〉, 1799, 종이에 수묵채색, 28.2×37.2cm

邁 迺 運 樓

良朝

任氏宅閱函

醉興焉

任子伯志譽絕筆好時強余

作畫旣感便一笑彈指而已任

人神來故

任子嚴中無麟祥畫余復作此

識其尾以追入神去

任子必哂余之多心

7. 이인상, 〈수하한담도(樹下閒談圖)〉, 18세기, 종이에 수묵담채, 34.0×60.0cm

老木蒼欹色
巖關古今
栢□□興會
負昌洞
芟深

禮鄕詩
聞山書

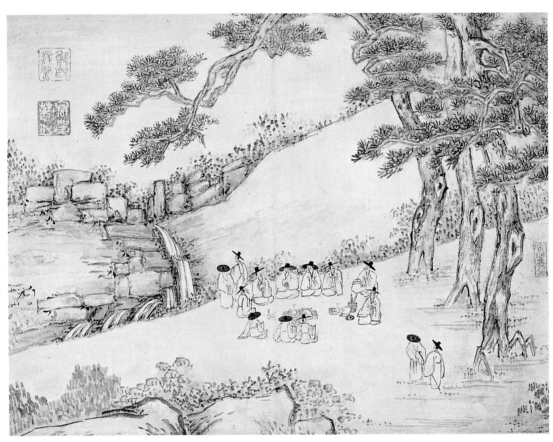

8. 정수영, 〈백사동인야유회도(白社同遊圖)〉, 1784, 종이에 수묵담채, 31.3×41.7cm

9. 이인문, 〈벗을 찾아서(訪友圖)〉, 18세기, 종이에 수묵담채, 28.5×36.5cm

10. 이방운, 〈오동나무 아래에서〈樹下閒談〉〉, 19세기, 종이에 수묵담채, 27.0×40.0cm

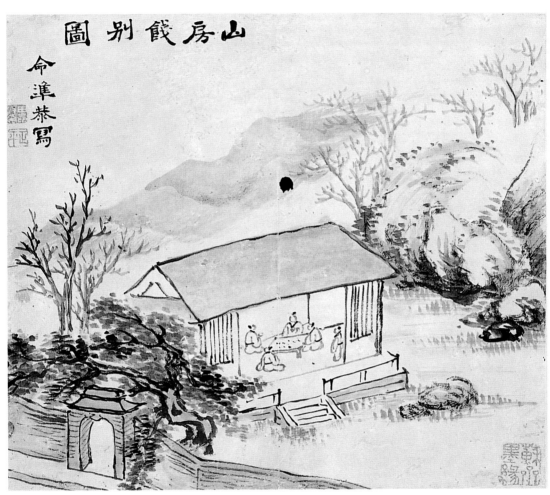

11. 신명준, 〈산방전별도(山房餞別圖)〉, 19세기, 종이에 수묵, 22.5×26.8cm

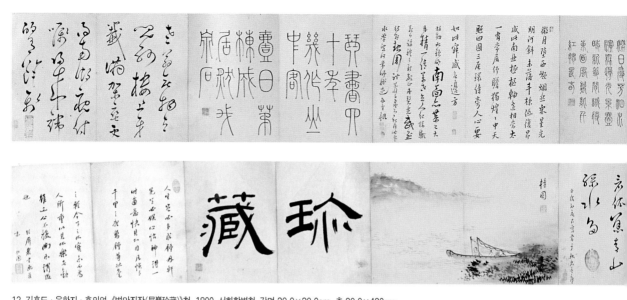

12. 김홍도 · 유한지 · 홍의영, 《병암진장(屛巖珍藏)》첩, 1800, 서화합벽첩, 각면 20.0×30.0cm, 총 20.0×420cm

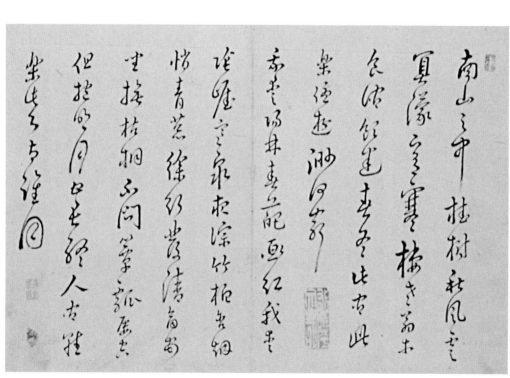

12-1. 《병암진장》첩 중 홍의영의 〈행서제시(行書題詩)〉

晨憩林影
開夜枕山
泉響
隱去復何
亦無言道
心長

朝開雲竇
攤暵掩薜
蘿深

自笑曉門
樁郡知孔
氏心

12-2. 《병암진장》첩 중 유한지의 〈전서제시(篆書題詩)〉

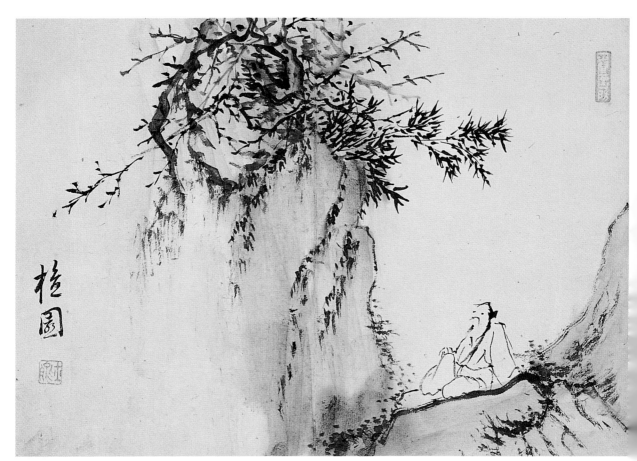

12-3. 《병암진장》첩 중 김홍도의 〈관폭도(觀瀑圖)〉

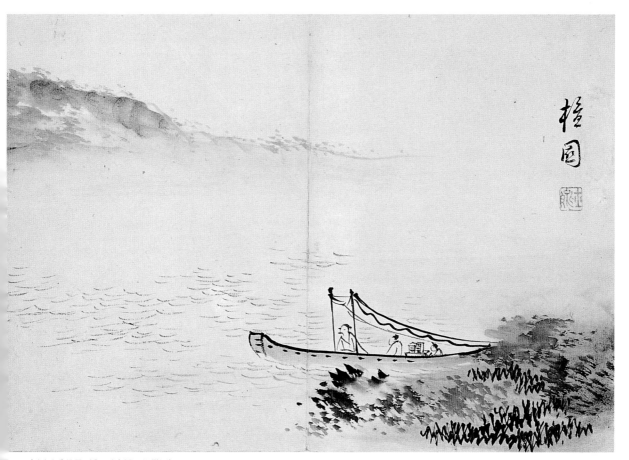

12-4. 《병암진장》첩 중 김홍도의 〈선유도(船遊圖)〉

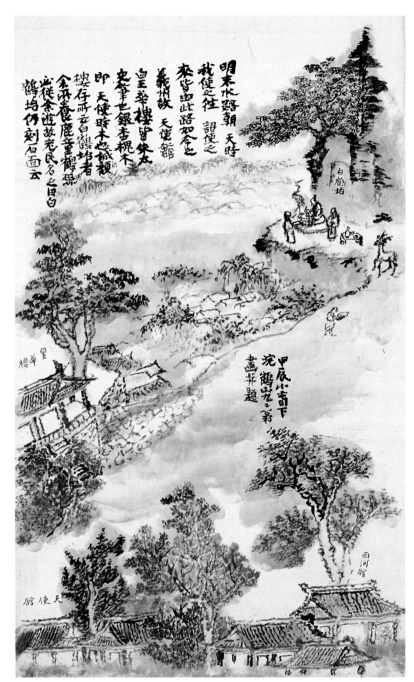

13-1. 윤제홍, 《학산구구옹(鶴山九九翁)》첩 중 제1면 〈천사관도(天使館圖)〉, 1844, 종이에 수묵, 58.5×31.0cm

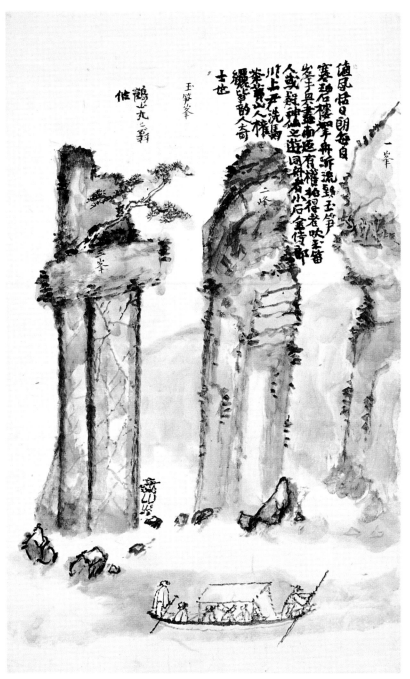

13-2. 윤제홍, 《학산구구옹(鶴山九九翁)》첩 중 제2면 〈옥순봉도(玉笋峯圖)〉, 1844, 종이에 수묵, 58.5×31.0cm

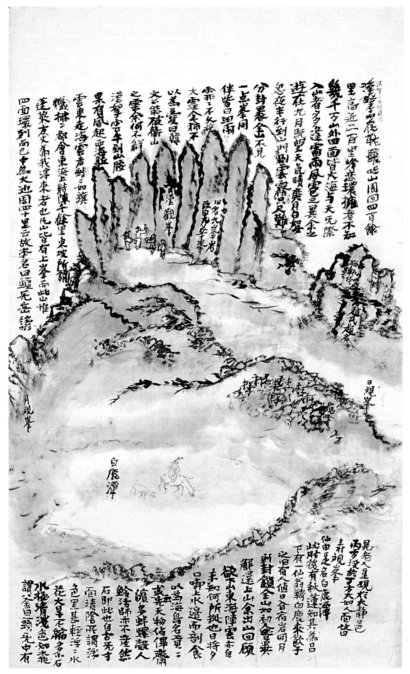

13-3. 윤제홍, 《학산구구옹(鶴山九九翁)》첩 중 제3면 〈한라산도(漢拏山圖)〉, 1844, 종이에 수묵, 58.5×31.0cm

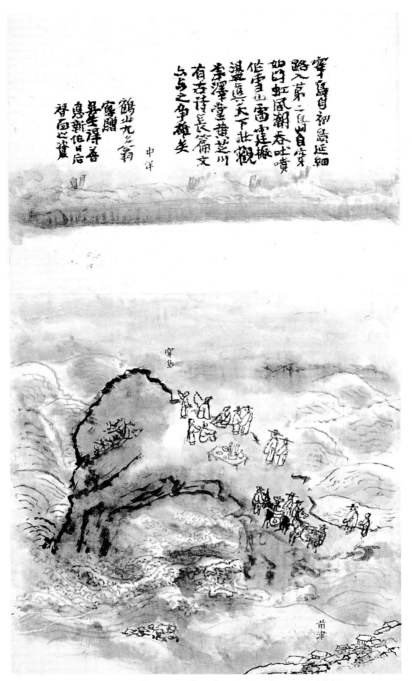

寧島自初島延細
路入第二島□自窄
鉯凹虹風潮吞吐賁
作雪山雷建撼
湛邃天下壯觀
李澤堂黃芝川
有古詩長篇文
以島之爭雄矣

中洋

鶴山九九翁
寧贈
是生澤善
慮新作此后
督匜此貨

穿島

前津

13-4. 윤제홍, 《학산구구옹(鶴山九九翁)》첩 중 제4면 〈흡곡 천도도(歙谷穿島圖)〉, 1844, 종이에 수묵, 58.5×31.0cm

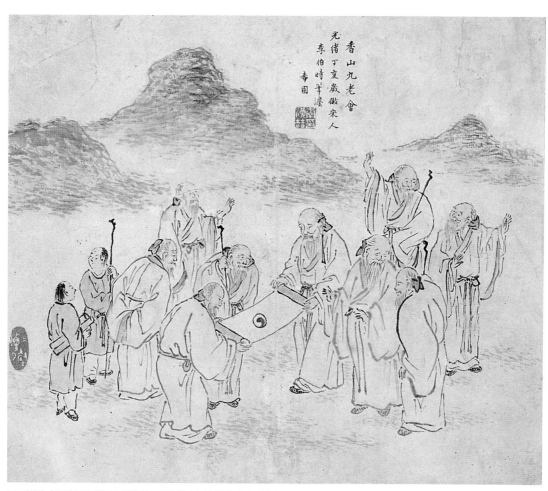

14. 이한철, 〈향산구로회도(香山九老會圖)〉, 1887, 종이에 수묵담채, 22.0×26.0cm

5. 이용우, 〈죽림칠현도(竹林七賢圖)〉, 1943, 종이에 담채, 32.5×47.0cm

16. 김은호, 〈죽림칠현도〉, 20세기, 비단에 채색, 32.2×152.0cm

17. 박승무, 〈천첩운산도(千疊雲山圖)〉, 1934, 종이에 수묵, 27.0×42.0cm

18. 정종여, 〈고암 이응노 딸 돌잔치 그림〉, 1949, 종이에 채색, 20.6×32.5cm

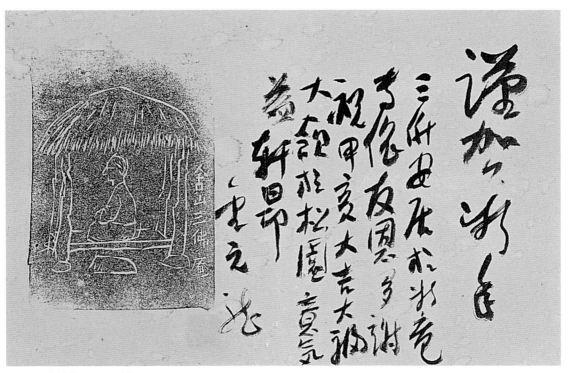

19. 김원용, 〈연하장〉, 1974, 목판화, 26.0×16.0cm

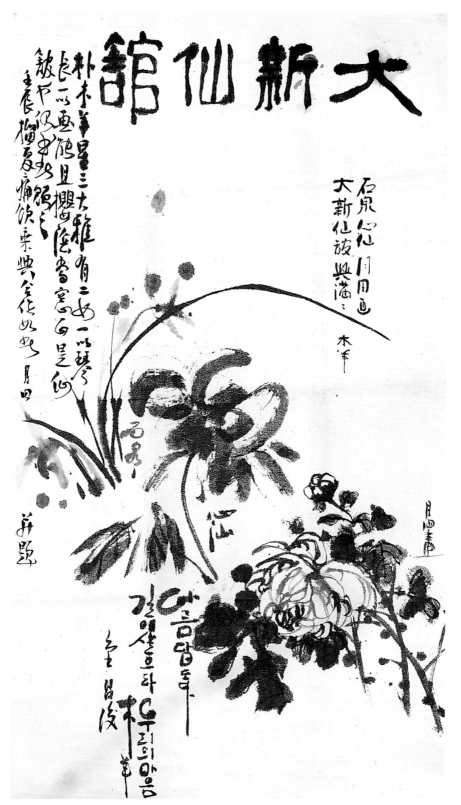

20. 박성삼 · 노수현 · 장우성 합작, 〈대신선관(大新仙館) 아회도〉, 1952, 종이에 수묵, 99.5×57.3cm

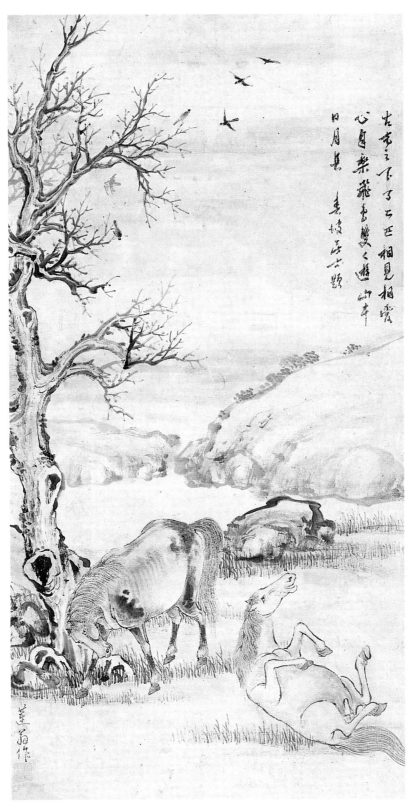

21. 윤덕희, 〈상견상애도(相見相愛圖)〉, 18세기 중엽, 종이에 수묵담채, 88.0×46.0cm

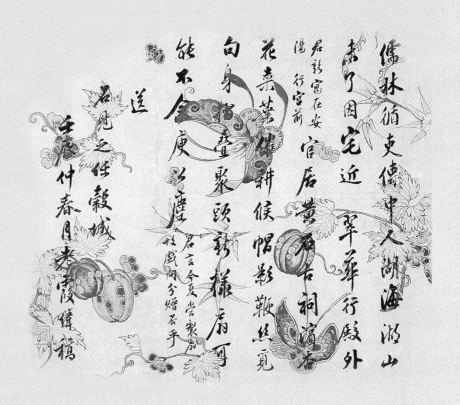

儒林循吏傳中人湖海游山

乘了因宅近翠華行殿外

君新寓在安陽 行宮前

花嘉蕭儀耕候帽影鞭絲覽

官居黃石古祠讀書

句身將蠶聚頭新樣扇可

能不令庚

名言今夏嘗教戲詞分贈若乎

送

君見之任穀城

壬辰仲春月秦霞續稿

22. 이황, 〈남언경을 떠나 보내는 시〉, 1559, 종이에 먹, 31.5×46cm

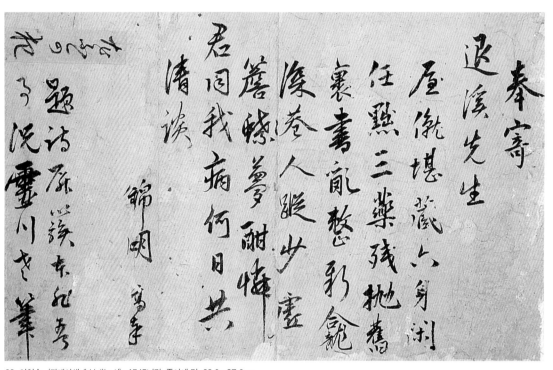

23. 임형수, 〈퇴계선생께 보내는 시〉, 1545년경, 종이에 먹, 23.0×37.0cm

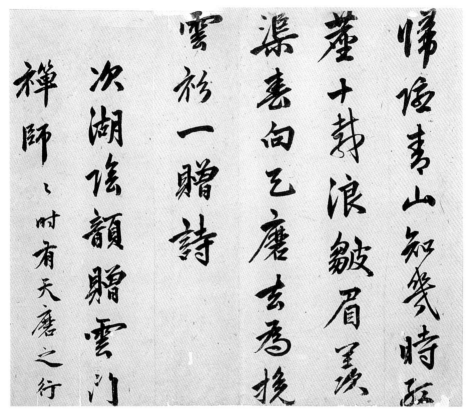

24. 이명규, 〈운문선사의 천마지행(天磨之行)에 보내는 시〉, 1544년경, 종이에 먹, 23.5×27.2cm

25. 최연, 〈이해의 황해도 관찰사 부임을 전별하는 시〉, 1547, 종이에 먹, 23.5×99.8cm

26. 이우, 〈춘야연도리원서(春夜宴桃李園序)〉, 17세기, 종이에 먹, 30×57.5cm

27. 이정구, 〈이홍주의 평양소윤 부임을 전별하는 시〉, 1606, 종이에 먹, 27.7×106.7cm

以策勉王子西式久遲頌

平門史序諸招出納寬

猥侶諸揖雅姓武然頃

寶新去僑暑乏餙矢教

尤淳省林林札陽招出

言維上請大哭頃与勞

此法略各頗但解不負學

忠心足軟、

萬曆丙午仲秋初三

月少李重閣

偉吉甫

士敬季亨後先而下金剛
皆壹別語用士敬韵贈
季亨汊弯轉示士敬
我者東游溟海東嵝嶒
皆骨玉爲峰壮釰元化
千岳瀑高倚思廬万長
松老玉雖成重理辱秋
未但搖爏勢節羨他諸
友耻酬玄沈說三洞行坐

辛卯中秋上院　夢窩

28. 김창집, 〈사경과 계형의 금강행(金剛行) 송별시〉, 1711, 종이에 먹, 35.5×44.0cm

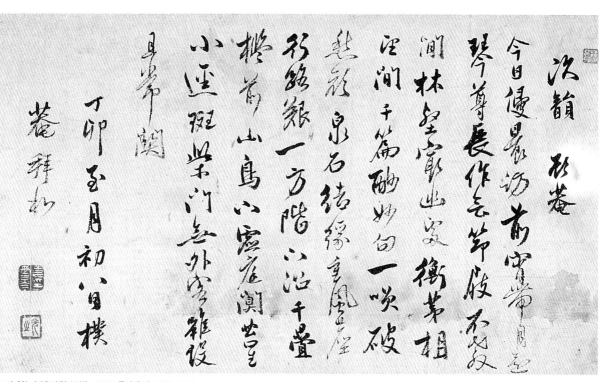

次韻 谿巷

今日優暑訪 前實帶見意
琴尊長作毛節役不致
間林空寄郭出突衡茅相
迅間千篇酬妙白一喚破
悲歌泉石結緣書風畫屋
形骸銀一方階六沼千疊
檻前山鳥小窓庭開笪
小運斑笑門無外空雜役
月方明

丁卯五月初八日横
蓉菴拜初

29. 강세황, 〈방우시(訪友詩)〉, 1747, 종이에 먹, 26.5×47.0cm

清明節奉餞

申公此紫霞作宰龍岡密伝謝公宣城九日送孔令韻

行到瀟江知應花以雲錦盖映面楮銅符横
腰繁 君恩及春風 親情得佳郎賀辭燕
貺章彩牋集匠哲 小邑怳牛刀民政興滯缺
那足馳馬貴牽躬三牲悅送者都門外寫之傾
良別素琴今不在離續陽關閣想聞 五禧日

童春遮去齡塞柳聆鳴篇誦我謠贈別腔
誦離俚野曇曲誰拙芳 頎
壽慶常酒謝樂素子曰君子世入則事君出則安民情不可不
知故古之士大夫退則居於郷曾於民事習投進而出朝佐治
此今惟在民此今之士大夫長子孫於京師是以遠田野思遠
民情何能以周知也由見但移於流俗移於富貴仁近於煦之
才近於案明近於批清近於固是以必於不能 狂於為圓

世皆然也 執事能免乎此也是以為人下而不足以為人上
也是足以安小邦而不足以任大事也 執事以謂此何也 執事
既有仁有才矣既有明有清矣 執事夫之世慈於民
音照之公而務其本也處於事不用察之才而畢賢
綱世不拙於明以正實可割不固於情以賑窮匱夫此是
則不但一縣化其政西正之民相拙目而觀也是在今
執事之行耳 蓋求壽慶之言也乃樂素子之言也今
樂素不在不能以此書言於 執事之行坂壽慶敗

趯自而不避 猥越此擢 執事宸其情而慈貝濂也
樂素子有知亦當忻恍於九原之笑
丙寅寒食前六日門下生千壽慶拜之

30-1.《자하 신위 옹강현령 부임 송별시첩》(1806, 종이에 먹) 중 천수경의 《송별시》, 28.3×54.5cm

清明節奉餞

申公與紫霞作宰龍眠眾伍謝公宣城九日送孔令念韻

行到灞江知應花如雪錦蓋映面搯銅符橫

腰繋君恩及春風　親情得佳節賀辭無

臚章彩牋集匠哲小邑恢牛刀民政興滯缺

那廷驅馬賓韋躬三牲悅送者都門外寫倾

良列素茶今不在離續陽關㴱閣想聞五禱日

須水入海霭樂浪增地𥙿 考漢志 樂浪郡 之增地為 今龍岡縣
漢後千餘載山河未嘗變
若述名官志應為數十卷寬者
手搉旺醅者搰捏椽作農筆課

粟无驚筆調絳灰麗縑雜塓松
壤映駒傳補經旗與幟拂塵
弓若蒿以若為茂績競競兔
于殿君何獨不然揮翰坐別院

30-2. 《자하 신위 옹강현령 부임 송별시첩》 중 유득공의 〈송별시〉, 27.5×38.5cm

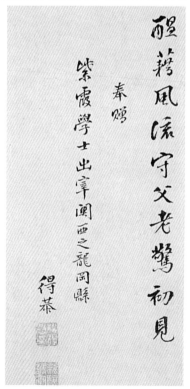

醒藉風流守父老驚初見
奉贈
紫霞學士出宰關西之龍岡縣
得恭

浿水入海霊樂浪增地縣考漢志 樂浪郡

之增地為 今龍岡縣

漢陵千餘載山河未嘗變

若述名官志應為數十卷寬者

手接晄醵者栳趫梀作農里課

31. 신위, 〈이복현의 곡성현감 부임을 전별하는 시〉, 1832, 종이에 먹, 33.5×38.5cm

李大正入金剛
蓬萊館送

薛蘿天涯得古
歡送君今向白
雲間青牛之澗
煙霞膠境眼底先
戌木石顏風雨長
亭翰碧海鷲
萩一路入名山
盧春色更何似
恨不柏眉擕手遲
右憨老人未
宇州

32. 김정희, 〈봉래관에서 이대아를 금강산으로 보내며(蓬萊館送李大雅入金剛)〉, 16세기, 종이에 먹, 24.0×61.5cm

33. 김정희, 《운외몽중》첩, 1827(또는 1828), 종이에 먹, 27.0×374.0cm

外雲

夢偈

還有一點青山麼雲外雲
夢中夢
海道人參作禪偈只記一
點青山雲外雲夢中夢

形春空籟籟起無形牛
說言青千秀諸皆籠
雲說偈已煙鬟鬟點點青
樹妙詮庭虛秘吉但証
青山雲夢十三經要
掃菴葉松陰寫雙

十字畫來要邊翰作雙
幅枝應之日一點點青山青
篢奇暖坐如虛樹長
各玉陽生日更好梅花
竹外技擇葉松陰禪
墨墨時雲遠士偈為詩

大海峰過一磨禍老師
掃菴葉松陰院寫雙
船關雲消風賴時南
夢閒雲消風賴時南
其三維一律怪州夢
中公集
映揭之齋辟並和
雲雲路夢無形那個
梅花這個偈夢老雲

橫印禪扁卷簾山色�&
一點煙鬟青邊青劍牛
時熟入禪扁夢姚真實
雲雲路誰縈蓬三偈三

寧廻塵硯並遠夢一點
青山莊硯沙
掃菴葉松陰於有
低言更題一詩
余於近日郭曾禪恍夢

來却是我梅花點三一
一山青梅菴點三一山青
怎點青山不要扁雲生
雲子夢夢是夢惺來雨
逐夢中那雲山夢我

《운외몽중》첩 제5~13면

《운외몽중》첩 제18~23면과 김정희의 발문(제24~26면)

海鵬之空亏非五蘊皆空之空即空即是

色之空人或謂之空宗非也不在於宗又或謂之真空從於然矣

吾又怒真之果其空又氷鵬之空也鵬之空即鵬之空空生大

覚是鵬之錯解鵬之獨造獨透又在錯解中當時一庵栗峰筆

玆晴庵諸名宿各有見識与鵬相上下其於透空從皆後於鵬

之空昔有人云禪是大潙詩是扑太唐天子只三人鵬是大唐

天子之禪也耳尚記鵬眼細而點瞳碧尉人雛火減灰寒瞳碧

尚存見此三十年後落筆呵三大笑應:如三角道峰之間

海鵬大師影

七十一果寄題

34. 《제해붕대사영정》첩 중 김정희의 〈제해붕대사영정〉, 1857, 종이에 먹, 28.0×102.0cm

海鷗之空亐非五蘊
皆空之空即空即是
色之空人或謂之空
宗非也不在於宗又
或謂之真空代熱矣

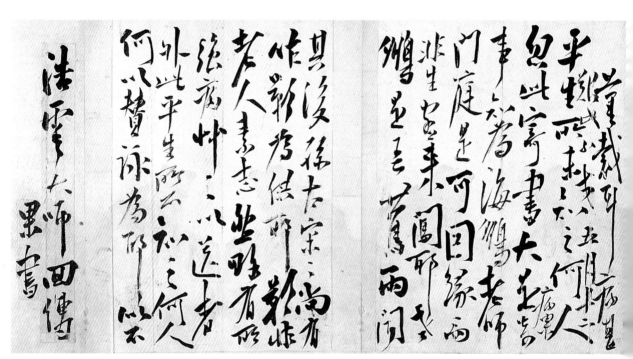

34-1. 《제해붕대사영정》첩 중 김정희가 〈법운대사에게 보낸 편지〉

昔在乙亥陪老和尚結臘於水落山之崔林菴一日阮堂

披雪委訪與老師大論覺之能所生經宿臨叛書壹

偈於老師行軸曰君從宅外无戈向宅中坐宅外何

所斉宅中元無火可想也蘇尚再傳之燈斉浩

寒雨公咸豐丙辰之夷景贊於果州之丙舍越

五年辛酉秋雲師為海表忠主管斉司莊仕之

日懷景贊亦示徇盖知徇之素所繫結於 老師

而不暫炎之故也余乃癭舊慶新莊潢庆以埽

八月初十日草玄景徇和南謹識

34-2.《제해붕대사영정》첩 중 초의 〈발문〉

35. 주당, 〈이상적에게 기증한 예서대련〉, 19세기, 종이에 먹, 각면 102.0×29.0cm

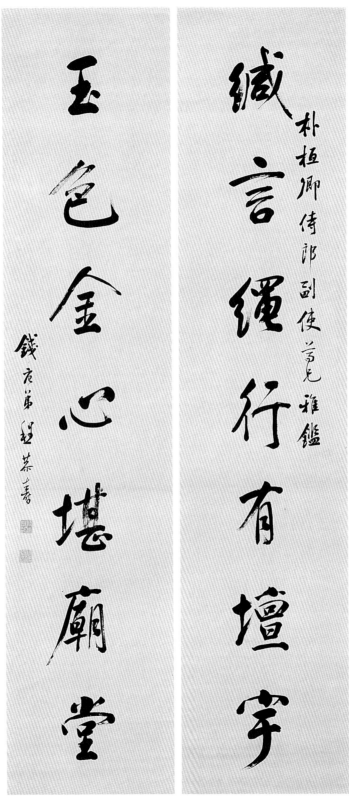

纖言繩行有壇宇

玉色金心堪廟堂

朴桓卿侍郎副使覓兄雅鑑

錢庚第題恭壽

36. 정공수, 〈박규수에게 기증한 행서대련〉, 1861, 종이에 먹, 각면 136.0×31.0cm

映河祥披

祇荷啓序烏一頓春三

今人善夸世踞停以

見人善多誠序生者聞

祥陰院

觀吾惜以拈古的披

完世依巍錫之一

取聖去一草並詬

尙頃不三月山丘平誠

川生病妹此山

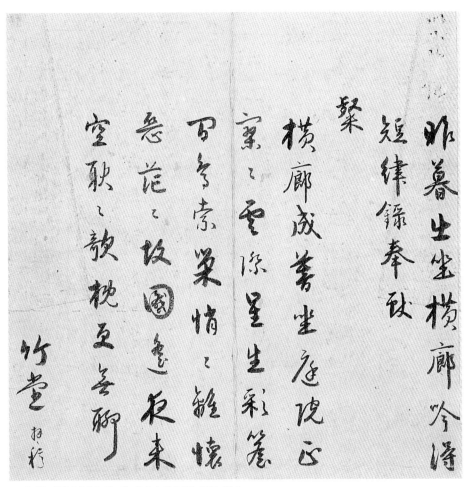

37. 유진동, 〈찬(粲)에게 올리는 시〉, 16세기, 종이에 먹, 25.7×25.0cm

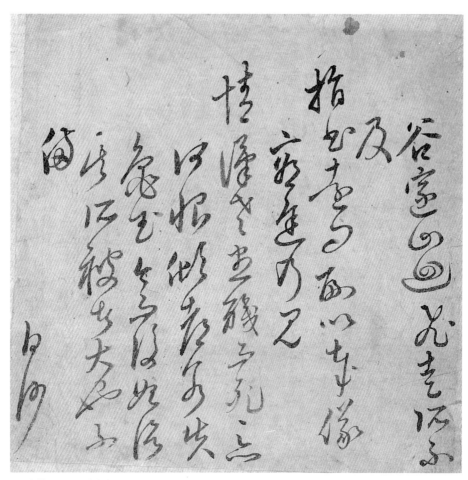

38. 이항복, 〈서간〉, 종이에 먹, 27.0×28.0cm

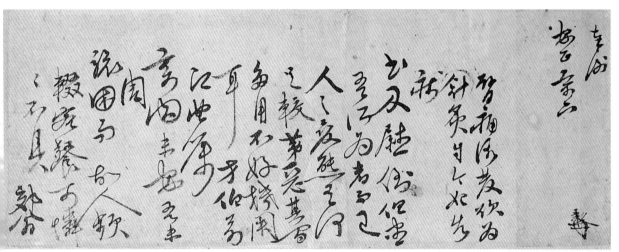

39. 이덕형, 〈서간〉, 종이에 먹, 27.0×41.0cm

山中窮僻
事往問訊蔑省
厚意至此爲感拔寨
近邦來重尤切厨生之當非

撫積羅氏言悟但
必之似何止此屏伏必劵已
考行之先毋經久孤師出
未雄招次民以諸益祀信ㄟ
彦扴非雜二岁有意劵勞
難謀祥收意如行惟池
亏亨信重不宣謹狀
　　　雨春㧑二
　　　　成龍㧑扥

40. 유성룡, 〈서간〉, 종이에 먹, 27.3×38.0cm

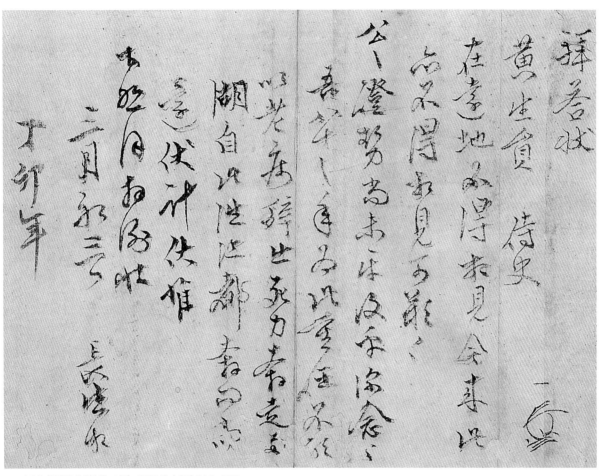

拜答狀

黃生員 侍史 一平

在遠地如得來見今未諧
向來得相見可慰

公一鑑勢甚高未及不察念
吾衰之甚兼久此軍任不能

以老病辭世亦力者遠者
關自以陛江都書向念

(遠) 伏計失催
如此月向旧世
三月初三日 長湍生

丁卯年

42. 송시열, 〈한글 서간〉, 1687, 종이에 먹, 29.5×69.5cm

金溝座史

省上

品惟炎熱

13. 남구만, 〈금구현감에게 보내는 서간〉, 1701, 종이에 먹, 28×48.5cm

平甫兄 上此

向也以病在屛廈
兄翰來辱而於郡穽書還了
後旦其事未及言確如稽
此至此想 致訝也近來
故事果且專馬而字方而告
能臻完善即 會依事事章
果有書品此口口結搆
兄所甚好遠地傳食實非久勢以
此為雖其勢固也昨日書喬進李
章所議其可會之道則以為土
中齋會甚便云而適會勢之切
友權君瑢方獨住学谷口要与
兄軰及此同會云此人乃淡小部
之婚權淳昌之亂也其人極佳
能善文晶熟儻工足為此軍
擂南且其家距 兄所稍近奉
須次意約會其廈妙行壽
㹠保探不宣伏

己卯 淳

44. 윤순, 〈평보형에게 보내는 서간〉, 18세기 초, 종이에 먹, 23×46.5cm

45. 이광사, 〈서간〉, 18세기 전반, 종이에 먹, 32.5×50.5cm

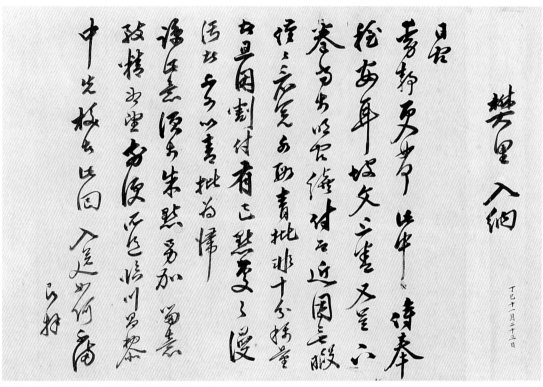

46. 정조, 〈채제공에게 보내는 서간〉, 1797, 종이에 먹, 35×53cm

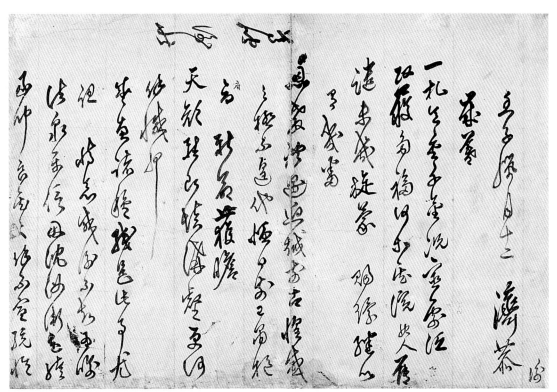

47. 채제공, 〈서간〉, 1792, 종이에 먹, 36.5×54cm

48. 정약용, 〈호정의 잔치에 보내는 서간〉, 18세기, 종이에 먹, 23.0×37.3cm

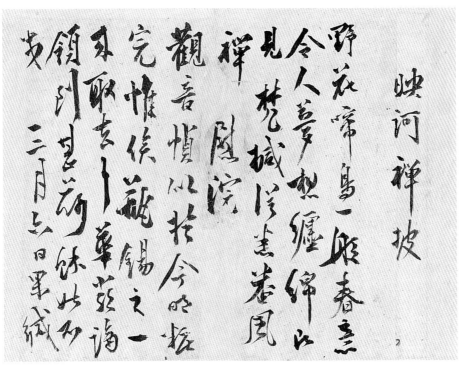

49. 김정희, 〈영하 선파에게 보내는 서간〉, 19세기, 종이에 먹, 32.0×42.0cm

50. 기녀 옥화, 〈김판서께 올리는 서간〉, 19세기, 종이에 먹, 24.5×93cm

51. 김택영, 〈서간〉, 1916, 종이에 먹, 각면 24×13cm

신희오월십칠일봉 안시

듀실
다홍오로댱쥬단휘건
다홍운문단락의　쥬홍칠함
다홍운문단쳔신락의

다홍과수사댱가댱
금향식별문단
금향석난쳡문사　외문댱
두셕갈고리 이씽

다홍화문우단됴셕
쳥남원아옥쵹단겹쳬스보
뎐쳥왜두대봉심보

52. 필자 미상, 〈물목(物目)〉, 1851, 종이에 먹, 26×36cm

謹封

李　監役　尊親　執事　上狀

謹封

安東後人金炳學拜

時維孟春

尊體百福僕之子昇均年旣

長戌未有伉儷伏蒙

尊慈許以

令孫女貺室玆有先人之

禮謹行納幣之儀伏惟

鑑念不備

壬申正月二十日

3. 김병학, 〈혼서(婚書)〉, 1872, 종이에 먹, 66.5×90.5cm

논문

예안 김씨 가전 계회도 석 점을 중심으로 본 16세기의 계회산수

이 태 호(전남대 박물관장, 미술사)

1. 시작하며

계회도(契會圖)는 조선시대 문인 관료들의 모임, 곧 만남의 미학을 담은 것이다. 그 중에서도 16세기의 계회도가 가장 정형화되었다. 16세기 계회도는 내리닫이 족자형으로 그 이전이나 이후에는 보이지 않는 독특한 형태를 보여준다. 모임을 기념한 산수화 형식의 그림을 포함해서, 그림 상단에 전서체로 쓴 모임의 제명(題名)과, 그림 아래 참여자 명단을 나열한 좌목(座目)으로 틀이 갖추어졌다. 또 그림의 여백이나 아래의 별도 공간에 명사의 기념시를 받기도 했고, 좌목 좌우에 매죽도(梅竹圖)를 각각 장식한 사례도 있다.

이러한 16세기의 계회도는 좌목에 밝혀진 관료들의 위상과 기념화의 산수양식 때문에, 역사적 문화사료로서의 가치를 인정받아 근래 국가문화재로 지정되기도 하였다. 보물 제867호로 지정된 〈독서당계회도(讀書堂契會圖)〉(서울대 박물관 소장)를 비롯해서, 〈미원계회도(薇垣契會圖)〉(보물 제868호, 이하 국립중앙박물관 소장), 〈하관계회도(夏官契會圖)〉(보물 제869호), 〈호조낭관계회도(戶曹郎官契會圖)〉(보물 제870호), 〈연정계회도(蓮亭契會圖)〉(보물 제871호) 그리고 〈신해생갑회지도(辛亥生甲會之圖)〉(보물 제1045호), 〈화개현구장도(花開縣舊莊圖)〉(보물 제1046호) 등을 들 수 있다.

이처럼 계회도가 평가받게 된 계기는 1970년대부터 작품을 발굴하여 그 중요성을 부각시킨 안휘준 교수의 연구 결과라 해도 과언이 아니다.[1] 이후 새로이 작품들이 공개되면서, 16세기 계회도가 임진왜란 이전 산수화의 시대양식을 가늠할 수 있는 회화자료라는 관점에서, 연구의 진척을 보이기도 했다. 그런데 근래의 연구를 보면 16세기 계회도에 대한 정확한 자리매김을 소홀히 하는

[1] 안휘준, 〈'蓮榜同年—時曹司契會圖' 小考〉,《역사학보》제65집, 역사학회, 1975 ; 안휘준, 〈16세기 중엽의 계회도를 통해 본 조선왕조시대 회화양식의 변천〉,《미술자료》, 국립중앙박물관, 1975.

경향도 없지 않다. 계회도를 '문인 풍속화의 한 유형'[2]으로 보기도 했으나, 최근에는 '조선 후기 진경산수화(眞景山水畫)의 연원'[3]을 밝히려는 방향으로 연구가 전개되었다. 이러한 시도는 18세기와 16세기의 무리한 연계 탓에 비약이 심하다. 계회도는 모임 장면을 서술한 기록화와도 거리가 있고, 실경 묘사에도 무관심하기 때문이다.

16세기 계회도는 16세기의 사회적·문화적 산물이다. 계회도는 당대의 정치·경제·문예를 주도한 문사 관료들의 세계관과 미의식을 반영하는 회화사료이다. 주로 의정부나 육조 소속 5~6품 '소장파'[4] 관료들이 중심이 되어 만남을 주도해간 점이 그렇다. 그런 탓에 16세기 계회도에는 조선 초기 사대부사회 정착기의 문화적 성향과 중간층 관료들의 독특한 시대정서가 잘 드러나 있다. 따라서 그 이전이나 이후 시기의 회화에 비하여 회화적 형식미와 예술성이 다소 떨어지는 편이지만, 16세기 계회도에 담긴 산수화 유형은 하나의 독립된 영역으로서 '계회산수(契會山水)'라 이름지어야 할 것 같다.

지금까지 밝혀진 16세기 계회도는 26점 가량 된다.[5] 여기에 소개하는 예안 김씨(禮安金氏) 집안에 전하는 석 점의 계회도를 포함하면 총 29점이 되며, 앞으로 더 많은 작품이 공개되리라 예상된다. 계회도는 계모임에 참석한 사람들마다 그것을 기념해서 각자 한 폭씩 소장했기에 더욱 그럴 것이다.

예안 김씨 집안에 내려왔던 석 점의 계회도는 처음 공개되는 것들이다. 16세기 중엽의 〈추관(형조)계회도(秋官契會圖)〉, 후반의 〈기성(병조)입직사주도(騎省入直賜酒圖)〉 그리고 16세기 계회도 형식을 충실히 계승한 17세기 초의 〈금오(의금부)계회도(金吾契會圖)〉이다. 이들 모두 16세기 계회도의 가장 일반적인 전형을 보여주며, 회화성은 물론 16세기 중엽에서 17세기 초 중종~선조 연간 계회산수의 양식적 변화를 잘 비교할 수 있게 해준다.

2. 16세기 소장파 관료의 부상과 계회도

16세기 계회도는 대부분 관료들의 모임을 기념해서 제작되었다. 고위직보다 의정부와 사간원, 6

2) 맹인재, 〈風俗畫考〉, 《간송문화》 제10호, 한국민족미술연구소, 1976.
3) 박은순, 〈16세기 독서당계회도 연구 —— 風水的 진경산수에 대하여〉, 《미술사학연구》 제212호, 한국미술사학회, 1996;박은순, 〈조선 초기 강변계회도와 실경산수화:전형화의 한 양상〉, 《미술사학연구》 제221·222호, 1999.
4) 계회도의 좌목에 등장하는 사람들은 3~4품도 있지만, 주로 4~6품의 중간 관료층이 많다. 이들의 실제 나이는 20대 후반에서 50대까지 연배의 폭이 넓은 편이다. 그럼에도 여기서 '소장파'라 한 것은 20~30대의 성장에 당시의 정치력이 실려 있었기 때문이고, 노장 관료층이나 고위 권신에 대응하는 표현으로서 '소장(少壯)'을 의미한다.
5) 박은순, 〈조선 초기 강변계회도와 실경산수화:전형화의 한 양상〉의 참고자료.

조, 의금부 소속 낭관이나 언관(言官), 도사(都事) 등 5~6품직 소장파 중간 관료들의 행사를 담은 작품이 중심을 이룬다. 그 모임은 입직(入直)과 송별, 사가독서(賜暇讀書), 전·현직 관료의 만남 등 다양하게 나타나지만, 대체로 시음회(詩飮會) 형태로 진행된 듯하다. 또한 같은 관청의 동료 모임 외에도 동갑(同甲)이나 과거 동기생의 모임 사례도 있다.

계회도의 전통은 문인계회나 은퇴한 고관들의 경로잔치인 기영회(耆英會, 耆老會)와 함께 고려시대에서 찾는다.[6] 또한 시음계회의 연원은 중국 진(晉)나라 왕희지(王羲之)의 난정수계(蘭亭修契), 당(唐)나라 백낙천(白樂天)의 낙중구로회(洛中九老會), 송(宋)나라 문언박(文彦博)의 진솔회(眞率會) 같은 풍류모임에 두기도 한다. 고려에 이어 조선시대에도 궁중기록화 형식의 기영회도나 기로연도가 제작되었고, 문인들의 시음회를 기념하는 그림들이 다양하게 제작되었다. 그런 가운데서도 1530년대 초에서 1600년대 초까지 집중적으로 그려진 16세기 계회도는 앞서 지적한 것처럼 독특한 구성과 형식미를 갖추고 있다. 행사 장면 중심의 궁중기록화와도 다르고, 또한 계회 자체도 단순히 시음 풍류의 성향만을 띤 것도 아니었다. 이는 당대의 계회도가 5~6품계 소장파 관료들의 모임을 주축으로 이루어졌다는 점과 맞물려 있어 주목된다. 16세기 신진사림파의 정치적 부상에서 붕당정치로 이어지는 사회적인 배경이 뒷받침되고 있기 때문이다.

16세기는 조선이 개국한 이래 근 100년간 다져진 각 분야의 역량을 토대로 새로운 사림정치와 문화가 형성된 시기이다. 이는 15세기 왕실과 권신에 의해 운영되던 정계의 변화이자, 조선을 조선답게 구축하기 위해 초석을 놓는 과정이었을 것이다. 특히 성종(재위 1469~1494)대 이후는 주자 성리학에 대한 사족의 이해가 심화되고, 그 실천으로서 도덕정치 구현을 위해 사림들이 중앙무대에 두드러지게 등장한 시기이다. 그런 탓에 15세기 말부터 신진사림이 왕실의 외척세력이나 훈구대신들과의 대립 속에 무오사화(戊午士禍, 1498), 기묘사화(己卯士禍, 1519), 을사사화(乙巳士禍, 1545) 등을 겪으며 일시적인 좌절을 겪으면서도 세력을 확장하였고 정치적 주도권을 끌어갔다.[7] 16세기는 성종 말기 김종직(金宗直)을 중심으로 한 영남 사림의 등장과 전국적인 확산, 중종대 조광조의 역할과 사림의 결집, 주세붕의 백운동서원과 이퇴계의 도산서원 건립으로 비롯된 서원의 정착, 이율곡의 향약보급운동과 지방 사림의 중앙진출 등 정치 지형의 변화가 이루어진 시기이다. 이렇듯 사림의 부상은 그들이 추구한 공론정치의 실현을 위한 붕당정치로 이어지면서, 성리학을 기초로 한 조선적 정치·경제·문화의 기틀을 세웠다.[8] 16세기 사림의 실질적인 권력 형성과 정치 지형의 변화에서 낭관들의 역할이 컸다. 그것은 신진사림의 진출로 이어졌지만, 그 반대로 사화를 일으켜 사림을 밀어내는 데 공신으로 등단하는 하급관료의 성장에 일익을 담당

6) 안휘준, 〈고려 및 조선왕조의 문인계회와 계회도〉, 《古文化》 제20집, 한국대학박물관협회, 1982. 6.

7) 최이돈, 《조선 중기 사림정치구조 연구》, 일조각, 1994.

8) 이태진, 《조선유교사회사론》, 지식산업사, 1989.

하기도 했다. 여기에 소개하는 예안 김씨 가전 〈추관계회회도〉(1546년경 제작)의 참여자들이 그 사례이다.

의정부와 육조 등 5품 이하의 중간층 행정관료인 낭관직은 사간원 언관과 함께 사대부의 엘리트 코스였다. 15세기에는 당상관을 보좌하는 단순한 행정 기능을 맡던 직책이었으나 성종 말 이후 16세기에는 정책이나 주요 사안을 결정하는 쪽으로 권한의 폭이 커졌다.[9] 또한 낭관권(郎官權)은 자기 후임을 자신이 결정할 수 있는 자천제(自薦制)의 시행으로 더욱 증대되었으며, 자연히 자천제는 낭관의 정치력 강화는 물론 선후배의 유대를 결속시키는 결과를 낳았다.[10] 16세기 계회도는 그 낭관층의 주도 아래 유행하였고, 바로 새로운 사림의 성장이라는 배경 아래 이루어진 문화적 산물이라 할 수 있겠다.

16세기 계회도의 좌목에 등장하는 인물들의 면면을 살피면 그러한 점이 잘 드러나 있다. 1531년경의

필자 미상, 〈독서당계회도〉, 1570년경, 비단에 수묵, 102.0×57.5cm, 서울대 박물관 소장.

〈독서당계회도〉(일본 개인 소장)에 참여한 장옥 · 임백령 · 송순 · 주세붕 등을 비롯해서, 1534년경의 〈은대(銀臺, 승정원)계회도〉(개인 소장)의 이현보, 1545년경의 〈동호(東湖)계회도〉(개인 소장)에 참여한 이황 · 노수신 · 김인후 등과, 1570년경 〈독서당계회도〉(서울대 박물관 소장)의 윤근수 · 정철 · 이이 · 신응시 · 유성룡 등을 들 수 있다.[11] 이들은 신진사림을 치는 사화에 가담한 인물도 있지만, 16세기 사회는 물론이려니와 조선시대를 통틀어서도 조선적 성리학을 완성한 학자와 사상가로서 또 조선의 문예를 이끈 문학인으로서 내로라하는 문사들이다.

그리고 정사신(鄭士信)이 모두 참여하여 그 후손이 소장하고 있는 1583년경 〈봉산(蓬山)계회도〉의 임윤신, 1583년경 〈괴원(槐院, 승문원)장방(長房)계회도〉의 권율, 1585년경의 〈예조낭관계회도〉의 김부경 · 임현, 1586년의 〈형조낭관계회도〉의 한효순, 1587년경 〈미원(薇垣, 사간원)계회도〉(이상 서울 정갑봉 소장)[12]의 신집 등은 임진왜란 같은 국난 때 왕조와 국가를 보위하는

9) 최이돈, 앞의 책.

10) 같은 책.

11) 박은순, 〈16세기 독서당계회도 연구 —— 風水的 진경산수에 대하여〉.

12) 이 계회도들은 이원복 · 조용중, 〈16세기 말(1580년대) 계회도 신례 —— 정사신 참여 봉산계회도 등 6폭〉, 《미술자료》 61호 (국립중앙박물관, 1998)에 상세히 소개되어 있다.

데 앞장선 관료들이다. 이처럼 계회도에서는 중·하급관료의 모임을 통해 결속된 민족의지도 엿볼 수 있다. 이러한 몇몇 사례들을 보더라도 16세기 소장파 관료들의 계회가 지닌 역사적 의미와 시대적 위상을 살필 수 있겠다.

그리고 이들의 정치력은 계회도에 모임을 상찬한 시문이 당대의 원로 권신의 작품이었던 점을 통해서도 수긍할 수 있다. 1540년경의 〈사옹원(司饔院)계회도〉에 첨가한 정사룡(鄭士龍)의 찬시, 1534년경의 〈은대계회도〉에 쓴 김안로(金安老)의 찬시, 16세기 말 〈하관계회도〉(일본 개인 소장)의 이산해(李山海) 찬문 등이 그 사례이다.

문헌기록상 계회도의 제작 사례가 15세기에도 없지 않지만, 현존하는 30점 가량의 계회도 가운데 가장 연대가 올라가는 작품은 1531년작 〈독서당계회도〉이다. 무오사화와 기묘사화, 신사무옥(辛巳誣獄, 1521)으로 신진사림이 지속되는 좌절을 딛고 일어서는 시기부터 계회도가 본격적으로 제작되기 시작한 것으로 보인다. 또한 영남 사림의 이현보 등이 참여한 〈은대계회도〉에 김안로가 찬시를 써준 1534년은 그가 1524년 일시 파직되었다가 1529년 복권되어 승승장구하던 때이다. 중종 1년(1506) 문과에 장원급제하여 사가독서로 호당(湖堂)에 참여하기도 한 김안로는 1537년 정유삼흉(丁酉三兇)으로 사사되기까지 정권을 장악했다. 김안로의 찬시는 그의 집권 초기 영남 사림과의 관계를 짐작케 한다. 〈은대계회도〉 이후 1540~50년대에 계회도 제작이 증대된 것은 1537년 김안로의 사사와 기묘사화 때 밀려났던 사림들의 복직 서용(敍用)이 1538년 이후 본격적으로 이루어지면서부터이다.

1545년 또다시 을사사화를 겪었지만, 권신들과의 갈등과 대립 속에서도 사림의 결속과 성장은 꾸준하였던 것으로 보인다. 이러한 점은 1530~50년대 그 전형을 완성한 계회도에 잘 반영되어, 전반적으로 꽉 짜인 구성, 정성을 들인 필치 등 긴장감이 감도는 산수화풍을 보여준다.

한편 1560~70년대에 계회도 제작이 뜸하다가, 본격적으로 확산된 시기는 1580~90년대이다. 현존하는 계회도 중에서 2/3가 이때의 모임을 기념한 것으로 볼 때, 계회도가 가장 유행한 시기일 것이다. 사림 출신 소장파 관료들의 정치력과 문화가 정착되고 그것을 토대로 붕당정치의 싹을 틔운 시기가 계회도 제작의 활성화를 이룬 때여서 관심을 끈다. 1530~40년대 계회도에 참여했던 인사들이 승급하여 자신의 성리학적 소신과 정치력을 펼칠 수 있게 된 시기이고, 1580~90년대 낭관들의 선후배 유대가 후배들의 계회모임을 활성화하였다고 여겨지기 때문이다. 특히 화원을 초빙하여 계회의 기념화를 제작하게 했을 만큼, 중하급 관료일망정 사림 낭관의 사회적 위상이 튼실해진 것이다.

16세기 후반에는 계회가 선전관이나 의금부, 그리고 지방관으로까지 확산되면서 다양해지는 한편, 계회도는 구성미나 형식적인 짜임새가 느슨해지는 경향을 보인다. 1530~50년대 권신과

의 첨예한 대립 속에서 가졌던 소장파 계회의 긴장감이 떨어진 탓이다. 17세기 붕당정치가 본격화되면서 16세기 식의 계회도 형식은 점차 사라졌다. 족자 형식에서 시화첩 형태로 축소되었고, 그것마저 의금부 관료모임을 그린 금오계첩 정도가 그 퇴락된 형식의 전통을 이었다.

3. 계회산수의 이념과 유형

앞서 살펴보았듯이 16세기의 계회도는 당대 사림의 중앙정계 진출과 맥을 같이하였다. 사림의 정치적 성장에 따라 과거 급제자의 엘리트 코스인 사가독서와 낭관을 비롯한 중간 관료의 모임을 기념하는 그림과 참석자 명단을 담은 계회도가 유행한 것이다. 따라서 16세기 계회도는 다분히 정치색 짙은 문화사료이고, 16세기 후반 소장파 관료들의 활발한 계모임은 조선의 사회와 문화를 특징짓는 붕당정치의 초석이 되게 하였다고 볼 수 있겠다.

그런데 막상 계회도에 그려진 기념화에는 이들의 정치성향이 뚜렷이 드러나 있지 않다. 다시 말해서 16세기 소장파 관료들의 계회에 드러난 정치적인 입장과 계회도 그림이 일치되지 않는다는 것이다. 계회도는 당대의 궁중기록화처럼 행사 장면을 정확히 담기보다, 오히려 계회 장면의 기록화적 요소를 크게 축소하였다. 뿐만 아니라 산수화이면서도 모임장소의 실경을 사생하여 담은 그림도 아니며, 관념적 풍광을 담는 데 주력하였다. 이는 계회에 참여한 인물들이 정치적으로는 행정관료이지만, 그들이 지향한 인간상은 문유처사였다는 점과 상통한다. 계회장소로 강변의 좋은 풍류터를 찾은 데에 그러한 문인관료적 이념이 잘 드러나 있다. '계회산수'라 지칭한 것은 그 때문이다.

16세기 계회도가 그처럼 모임의 성격을 뚜렷이 드러내지 않은 점은 분명 시대적 한계로 보인다. 조선 성리학의 사상적 기반을 완성했다는 퇴계와 율곡 그리고 강호시단(江湖詩壇)을 이룬 면앙정과 송강 등 계회에 참여했던 동시대인의 철학이나 문학의 성과에 비교하면 더욱 그렇다. 그 큰 이유는 사림의 이상과 현실의 괴리, 곧 소장파 관료의 정치적 입지가 증대되면서도 훈구권신이나 외척세력과의 갈등과 대립으로 그 부침이 컸던 데서 찾을 수 있겠다.

한편 난정수계나 진솔회, 주자의 무이구곡(武夷九曲) 같은 중국 고사를 이상으로 좇았던 당대의 조류로 볼 때 그럴 수밖에 없는 시대상에 이해도 간다. 현실 풍광에서 시회와 풍류를 갖거나 혹은 빼어난 승경의 은둔처를 만났지만, 아무래도 당대 사림이 추구한 관념 속의 이상과 현실 정치의 간극은 너무 컸다고 여겨진다. 결국 계회산수의 모범은 모임을 가졌던 실경보다 15세기 후반에 정착된 소상팔경도(瀟湘八景圖)나 안견의 〈몽유도원도(夢遊桃源圖)〉 같은 산수형식에서 찾을 수밖에 없었을 것이다. 송·원대 회화형식에 근접한 이들 안견파 산수화풍은 당대 사림의 이상과

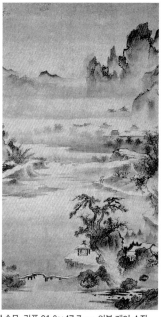

필자 미상, 〈소상팔경도〉 중에서, 16세기, 종이에 수묵, 각폭 91.0×47.7cm, 일본 개인 소장.

맞아떨어졌고, 중국 송대에 발달한 산수화의 이념 자체도 본디 아름다운 풍광에서 맑은 심성을 담고자 했던 도학적 문인 취향에서 나온 것이다. 특히 중국 강남 풍경을 모태로 한 소상팔경도류의 산수형식은 바로 16세기 계회산수의 이념과 양식을 결정하게 한 밑거름이었다고 볼 수 있다.

소상팔경도가 16세기 계회산수의 강변풍경화 양식을 결정짓게 했다면, 안견의 〈몽유도원도〉는 계회도의 한 이념적 조형(祖形)으로 여겨진다. 15세기 학문과 시서에 뛰어난 예림의 총수격이었던 안평대군(安平大君)의 요청으로 1447년 4월 화원이었던 안견이 그린 〈몽유도원도〉는 박팽년, 성삼문, 김종서, 정인지, 신숙주 등 당시 집현전 학자들의 시 모음을 함께 꾸민 서화권이다.[13) 수양대군의 집권욕에 맞선 안평대군이 집현전 학자들과의 만남을 통해 추구한 유토피아를 〈몽유도원도〉에 담아낸 것이라고 볼 수 있겠다. 이는 〈몽유도원도〉가 북송대 화북지방의 험준한 지세를 모델로 한 곽희화풍(郭熙畵風)을 따른 점으로도 미루어 알 수 있다. 안평대군의 중국화 소장품 가운데 곽희의 그림과 그 화풍을 따른 작가의 그림이 가장 많은 만큼,[14) 그가 선호했던 산수의 이상향도 운두준(雲頭皴)과 해조묘(蟹爪描)의 곽희풍 〈몽유도원도〉였을 것이다. 따라서 이 시화권은 학문과 시서화에 뛰어난 15세기 왕자와 문인들이 몽환적인 무릉도원의 꿈을 꾸며 만들어낸 계회도 형태인 셈이다.

또한 그 꿈의 실현을 위해 안평대군은 "북문 밖에 무이정사(武夷精舍)를 짓고 또 남호(南湖)에 임하여 담담정(淡淡亭)을 짓고 당대 명유들과 교유"하면서 시서화, 주악풍류(酒樂風流)를 즐겼다.[15) 차후 안평대군과 뜻을 같이한 집현전 학자들의 몽유는 형인 수양대군에 의해 철저히 유린당했지만, 그처럼 승경처에 누정을 짓고 시음회를 갖고 그것을 기념하는 그림을 그리는 일은 15세기 이후 사대부문화의 한 전형이 되기도 했다.[16) 이는 성삼문, 박팽년, 김종서, 신숙주 등 집현

13) 안휘준 · 이병한, 《안견과 몽유도원도》, 예경산업사, 1991.

14) 안휘준, 〈고려 및 조선왕조 초기의 對中 회화교섭〉, 《아세아학보》 제13집, 1979. 11.

15) 성현, 《용재총화》.

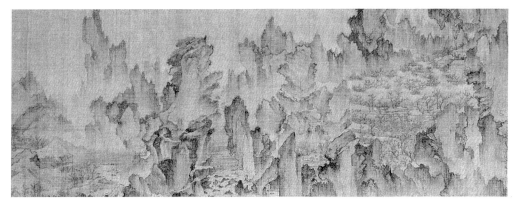

안견, 〈몽유도원도〉, 1447, 비단에 채색, 38.6×106.2cm, 일본 덴리(天理)대학 도서관 소장.

전 학자들이 안평대군과 함께한 《비해당 소상팔경도시첩(匪懈堂瀟湘八景圖詩帖)》(국립중앙박물관 소장)을 통해서도 계회문화의 연원을 살필 수 있다.[17]

실제 작품이 남아 있지 않으나 당대 문헌에 전하는 '명승명소도(名勝名所圖)·별서유거도(別墅幽居圖)·야외아집도(野外雅集圖)' 등에 관한 제시문에서 그런 양태를 찾아볼 수 있다.[18] 이들 역시 실경산수라기보다 지도류나 몽유도원도·소상팔경도류의 관념화일 것으로 추정된다. 이는 15세기 서거정(徐居正;1420~1488)의 《사가집(四佳集)》에 실린 〈추부낭관계음도(秋部郞官契飮圖)〉 제시의 한 구절을 통해서 확인해볼 수 있다.[19]

감옥이 오랫동안 비어 있어 여유로운 날이 많으니	圄圄久空多暇日
술독을 안고 길게 취하여 동료들과 즐겁네.	壺樽長醉樂同僚
나라의 태평한 기상이 이같이 진경을 이루나	升平氣象眞如此
인물 풍류를 닮게 그리지 않았네.	人物風流畵不肖

태평성세가 아닌 현실에서 태평성세를 노래하며, 당대 관료들의 이상향과 맞지 않은 현실경이 그려지지 않았음을 꼬집은 것이다. 이러한 지적을 떠올릴 때, 또한 15세기의 유람도나 완월도(翫月圖) 등 강변이나 야외에서 벌인 아회기념화는 바로 16세기 계회산수도의 전범이었을 것이다. 역으로 16세기 계회도의 중심 화제인 강변산수도에서 그러한 원형을 유추해볼 수도 있겠다.

15~16세기의 아집(雅集)기념화나 계회산수는 동시기에 유행하는 소상팔경도류와 마찬가

16) 김은미, 〈조선 초기 누정기 연구〉, 이화여대 대학원 박사학위논문, 1991.

17) 국립중앙박물관, 《새 천년 새 유물》(구입유물공개전 도록), 2000.

18) 홍선표, 〈조선 초기 회화의 사상적 기반〉, 《조선시대 회화사론》, 문예출판사, 1999.

19) 서거정, 《四佳集》 卷14.

지로 기본적인 구도나 필법이 안견파 산수화풍을 따르고 있다.[20] 비스듬히 솟은 강변 언덕과 원경 산세 표현에서 운두준법의 변형으로, 혹은 조선화한 필법으로 지목되는 이른바 '단선점준(短線點皴)'[21]의 활용이 가장 두드러진다. 산이나 언덕 표현에서 내부의 짧은 붓선을 반복하여 부피감을 표현한 기법이다. 이 외에도 강변풍경을 화면의 한켠에 치우치게 배치한 남송대 산수화풍의 편파 구도, 나뭇가지를 날카롭게 묘사한 곽희화풍식의 해조묘법 등 전형적인 안견파 산수화풍을 따르고 있다. 그러면서도 16세기 계회산수는 15세기 왕족과 유신(儒臣)이 추구한 지고의 이상을 담은 〈몽유도원도〉보다 현실세계로 한 발짝 내려온 풍광을 참작하고 있다. 16세기 문인관료들이 추구한 이상향의 진경을 그러한 계회산수도로 표출한 것이다.

이상과 같이 형성된 16세기 계회산수는 크게 분류해보면 세 유형으로 나뉜다. 그 한 유형이 계회도에 가장 많이 그려지는 강변산수도식이다. 이는 조선 초기부터 계승되어온 한강변의 정자 문화와 유람이나 완월, 아집의 전통을 따른 것으로 짐작된다. 또 다른 유형은 관아를 중심으로 행사 장면과 산수를 담은 누각산수 형식이고, 드물게 그림식 지도형의 계회도가 전한다.

첫째, 계회산수의 대종을 이루는 강변산수형 그림은 또 두 가지 형식으로 분류해볼 수 있다. 그 하나가 1531년경과 1570년경의 〈독서당계회도〉처럼 약간의 실경산수 맛이 살아 있는 경우이다. 그 탓에 두 그림은 조선 초기 실경산수의 한 사례로 보는 경우도 있으나,[22] 실제 사생화로 보기에는 무리가 따른다. 1531년경의 작품은 대칭구도로 한강변의 독서당 건물이 안개 속에 보이고 멀리 원경이 남산과 삼각·도봉산경의 느낌을 주지만, 원경의 뾰족뾰족한 산형이나 근경의 언덕 표현은 역시 소상팔경도류에서 따온 것이기 때문이다. 또 1570년경의 작품은 독서당의 구조를 섬세하고 사실감나게 계화(界畵)하였으나, 배경의 산세는 실경사생과는 거리가 먼 형상이다. 그래도 안견파 소상팔경도류에서 경물의 형상을 따온 다른 계회도와는 다른 구성미를 보여주고, 건물 묘사에 실경의 분위기가 가미되어 있어 주목된다. 앞서도 언급했듯이 이퇴계, 이율곡, 주세붕, 송순, 정철 등 두 그림의 계회에 참여했던 인물들의 위상과 관련지어볼 때 구태를 벗은 양식에 수긍이 간다.

그러나 일반적인 강변풍경의 계회산수는 화면을 구성하고 경물의 형상을 묘사하는 일까지 소상팔경도류를 따른 작품이 대부분이다.[23] 편파구도, 비스듬히 솟은 강변 언덕에 배열된 계모임의 인물들, 운두준형의 솟은 산 모습, 강변 어촌과 강 위에 뜬 범선들 등이 그러하다. 그 사례로는 1540년경의 〈미원계회도〉, 1541년경의 〈하관계회도〉 등과 1580~90년대 계회도를 들 수 있다. 특

21) 안휘준, 〈16세기 조선왕조 회화와 短線點皴〉, 《진단학보》 46·47권, 1979.

22) 박은순, 〈16세기 독서당계회도 연구〉.

23) 안휘준, 〈국립중앙박물관 소장 '瀟湘八景圖'〉, 《고고미술》 138·139호, 한국미술사학회, 1978.

히 이 형식은 16세기 후반에 오면서 정형화된 것으로 보인다. 1534년경의 〈은대계회도〉(안동 개인 소장), 1540년경의 〈사옹원계회도〉, 16세기 후반의 〈평시서(平市署)계회도〉 등은 근경의 누정 묘사에 사실적인 표현이 보이는 경우이나 비스듬한 언덕과 산형은 소상팔경도식을 벗지 못했다. 이처럼 한강변의 계회가 소상팔경도 형식을 따른 것은 한강의 지역에 따른 명칭을 동호, 서호, 남호 등으로 불렀던 사실과 부합하는 일이다. 현실 풍경을 통해 이상화된 산수를 떠올렸고, 그 모범을 중국 강남 풍경에 둔 탓인즉, 조선의 땅과 현실에 만족할 수 없었던 16세기 사림의 관점을 잘 드러내준다. 18세기 진경산수 수준의 조선적인 문화를 창조하지 못한 한계는 있지만, 당대 정경문화 속에서 최선의 양식을 만들어낸 것이 그러한 강변산수형 계회산수라 할 수 있겠다.

두번째 누각산수식 유형은 1550년경의 〈호조낭관계회도〉나 1550년대의 〈연지(蓮池)계회도〉(서울대 박물관 소장)처럼 근경에 계회가 이루어진 관아의 건물을 배치하고 배경산수를 표현한 누각산수형이다. 계화법의 건물과 채색 인물화법의 행사 장면, 그 배경에 산경을 표현하는 구성방식은 1533년작 〈중묘조서연관사연도(中廟朝書筵官賜宴圖)〉(서울대 박물관 소장) 같은 궁중기록화 형식을 따른 것이다. 이 사연도가 화면 가득히 궁궐의 회랑을 꽉 채우고 마당의 행사 장면을 담은 데 비하여 앞의 두 계회도는 계회 장면을 관아건물 내부로 축소하고 주변 풍치를 강조한 점이 다르다. 두 계회도는 다른 계회도에 비하여 그림의 비중도 크고 관아 뒤의 궁궐과 산세에 서울 경치의 맛을 약간이나마 살려내고 있다. 그러나 실경 표현과는 거리가 있어 사생화의 범주에 넣기는 어렵다.

또한 관아를 중심에 담은 계회도로는 정사신이 참여한 1587년경의 〈미원계회도〉를 들 수 있다. 건물과 회랑을 도식적으로 계화한 점은 앞의 두 그림과 달라진 모습인데, 화면이 간명해지고 배경 산세의 심심한 표현도 실경 맛이 덜하다. 전체적으로는 16세기 후반 계회도의 흐트러진 경향을 보여준다.

세번째로는 지도식 계회도 유형을 들 수 있다. 1586~87년경의 〈조라포남봉관해지도(助羅浦南峰觀海之圖)〉(일본 泗川子 소장)나 1620년 전후의 〈신해생갑회지도〉가 그 사례이다. 중앙에 모임 장면을 중심으로 주변 바다와 산세를 각각 대칭형으로 포치한 구성법은 16세기 계회산수의 틀을 벗은 것으로, 전형적인 조선시대 그림 지도의 양식을 보여준다.[24] 16세기 후반~17세기 전반으로 내려오면서 나타난 변형인데, 실경산수를 표현하려는 시도의 실패쯤으로 여겨진다.

예안 김씨 집안에 전해 내려온 계회도 석 점은 각각 다른 16세기 계회도의 유형을 지니고 있어 주목된다. 16세기 계회도의 양식적 변천을 한눈에 비교할 수 있는 회화사료이기 때문이다.

24) 이태호, 〈조선시대 지도의 회화성〉, 《한국의 옛지도》(자료편), 영남대 박물관, 1998.

1540~50년대 강변산수형과 1580~90년대 관아건물이 중심인 누각산수식 전형을 보여주면서, 1600~10년대 계회도가 퇴락한 시기의 작품까지 포함되어 있다.

4. 예안 김씨 가전 계회도 석 점

가. 〈추관계회도〉(도 1)

〈추관계회도〉는 형조(추관은 형조의 별칭) 소속 낭관들의 모임을 기념하여 제작된 것이다. 형조의 낭관인 정5품 정랑(正郞) 4명과 정6품 좌랑(佐郞) 4명으로, 정원이 모두 참여했다. 이 계회는 좌목에 밝혀진 인물들의 행적으로 미루어볼 때, 1546년(명종 1)에 이루어졌던 것으로 보인다.

《명종실록》에 의하면 임구령(林九齡)이 형조 정랑에 재직한 해는 1546년이다.[25] 그리고 박규(朴葵)가 1545년에 형조 좌랑을 역임했던 사실이 밝혀져 있다.[26] 이들 외에도 정랑 유수(柳洙)는 1547년 예조 정랑에서 파직되었고,[27] 좌랑 노경린(盧慶麟)은 1545년 공조 좌랑으로 등재되어 있어,[28] 이들이 1546년에는 형조 소속이었을 가능성을 짐작케 한다.

그림 하단의 8명 좌목은 참여자의 관직, 이름, 자, 본관 그리고 아버지의 관직과 이름을 두 열로 배치해놓았다. 좌목의 명단은 다음과 같다.

〈좌목〉

行正郞 奉正大夫 **柳洙** 仲洓 本瑞山[29]

　父 奉訓郞 前行慶興敎授 希松

行正郞 奉正大夫 兼 春秋館記注官 **李萬榮** 盛卿 本咸平[30]

25) 《명종실록》 권4, 1년 7월 20일 갑술조에 형인 임백령이 세상을 떠나자 '형조 정랑 임구령을 보내 호상(護喪)'하도록 한 기사가 있다.

26) 《명종실록》 권2, 원년 12월 24일 계축조에 '형조 좌랑 박규의 사위인 유학(幼學) 송초(宋礎)'에 대한 기사가 실려 있다.

27) 《명종실록》 권5, 2년 6월 17일 병신조.

28) 《인종실록》 권2, 1년 5월 10일 신미조.

29) 유수(柳洙):본관은 서산(瑞山)이고, 아버지는 희송(希松), 자는 중기(仲沂)이며, 호는 보천(葆川)이다. 1534년(중종 29) 갑오식년시에 병과로 급제하였다. 1542년 형조 좌랑, 1544년 호조 정랑, 1547년 예조 정랑을 지내다 파직당했다.
사관의 인물평:유수는 성질이 본시 경박하고 젊어서부터 글재주가 조금 있는 것을 믿고서 발끈발끈하여 스스로 만족하게 여겨 교만이 얼굴에 나타났고, 언행과 처사에서도 걸핏하면 망령된 짓을 하였다. 이와 같이 경박하고 망령된 사람이 육조의 낭관이 되었으니, 낭관의 선발이 더욱 경홀(輕忽)해졌고 전조(銓曹)가 사람 선택을 하찮게 여긴다는 것을 또한 알 수 있다.《중종실록》 권97, 37년(1542) 1월 8일 계축조)

30) 이만영(李萬榮):본관은 함평(咸平)이고, 자는 성경(盛卿), 아버지는 석(碩)이며 1538년(중종 33) 문과별시에 급제하였다.

父 成均生員 碩

行正郎 推誠協翼定難衛社功臣 奉列大夫 **林九齡** 大年 本善山[31]

　父 贈純忠積德秉義補祚功臣 大匡輔國崇祿大夫 議政府領議政 兼 領經筵 弘文館 藝文館 春
秋館 觀察監事 世子師 一善府院君 遇亨

　行正郎 奉列大夫 兼 春秋館記注官 **成世章** 仲晦 本昌寧[32]

　父 承議郎 司憲府監察 希赤

　生父 奉正大夫 行玄風縣監 希文

行佐郎 中直大夫 **朴葵** 叔向 本密陽[33]

　父 通政大夫 兵曹參知 承燧

行佐郎 通德郎 **盧慶麟** 仁文 本谷山[34]

　父 禦海將軍 前行龍驤衛司果 績

行佐郎 奉訓郎 **安軸** 海賓 本竹山[35]

31) 임구령(林九齡):본관은 선산(善山)이고, 자는 대년(大年), 아버지는 우형(遇亨)이며, 임백령(林百齡:?~1546)의 동생이
다. 1545년에 형 임백령과 함께 을사사화의 공으로 추성협익정난위사공신(推誠協翼定難衛社功臣, 2등공신) 장흥고령(長
興庫令)이 되었으며, 정6품에 서용되어 공신도감 낭청에 제수되었다. 1546년에 형조 정랑에 올랐다. 1547년 이후에 제용
감첨정(濟用監僉正)·남양부사(南陽府使)·내섬시첨정(內贍寺僉正)·절충장군(折衝將軍) 행의흥위부호군(行義興衛副
護軍)·행남양도호부사(行南陽都護府使) 등을 거쳤고, 1550년에 광주목사(光州牧使)에 제수되었다가 전라도 관찰사 박
수량의 제안에 의해 1552년 3월 파직되었다. 그 후 1552년 12월 홍주목사(洪州牧使)로 복직되었다가 1561년에 남원부사
를 지냈다.
　사관의 인물평:임구령은 임백령의 아우이다. 형 때문에 훈적(勳籍)에 올랐으며 처음 별좌(別坐)였던 그가 3년이 채 안 되
어 갑자기 4품에 올랐다. 인품이 걸맞지 않았을 뿐만 아니라 관작이 매우 외람되어 사람들이 해괴하게 여겼다. 그는 형조
정랑으로 있을 적에 세력을 믿고 탐혹(貪酷)을 거리낌없이 자행했으며 낭관의 직을 보존하고 있는 것만으로도 요행인데
벼슬이 다시 첨정으로 올랐다. 그 악을 조장함이 심하니 이 어찌 탄식할 일이 아닌가.(《명종실록》권5, 2년(1547) 2월 6일
무자조) 임구령은 그의 형 임백령을 인연하여 역시 훈록에 참여되었는데, 사람됨이 음험 흉특하여 사류(士類)를 함몰시키
는 것으로 일을 삼았는가 하면 공을 믿고 교만 방자하였다. 그래서 집에 있을 적에는 작폐가 심하여 온 고장이 원망하였고,
지방관이 되어서는 취렴(聚斂)이 지나쳐 온 고을을 떠들썩하게 만들었다.(《명종실록》권27, 16년(1561) 4월 29일 무조조)
32) 성세장(成世章:1506~1583):자는 중회(仲晦)이고 호는 사암(思庵)이며 희문(希文)의 아들로 태어나 희적(希赤)에게 입양
되었다. 김안국(金安國:1478~1543)의 문인이다. 1540년(중종 40) 식년문과 갑과에 급제, 1541년 사헌부 정언, 1544년 도
사(都事)·사간원 헌납(獻納), 1545년(명종 즉위년) 사헌부 지평(持平)에 올랐다. 《중종실록》《인종실록》편수관 명단에
통훈대부(通訓大夫) 사도시정(司䆃寺正)으로 등재(《중종실록》권105 부록, 《인종실록》권2 부록)되었고, 1547년 홍문관
교리, 1548년 의정부 사인·사헌부 집의·경기도 어사, 1549년 홍문관 응교, 의정부 사인, 1550년 사헌부 집의, 1551년 홍
문관 직제학·동부승지, 1552년 우부승지, 1553년 좌승지, 1554년 호조참판 이후 경기도 관찰사, 대제학, 형조판서, 함경
도 관찰사, 한성부판윤 등을 역임하였다. 1573년 동지부사로 명에 다녀와 호조판서에 이르렀다. 청백리로 꼽혔다.
33) 박규(朴葵):본관은 밀양(密陽)이고, 자는 숙향(叔向)이며, 아버지는 승수(承燧)이다. 1545년 공조 좌랑·형조 좌랑을 지냈
다.
34) 노경린(盧慶麟:1511~1568):본관은 곡산(谷山)이고, 자는 인문(仁文), 호는 사인당(四印堂), 아버지는 사과(司果) 적(績)
이다. 1539년(중종 34) 별시문과 병과에 급제하였다. 성균관 학유(學諭)를 거쳐 1545년 공조 좌랑, 1549년 형조 정랑,
1550년 사헌부 지평, 1553년 나주목사에 제수되었다. 진복창(陳復昌)의 탄핵으로 좌천되기도 했다. 성주(星州)목사 시절
서원을 세워 유학을 장려하였으며 1564년 숙천부사(肅川府使)를 지냈다. 1557년 이이(李珥)를 사위로 맞았다.

父 通仕郎 權知 成均館學諭 秀崙

　佐郎 承議郎 **金士文** 質夫 本禮安[36]

　　父 勵節校尉 佑

　　형조 낭관인 8명이 계회를 가진 1546년은 을사사화 이듬해이다. 을사사화(1545)는 명종 즉위년에 벌어진 왕실 외척세력간의 정쟁으로, 인종을 낳은 중종의 계비 장경왕후와 명종을 낳은 중종의 계비 문정왕후 양가 사이에서 벌어졌다. 장경왕후의 동생인 윤임(尹任, 大尹)과 문정왕후의 동생 윤원형(尹元衡, 小尹) 사이의 권력다툼이 낳은 사화였다. 결국 인종이 8개월의 단명 왕위로 그치고 12세의 어린 명종이 즉위하자 문정왕후의 수렴청정 아래 소윤인 윤원형이 득세하게 되었다.[37] 탄핵을 받고 사사된 윤임이 형조판서였던 점을 감안하면 1546년 형조의 계회는 각별한 의미를 지닌다 하겠다.

　　권력을 쥔 윤원형은 사림을 적극 등용시킨 윤임 일파를 제거하면서 중간 관료인 낭관을 장악하였을 터인즉, 1546년 형조 낭관의 계회에 정랑 임구령을 참여시킨 게 그 증거이다. 임구령은 을사사화를 도모하는 데 적극 협력했던 호조판서 임백령(林百齡)의 동생으로, 을사사화의 공로로 2등 공신으로 뽑혔다. 윤원형 일파인 임구령은 권력의 비호 아래 방자하게 행동했던 모양이다.[38]

　　윤원형은 낭관직에 자파를 등용하기 위해, 언관을 장악하여 기존 사림의 낭관을 탄핵하기도 했다.[39] 그에 따라 이 계회의 좌장인 유수는 계회 다음해인 1547년에 사간원의 건의로 쫓겨났던 인물이다. 유수는 본디 성품이 경박했던 것 같은데,[40] 《명종실록》에 밝혀진 간원의 파직 건의를 보면 심하게 매도당한 듯하다.[41]

　　이들에 비해 성세장은 조광조 일파인 김안국의 제자이고, 청백리로 꼽힐 정도로 관료생활과 고위직 승급에 무난했었다.[42] 《중종실록》과 《인종실록》 편수관 명단에 들어 있는 것으로 미루어볼 때 문장에 뛰어난 사림파 출신인 것 같다. 또한 노경린은 지방관 시절 서원을 건립하고 유학

35) 안축(安軸):본관은 죽산(竹山)이고, 자는 해빈(海賓), 아버지는 수륜(秀崙), 호는 둔암(鈍菴)이며, 1542년(중종 37) 정시(庭試) 을과에 급제하였다. 1554년 나주목사를 지냈다.

36) 김사문(金士文):본관은 예안(禮安)이고, 자는 질부(質夫), 아버지는 우(佑), 1528년 식년진사에, 1538년 무술별시에 급제하였다.

37) 이홍직 편, 《국사대사전》, 일중당, 1979.

38) 임구령의 인물평은 주 31) 참조.

39) 최이돈, 앞의 책.

40) 유수의 인물평은 주 29) 참조.

41) "예조 정랑 유수는 본디 물의가 있었습니다. 벼슬길에 오른 처음부터 여러 군의 재물을 긁어모아 살림 밑천을 장만하였으며, 뇌물의 많고 적음에 따라 비방과 칭찬을 가했습니다. 낭관에는 합당치 않으니 체직하소서"라는 사간의 건의를 왕이 받아들였다.(《명종실록》 권5, 2년 6월 17일 병신조)

42) 주 32) 참조.

을 장려한 이율곡의 장인이고, 김사문은 영천 출신으로 이퇴계와 교분을 가진 영남의 신흥 사림파에 해당한다.

　을사사화 이듬해 대윤파에서 소윤파로 정권이 교체된 직후 가진 형조 낭관들의 계회였던 만큼 윤원형에게 주요한 모임이었을 것이다. 8명 낭관은 때론 서로 대립되는 파벌일 수 있는 사람들이 섞여 있는데, 임구령의 배치에서 그 의도가 읽혀진다. 또한 그 모임에서 좌장이었던 유수만을 계회 다음해에 파직시킨 것에도 실권자 윤원형의 입김이었을 터인즉, 그 계회 모임의 결과일 게다.

　이들 형조 낭관들의 연배는 생년이 밝혀진 성세장(1506~1583)과 노경린(1511~1568)으로 미루어 대체로 20대 후반에서 40대 초반경으로 보인다. 또한 이들의 계모임이 지닌 정치적 중요성 때문인지 당대의 시문과 서(書)로 명성이 높았던 형조판서 정사룡이 직접 계회도에 찬문을 썼다.[43] 특히 정사룡은 윤원형에 의해 제거당한 윤임의 뒤를 이어 계모임 당시 형조판서에 올랐으니 윤원형 일파였을 것이다. 그는 《명종실록》에 장경왕후의 시호와 중종에게 향배할 공신을 정할 때 '형조판서'로,[44] 《중종실록》 편수관 명단에 '정헌대부(正憲大夫) 형조판서 겸 홍문관 대제학'[45]으로 등재되어 있다.

　정사룡은 1540년경의 〈사옹원계회도〉(일본 개인 소장)에도 찬문을 썼는데, 그때 찍은 음각인 '봉산(蓬山)'과 양각인 '정사룡인(鄭士龍印)'과 똑같은 도서(圖書)가 〈추관계회도〉에도 찍혀 있다.[46] 시의 내용 중에 복사꽃이 거론된 것으로 보아 계회는 1546년 봄에 이루어진 것을 알 수 있다. 〈추관계회도〉에 쓴 정사룡의 칠언시 찬시는 아래와 같다.

형조에 선택된 이 모두 모여	秋臺郎選盡時髦
높은 언덕에 함께 올랐네.	望賓俱隆茸九皐
붓끝으로 잘못된 일 징계하였고	筆下判裁空崔○
소매 안에 주묵(朱墨)으로 간사한 무리 놀라게 했네.	袖中朱墨懾姦豪
느지막이 퇴청하여 성밖에서 좋은 모임 가지니	晩衙出郭○高會
봄날은 맑고 복사꽃이 아름답네.	遲日逢晴媚小桃

43) 정사룡(1491~1570):자는 운경(雲卿), 호는 호음(湖陰)이다. 본관은 동래(東萊)이며 부사 광보(光輔)의 아들이고 영의정 광필(光弼)의 조카이다. 1509년(중종 4) 별시문과 병과에 급제하여 1514년에 사가독서했다. 1516년 황해도 도사로 문과 중시(重試) 장원, 사간을 거쳐, 1523년 부제학을 지냈다. 1534년 동지사로 명에 다녀온 뒤, 1542년 예조판서를 역임했고, 1544년 공조판서 때 다시 동지사로 명에 다녀왔다. 1554년 대제학을 지냈고 1558년 과거시험 문제로 파직되었다가 판중추부사로 복직되어, 공조판서를 지냈다. 1562년 판중추부사에 올랐고, 1563년 삭직당했다. 시문, 음율, 서(書)에 뛰어났고 탐학하다는 비난을 받기도 했다.

44) 《명종실록》 권3, 1년 4월 23일 기유조.

45) 《중종실록》 권105, 부록.

46) 大和文華館, 《李朝繪畫》 특별전 도록, 1996, 도판 35.

| 벼슬살이하면서 놀이에 빠져 | 莫謂官曹供玩愒 |
| 임금의 어진 이 뽑은 노력을 헛되이 한다 말하지 말게. | 聖心虛佇簡賢勞 |

〈추관계회도〉의 계회산수도는 화풍이나 구성방식에서 16세기 중반 관념적인 강변산수도식의 전형을 보여준다. 특히 화면의 중앙화단 계회 장면의 배치가 그러하다. 비스듬히 솟은 강언덕 평지에서 벌어진 계회 장면의 설정과 언덕에 자란 두 그루의 노송과 해조묘식의 잡목 표현이 1540년경의 〈미원계회도〉나 1541년경의 〈하관계회도〉와 유사하다.

그러면서도 강폭을 좁게 하고 대안의 강변을 사선으로 배치한 점과 산세 풍경을 강조한 점, 그리고 원형구도를 이룬 점은 새로운 변화이다. 또한 전체적으로 윤기 있는 수묵의 농담구사와 담묵의 차분하게 가라앉은 분위기가 여타의 계회도에 비하여 빼어난 산수도이다. 특히 강언덕과 산경(山景)의 부피감을 내려는 짧은 터치식으로 중간 톤의 먹을 반복한 구사가 돋보이는데, 당시의 고실고실한 단선점준법(短線點皴法)과 다른 필법을 보여준다.

운무 위로 솟은 S자형 산세는 자못 위압적이다. 근경 왼편으로 내민 언덕 표현은 동시기 소상팔경도의 여름 풍경을 닮은 형식이다. 소상팔경도를 좌우로 늘려 V자형 근경에 원형구도로 재구성한 듯하다. 담묵의 강변 분위기에 휩싸인 계회 장면은 환상적인 이상세계를 표현했으면서도, 언덕 위에 세필로 그린 작은 크기의 인물들은 사실감 있게 담았다. 좌목에 밝혀진 대로, 그리고 형조 소속 낭관의 정원인 8명이 정확히 음식상을 앞에 놓고 빙 둘러앉아 있고, 그 뒤에 두 명의 엎드린 인물과 음식을 준비하는 듯한 두 명의 인물이 보인다. 관복 차림이 드러날 정도로 치밀한 묘사이다.

그런데 이들이 추구했던 이상향은 현실에 없다는 투인지, 계회가 진행되는 언덕에 오르는 길이 없다. 유사 형식의 계회산수도 〈하관계회도〉나 〈미원계회도〉의 행사 장면으로 연계된 다리의 설치와는 다른 모습이다. 언덕의 오른편으로 음식을 날라온 빈 배와 왼편으로 어촌 마을이 보일 뿐이다. 또 오른편 멀리 그물을 내린 두 척 어선이 한가롭기만 하다.

이 계회산수 형식은 1580~90년대에 제작된 것으로 추정되는 이산해 찬문의 〈하관계회도〉로 계승되었다.[47] 대안의 사선식 배치와 먼 산의 웅장한 표현이 그러하다. 그런데 〈하관계회도〉는 계회 장면의 언덕으로 가는 다리와 길이 있고, 언덕 주변의 어촌 마을을 오른편 강안으로 옮겨 시원한 강 풍경을 연출하는 방향으로 변화되었다. 그리고 산 언덕 표현에는 톱니 모양의 외형 묘사와 고실고실한 단선점준의 구사가 역력하다.

47) 幽玄齋 選,《韓國古書畫圖錄》, 1996, 도판 28.

나. 〈기성입직사주도〉(도 2)

〈좌목〉

參議 通政大夫 **李友直** 仲益 樗庵 本驪興[48]

　父 贈嘉善大夫 戶曹參判 兼 同知義禁府使 行通德郎 工曹佐郎 士彦

參知 通政大夫 **申湛** 沖卿 魚城 本高靈[49]

　父 贈嘉善大夫 吏曹參判 兼 同知義禁府使 永源

行佐郎 朝奉大夫 兼 春秋館記事官 **鄭惟淸** 直哉 存菴 本東萊[50]

　父 通訓大夫 行敦寧府正 益○

佐郎 承訓郎 知製敎 **金玏** 希玉 栢巖 本禮安[51]

　父 通德郎 行刑曹佐郎 士文

　生父 成均生員 士明

48) 이우직(李友直:1529~1590):본관은 여흥(驪興)이고, 자는 중익(仲益), 호는 저암(樗庵, 혹은 저노암)이다. 1555년(명종 10) 식년진사에, 1558년 식년문과 병과에 급제하였다. 1559년 승문원 권지를 거쳐, 1567년 사헌부 지평·예조 정랑에 올랐다. 1566년 사간원 정언에 의하면 기질이 혼탁하여 별로 재식(才識)이 없었다고 평가받기도 한다.《명종실록》편수관 명단에 '중훈대부 행홍문관부수찬지제교 겸 경연검토관(中訓大夫行弘文館副修撰知提敎兼經筵檢討官)'으로 등재되었다.(《명종실록》권43 부록), 1571년 수찬, 1578년 황해감사, 1581년 특명으로 도승지에서 대사헌에 제수되었다. 병으로 물러났다가 1583년 대사간·대사헌, 1584년 경연관·도승지에서 형조판서에 이르렀으며, 1585년 명에 사은사로 다녀왔다. 예조판서·형조판서·우참찬을 지냈고, 술을 좋아하여 실성(失性)했고 중풍을 앓았으나 평생 청렴했다고 평가받아 청백리에 녹선(錄選)되었다. 영의정에 추증되고, 시호는 문의(文懿)이다.

49) 신담(申湛:1519~1595):본관은 고령(高靈)이고, 아버지는 영원(永源), 자는 중경(仲卿), 호는 어성(魚城)이며, 한산(韓山) 사람이다. 1540년(중종 35) 사마시에, 1552년(명종 7) 식년문과 병과에 급제하였다. 1563년 사간원 정언·사헌부 지평·성균관 전적, 1564년 사헌부 지평, 1565년 사헌부 장령에 이르렀고,《명종실록》편수관 명단에 통훈대부 군자감정(通訓大夫 軍資監正)으로 등재되었다.(《명종실록》권43 부록) 1568년 부수찬·홍문관 교리·각방낭청(各房郎廳), 1569년 장령, 1570년 사간, 1571년 응교·집의, 1574년 동부승지, 1578년 충청도 관찰사, 1580년 병조 참의, 1582년 경주부윤, 1591년 홍문관 부제학·예조참판을 지냈다. 1592년 임진왜란 때 전주부윤으로 의병 1000명을 일으켰다.

　사관의 인물평:타고난 성품이 온후하였고 외임으로 나가서는 선정을 베풀었다.(《명종실록》18년 7월 12일 무자조) "옛사람도 임금이 난 시기에 절개를 지키다가 죽은 신하를 얻으려면 임금의 얼굴을 대하여 과감히 간언하는 사람들 중에서 찾아야 한다고 하였습니다"라고 왕에게 직언을 서슴지 않았다.(《선조실록》권2, 1년 6월 9일 정해조) 신담의 종의 여동생이 윤원형의 계집종이었는데, 윤원형이 그의 종을 주면 중추원의 좋은 벼슬을 주겠다고 하였으나 부정하게 권세를 좇지 않겠다며 거절하였다.(《선조실록》권69, 28년 11월 11일 기묘조)

50) 정유청(鄭惟淸):본관은 동래(東萊)이고, 아버지는 익겸(益謙), 자는 직재(直哉), 호는 존암(存菴)이다. 1568년(선조 1) 증광사마시에, 1572년(선조 5)에 별시문과에 급제하였다. 1583년 장령을 지냈다.

51) 김륵(金玏:1549~1616):본관은 예안(禮安), 생부는 사명(士明)이고, 사문(士文)에게 입적되었다. 자는 희옥(希玉), 호는 백암(栢巖)이며 영천(榮川) 출신이다. 박승주(朴承住)·황준량(黃俊良)에 이어 이황의 문인이다. 1576년(윤 9) 식년문과 병과에 급제하여 승문원·예문관·사간원·홍문관의 청환직(淸宦職)을 모두 거쳤다. 1580년 고산찰방, 1581년 병조 좌랑 겸 지제교, 홍문관 부제학에 올랐다. 1584년(선조 17) 영월군수를 역임했고 임진왜란 때 안집사(安集使)로 영남의 민심을 수습했다. 1591년 집의, 1593년 경상우도 관찰사, 대사헌, 형조참의, 충청도 관찰사, 1609년 안동부사·집의, 1610년 한성부좌윤·대사헌·강릉부사를 역임했다. 1611년 강릉부사에서 파직되었다. 1612년 대사헌으로 김직재(金直哉)의 무옥(誣

병조(기성은 병조의 별칭)의 정3품직 참의와 참지, 그리고 정6품 좌랑 2명을 포함한 4명의 계회를 담은 것이다. 제목처럼 새로 발령받은 이들이 왕이 술을 내린 기념으로 가진 소모임이다. 병조 소속 8명의 낭관 가운데 2명만이 올라 있는 것으로 보더라도 그러한 점이 확인된다. 이 좌목에 밝혀진 4명 인물들의 관직으로 보면 〈기성입직사주도〉는 선조 14년 1581년경의 작품이다.

그런데 4명 모두 각각의 해당 관직을 제수받은 해가 《선조실록》에서 확인되지 않는다. 근사치로 확인할 수 있는 자료는 신담의 '묘갈명(墓碣銘)'과 김륵의 '시장(諡狀)'이다. 이산해가 쓴 '신담 묘갈명'에 의하면 1580년 병조 참의에 제수된 것으로 밝혀져 있다.[52] 묘갈명에 참지를 참의로 잘못 썼을 가능성도 없지 않다. 1578년에 충청도 관찰사를 지냈고 1582년에는 경주부윤으로 발령받고 있는 점으로[53] 미루어서도 좌목의 병조 참지에 제수된 해를 1580년 혹은 1581년으로 추정해볼 수 있겠다.

신담에 비해 좌목에 밝혀진 김륵의 관료행적은 분명히 1581년과 맞아떨어진다. 이옥(李沃)이 지은 '김륵 시장'에 의하면 1580년에는 고산찰방을 지냈고, 1581년에 병조 낭관 겸 지제교를 지낸 것으로 밝혀져 있으며, 같은 해 홍문관 부수찬으로 자리를 옮겼다.[54] 김륵의 경우로 미루어 볼 때, 병조의 입직사주계회는 1581년에 이루어졌던 것으로 확정된다.

1581년에 이루어진 단출한 4명의 병조 계회는 앞의 형조 낭관 계회도의 복잡한 인적 구성과 달리 16세기 사림파의 안정된 형세를 보여준다. 정3품 참의와 참지가 정6품 낭관과 함께 참여한 점도 그렇다. 또 1581년이면 참의인 이우직은 50대이고 신담은 60대인데, 김륵이 30대 초인 점으로 미루어볼 때, 노·소의 사림파 관료가 자리를 같이한 점도 눈에 띈다. 그런데다 노장의 두 당상관은 모두 문장가로 《명종실록》 편찬을 위한 편수관 명단에 올랐던 실력파이다.[55] 특히 이우직은 윤원형 권력 아래서 '기질이 혼탁하여 별로 재식(才識)이 없었다'는 평가를 받기도 했으나, 청백리로 녹선되었다.[56] 신담은 16세기 중엽 막강한 권력자 윤원형의 요구도 거절할 만큼 절의가 굳은 인물이었다.[57]

獄)에 연루되어 강릉 유배를 가게 되었으나 여러 대신들의 변호로 무사했다. 영천 구산정사(龜山精舍)에 제향(祭享)되었고, 시호는 민절(敏節)이다. 《백암집(柏巖集)》을 남겼다.

사관의 인물평:김륵은 단정하고 중후하였으며 경학에 밝았는데, 일찍 과거에 급제하여 청환직을 두루 거쳤다. 광해 신해년에 장차 생모를 추숭(追崇)하려고 하자, 김륵이 도헌(都憲)으로 있으면서 비례(非禮)임을 극력 말하다가 마침내 죄를 얻어 물러나 영천으로 돌아왔다. 시냇가에다 정자를 하나 짓고 귀학정(龜鶴亭)이라고 하였다. '여러 해를 한가롭게 복을 누리다가' 이때에 이르러 세상을 떠났다. 고을 사람들이 향현사(鄕賢祠)에서 제사를 모셨다.(전 대사헌 김륵의 卒記:《광해군일기》 권110, 8년 12월 2일 무술조)

52) 서울대학교 도서관 편, 《國朝人物考》下卷, 1978.

53) 《선조실록》 권12, 11년 3월 17일 무진조 및 《국조인물고》 하권.

54) 《국조인물고》 하권.

55) 《명종실록》 권34, 부록.

56) 주 48) 참조.

두 노관료는 사화기의 어려움을 거치며 자신들의 도덕성을 토대로 소신을 펼쳤던 인물로, 사림파 정치문화의 정착을 보여주는 사례이다. 여기에다 영남 사림파에 해당하는 33세의 좌랑 김륵은 이퇴계의 학풍을 이은 문인(門人)이다.[58] 특히 고향 영천에 귀향하여 귀학정을 짓고 풍류를 즐기며 만년을 보냈던 김륵의 생활의식을 보면, 사림파의 이념적 지향성을 살필 수 있다. 그것은 바로 계회를 통해서 자연스레 익숙해진 삶의 한 형태이지 않나 싶다.

노·소장파, 그리고 상하급 관료가 한 자리에서 계회를 가진 것은 각별한 예이다. 같은 날 입직 기념으로 동시에 내린 왕의 하사주 덕택으로 생각된다. 단촐한 계회 탓인지, 혹은 궁궐을 그린 탓인지, 명사의 찬문은 없고 대신에 좌목의 좌우 공간에 매화와 대나무를 각각 그려넣었다.

1581년경의 〈기성입직사주도〉의 계회도는 누각산수도형에 해당한다. 그러면서도 1550년경의 〈호조낭관계회도〉나 〈연지계회도〉와는 또 다른 형식이다. 두 계회산수도는 관아를 중심으로 삼은 데 비해 이 병조 계회도는 궁궐을 작도하여 계화하였다.

근경의 궁궐은 경복궁으로 보인다. 돌담 한가운데 광화문을 중심에 놓고 회랑을 사선식으로 배치하였는데, 회랑 뒤쪽부터는 운무에 싸인 풍경을 담았다. 안개 위로 살짝 솟은 중층의 홍례문, 근정전, 경회루 같은 기와지붕이 배열 순서대로 보인다. 그 멀리 백악과 인왕산, 그리고 북한 산세를 짐작할 수 있는 산봉우리가 버티고 있다. 산 아래로 버드나무들과 숲이 회랑 왼편의 빈 공간을 채우고 있다.

우선 궁궐 회랑 작도법의 어색함이 눈에 띤다. 오른편 회랑은 간결하게 작도하였고, 왼편은 회랑의 기둥과 내부의 구조를 세밀하게 묘사한 편이다. 왼편 회랑에서 벌이는 주연 장면을 설정하기 위해 불가피하게 그랬던 것 같다. 돌담 너머 왼편 회랑 아래쪽에 다섯 인물을 그려놓았다. 4명은 사모관대 차림의 입직한 관료이며 한 명은 시종인 듯하다. 왕이 내린 입직사주연이니 강변이나 다른 장소로 옮기지 않고 궐내에서 시행한 것이다. 그에 걸맞게 누각산수도식으로 계회도를 그린 게 아닌가 생각된다.

산 내부에 부분적으로 농담의 단선점준을 활용했으나, 전체적으로 섬세하고 엷은 담묵의 구사가 돋보이는 계회산수이다. 그런데 화면의 구성이나 형상력은 약해진 느낌이다. 궁궐도 계화 수법은 그런대로 실감나게 작도했으나, 배경 산악은 실제 풍광의 맛을 살려내지 못하여 실경산수로 보기는 어렵다. 16세기 회화문화가 중국식 소상팔경도류에 젖었던 탓일 게다. 낡은 형식이 새로운 주제를 그리는 데 방해가 된 셈이다. 그래도 산의 형태는 소상팔경도류의 산수 형태를 비교

57) 주 49) 참조.
58) 주 51) 참조.

적 탈피한 모습이다.

이 〈기성입직사주도〉와 유사한 형식의 계회산수도로는 정사신이 참여한 1587년경의 〈미원계회도〉를 들 수 있다.[59] 〈기성입직사주도〉보다 6년 뒤에 그려진 〈미원계회도〉에는 궁궐의 회랑이 아닌 사간원 건물 대청마루에서 벌인 계회를 담은 그림이 딸려 있다. 때문에 회랑과 관아건물을 중심으로 삼은 점과, 배경 산세도 가까이 끌어당겨 배치한 점이 다르다. 16세기 후반 누각산수식 계회산수도가 기존 강변계회도풍을 벗고, 실경을 참작할 수밖에 없는 처지에서 그처럼이라도 그렸다는 점이 괄목할 만하다. 그러나 실경의 사생미와 거리가 먼 것은 아직도 현실 풍경을 놔두고 이상향을 그리던 당대 사림문화의 성향 때문으로 여겨진다. 실경다운 사생적 산수의 출현은 1세기 이상 더 기다려야 했다.

다. 〈금오계회도〉(도 3)

〈금오계회도〉는 화면 오른쪽 찬시의 '만력병오지춘(萬曆丙午之春) 서경거사서(西坰居士書)'에 따라, 선조 39년인 1606년 봄에 제작되었음을 알 수 있다. 이 계회는 의금부(금오는 의금부의 별칭) 소속 종4품 경력(經歷) 2명과 종5품 도사(都事) 8명을 합하여 10명의 모임을 기념해서 그린 것이다. 경력과 도사의 정원이 꽉 찬 셈이다. 10명 가운데《선조실록》에서 1606년대에 의금부에 재직했던 인사로는 김응익(金應翼)밖에 확인되지 않는다. 1605년 "의금부 도사 김응익은 사람됨이 어리석고 망령되어 왕부(王府)의 관원에 합당치 않다"는 사간원 헌납의 보고가 있었다.[60] 이 기사에 김응익을 파직한 사실이 없으므로 1606년에도 의금부 도사로 근무했을 가능성이 높다 하겠다.

좌목에는 참여자의 직책과 직급, 이름, 생년, 자와 호, 과거급제년, 본관 순서로, 그리고 아버지의 직급과 이름이 단정한 해서체로 쓰여 있다. 앞의 두 계회도와 달리 참여자의 생년, 호, 사마시 급제년까지 소상히 밝혀놓았다. 〈기성입직사주도〉의 좌목과 마찬가지로 참여자 본인보다 아버지를 위로 높여 썼다. 좌목의 명단은 아래와 같다.

〈좌목〉

經歷 中訓大夫 **李重繼** 丙寅(1566) 述甫 松坡 辛卯(1591)司馬 全州人[61]

59) 이원복·조용중, 앞의 글.

60)《선조실록》권186, 38년 4월 23일 정묘조.

61) 이중계(李重繼: 1566~1619): 효령대군 보(補)의 6대손이다. 의금부 도사, 1609년(광해군 1) 호조 정랑·춘추관 기주관을 겸임하였다.《선조실록》편수관에 통훈대부 행호조정랑(通訓大夫 行戶曹正郎)으로 등재되었다.《선조실록》권221, 부록) 1615년 식년문과 병과에 급제하여 경차관, 1617년 정랑, 1618년 문학(文學) 헌납(憲納)을 거쳐 지평에 올랐다. 대북파(大北派)의 음모로 인목대비가 서궁에 유폐당하자 이를 탄핵하다가 삭탈당한 뒤 은퇴했다.

父 忠義衛禦侮將軍行忠佐衛副司直 景霖

經歷 奉正大夫 **朴尚賢** 己未(1559) 希聖 晴峯 己丑(1589)司馬 密陽人[62]

　父 奉列大夫 行咸昌縣監尙州鎭管兵馬節制都尉 宗九

都事 奉直郎 **尹俠** 庚申(1560) 士雄 南坡 坡平人

　父 通訓大夫 司僕寺正 慶福

都事 奉訓郎 **韓善一** 癸酉(1573) 克敬 柳村 辛丑(1601)司馬 淸州人[63]

　父 成均生員 重謙

都事 奉訓郎 **金夢虎** 丁巳(1557) 叔武 芝峯 壬午(1582)司馬 江陵人[64]

　父 通善郎 行軍資監主簿 �

都事 奉訓郎 **元士悅** 甲寅(1554) 兌而 梨江 戊子(1588)司馬 原州人[65]

　父 通訓大夫 行掌隷院司議 純輔

都事 宣敎郎 **朴澂** 甲子(1564) 巨源 芝浦 己丑(1589)司馬 密陽人

　父 學生 云禎

都事 宣敎郎 **金止善** 癸酉(1573) 逢吉 樊溪 辛丑(1601)司馬 禮安人

　父 嘉義大夫 行安東大都護府使 兼 安東鎭兵馬僉節制使 功

都事 宣敎郎 **柳希老** 戊辰(1568) 耆叔 月灘 癸卯(1603)司馬 文化人

　父 通訓大夫 行溫陽郡守洪州鎭管兵馬僉節制使 德新

都事 宣敎郎 **金應翼** 己酉(1549) 汝壽 義谷 丁卯(1567)司馬 慶州人

　父 贈奉直郎 行宗簿寺主簿 仁福

　　이 계회에 참여한 의금부 소속 4~5품 중간 관료는 윤영(尹俠)을 제외하고는 1567년부터 1603년 사이 생진과인 사마시에 합격한 사람들이다. 그리고 좌장인 경력 이중계(李重繼)부터 맨 끝에 선 김응익까지 30~50대의 소장과 장년층이 섞여 있다. 예안 김씨 김륵의 아들인 김지선(金止善)이 34세로 가장 막내이다. 가장 연장자는 좌목의 맨 아래에 배열된 58세의 김응익이다. 그는 19세 때 이미 사마시에 급제하였으나 대과를 보지 않은 듯 40년의 공직생활 동안 '망령이 들었다'

62) 박상현(朴尙賢): 1602년 진지내관(進止內官), 1607년 감찰을 지냈다.

63) 한선일(韓善一): 1643년 청풍군수를 지냈다.

64) 김몽호(金夢虎; 1557~1637): 1609년(광해군 1)에 증광문과 병과에 합격하였다. 1587년 군관(軍官), 1606년 공조 좌랑, 1607년 호조 좌랑을 역임했고, 정언, 지평, 장령, 종부시정, 군자감정(軍資監正) 등을 거쳐, 1623년 공조 참의, 판결사(判決事)를 지냈다.

65) 원사열(元士悅): 1607년 감찰에서 파직당했다. 본디 술을 좋아하여 처사가 전도되고 있다는 평을 받았다.(《선조실록》 권 214, 40년 7월 29일 기미조)

는 평가처럼 승급이 더뎠던 것 같다. 가장 늦게 사마시를 본 사람은 유희로(柳希老)인데, 36세 되는 1603년에 합격하여 불과 3년 만에 종5품 도사직에 오른 경우이다. 10명 중 34세로 가장 연하인 한선일(韓善一)과 김지선은 동갑으로 사마시도 동기생이다.

이들의 정치적 성향이 뚜렷이 드러나 있지 않으나, 계회의 좌장인 경력 이중계가 대북파를 탄핵하다가 삭탈당한 뒤 은퇴했고,[66] 계회도에 찬시를 써준 서경(西坰) 유근(柳根) 역시 대북파 정권을 피해 사직하고 괴산에 은거했다.[67] 이 두 인물의 행적으로 보아 대북의 반대편에 섰던 소북파(小北派)나 다른 편의 인사들로 추정되기도 한다. 선조 32년(1602) 소북의 영수인 유영경(柳永慶)이 영의정에 오르면서 대북파가 밀려났는데, 유근은 이퇴계의 문인인 점으로 미루어 남인계로 분류될 성싶다. 어쨌든 이 의금부 중간 관료의 계회는 대북 계열의 퇴진과 함께 활성화된 모임으로 생각된다. 찬시는 당대의 시인, 문장가로 꼽히는 유근이 대제학 시절에 쓴 것이다. 같은 해 유근은 대제학에서 의금부의 수장인 판사(判事)에 올랐다.[68] 칠언시는 다음과 같다.

한 시대의 관료들이 문채롭구나	一時僚案盛文儒
고삐를 나란히, 옷자락도 나란히 형제와 같네.	並轡聯裾若友于
벼슬길에 들이옴이 지역의 바람으로 말미암아	共說入官由地望
끝내 길을 잘 타서 높은 벼슬에 올랐네.	終須得路騁天衢
공무의 여가에 조용히 술잔을 기울이는데,	公餘尊酒從容處
성밖 호산(湖山)은 계회도 같구나.	郭外湖山契會圖
나에게 거친 글을 구하는 뜻은	求我荒詞知有意
노구도 일찍이 의금부에 있었기 때문이라네.	白頭曾是判金吾

66) 주61) 참조.

67) 유근(柳根;1549~1627): 자는 회부(晦夫), 호는 서경(西坰)·고산(孤山)이다. 본관은 진주(晋州)이고, 영문(榮門)의 아들로 진사 광문(光門)에게 입양되었다. 이황의 문인으로 사마시를 거쳐 1572년(선조 5) 별시문과 장원, 1574년 사가독서했다. 1587년 이조 정랑으로 문신정시(文臣庭試)에서 장원, 문장이 뛰어나 일본 승려 겐소(玄蘇)가 사신으로 오자 맞이할 선위사(宣慰使)가 되었다. 1591년 좌승지 정철이 화를 당할 때 그 일파로 지목되어 물러났다가, 임진왜란 당시 의주로 임금을 호종했다. 1592년 이조참판에 올랐다. 1593년 도승지, 경성안무사(京城按撫使)로 민심을 수습했고, 한성부판윤 때 사은부사로 명에 다녀왔다. 1597년 운량감찰사로 명의 군량미 수송을 담당했고, 1601년 예조판서 때 동지사로 명에 다시 다녀왔다. 1604년 호성공신(扈聖功臣) 3등 진원부원군(晋原府院君)에 봉해지고, 대제학, 좌찬성을 역임했다. 《선조실록》 편수관에 충근정량효절협책호성공신(忠勤貞亮効節協策扈聖功臣) 보국숭록대부(輔國崇祿大夫) 진원부원군으로 등재되었다.《선조실록》 권221, 부록) 광해군 시절 대북파가 국정을 농단하자 사직하고 괴산에 은거했다. 1613년 폐모론 반대로 다시 삭탈당했다. 1619년에 복관, 1623년 인조반정 후 다시 기용되었다. 1627년 정묘호란 때 강화로 왕을 호종했다. 사후 괴산 화암서원에 제향했고, 시호는 문정(文靖)이다.

68) 《선조실록》 권202, 39년 8월 2일 무술조.

앞의 두 점의 계회도가 비단
에 고운 필치로 그린 반면에 1606
년경의 〈금오계회도〉는 중국제 분
당지에 제작된 것이다. 종이에 그
린 수묵그림인 데다 제작 시기가
17세기 초여서 그런지, 관념적 강
변 풍경을 담은 계회산수가 심하게
쇠퇴한 형식미를 보여준다. 전체적
으로 계회가 벌어진 언덕, 대안 강
변의 어색한 중경 설정, 안개 위로

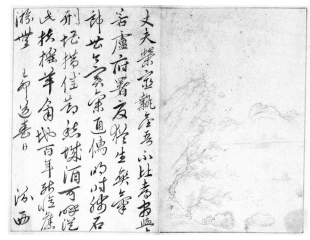

필자 미상, 《금오계첩》, 1639, 종이에 수묵, 각면 39.0×31.5cm.

솟은 원경의 평이한 산형 등 필치의 섬세함이나 화면의 짜임새가 크게 떨어진다. 특히 화면 구성
이 1546년경의 〈추관계회도〉를 따른 듯한데, 두 계회산수를 비교하면 그 퇴락 정도가 쉽게 드러난
다.

계회가 진행되는 언덕은 넓어졌고 차일이 쳐져 있으나 인물 배치와는 관계없이 그려졌다.
계회에 참여한 관료의 숫자도 언덕 위에 7명과 나귀를 타고 뒤늦게 참여하는 1명을 합해서 8명이
그려져 있다. 앞의 두 계회도에서 참여 인원수가 정확히 맞아떨어졌는 데 비하면, 적당히 분위기
만 묘사한 것이다. 이와 함께 전체적인 산수 표현도 대충 묘사한 듯한 인상을 풍긴다. 중경 강안의
소나무와 잡목이 자란 동떨어진 암반 언덕의 배치는 어색하다. 계회 장면 언덕 위의 잡목이나 그
림자 표현, 그 왼편의 송림, 언덕 좌우로 펼쳐진 어촌 마을 등 빠른 붓질의 묘사가 소상팔경도류의
구성과 안견화풍에서 크게 벗어나 있다. 산과 언덕의 부피감을 내는 짧은 붓선은 단선점준이, 그
리고 잡목의 잔가지 붓선은 해조묘가 얼기설기 풀어진 것같이 보이기 때문이다. 오히려 16세기 후
반경부터 유입된 명대 절파계(浙派系) 산수화풍을 연상시킨다.[69] 그러면서도 한 손에 두 자루의
붓을 쥐고 그리는 양필법(兩筆法)을 사용하였다.

17세기 초 〈금오계회도〉에서 사림의 성장과정에서 붕당정치에 이르는 16세기 계회산수의
긴장감을 찾아낼 수 없는 것은, 붕당정치의 정착과 함께 중간 관료들의 계회모임이 지닌 사회적
의미가 그만큼 소원해졌기 때문일 것이다. 또 한편 임진왜란을 계기로 짜임새 있는 구성이 흐트러
진 탓으로도 보인다. 아무튼 17세기 이후에는 16세기식 족자형 계회도 전통은 사라졌으며, 18~
19세기 화첩그림으로 의금부 건물을 계화한 금오계첩의 형태만이 남게 되었다.

족자에서 서화첩 형태로 바뀐 초기 사례로는 인조 17년 1639년의 《금오계첩(金吾契帖)》(개

69) 안휘준, 〈한국 절파화풍의 연구〉, 《미술자료》 20호, 국립중앙박물관, 1977.

인 소장)을 들 수 있다. 선조의 사위로 당대 시인 서예가로 유명한 분서(汾西) 박미(朴瀰;1592~1645)의 칠언시가 딸려 있다.[70] 이 《금오계첩》은 첫 면에 산수도와 박미의 시, 그리고 뒤이어 두 면에 10명의 의금부도사 좌목[71]을 실은 형태로 꾸며져 있다. 첫 면의 오른쪽에 배치된 계회산수는 아예 계회 장면을 생략한 순수 산수도이다. 가벼운 이 산수도는 절파풍을 가미한 시대형식을 보여주지만, 옅은 먹으로 그린 가벼운 스케치풍이다. 계회첩에서 이처럼 산수형식이 퇴락된 이후 18~19세기에는 궁중기록화에서 따온 관아를 작도한 계화식 그림이나 관아의 계회 장면 묘사로 변화되는데, 1639년의 《금오계첩》은 그 과도기적인 양상을 보여주는 주요 사례이다.

이런 점으로 볼 때 이 17세기 초의 〈금오계회도〉는 족자형 계회도의 말기 작품으로, 나름대로 시대적 의미를 찾을 수 있어 주목된다. 낡은 형식의 몰락을 통해 새 시대의 새 형식의 필요성을 예견하고 있는 것처럼 보이기 때문이다. 그 하나는 명대 절파계 산수화풍의 수용으로 드러나 있다. 그리고 또 다른 하나는 계회 장면이 있는 언덕을 제외하고는 중경의 돌출된 암반과 먼 산의 완만한 능선 모습 등 전체적으로 엉성한 구성이 실경을 참작한 데서 나온 결과가 아닐까 생각해본다. 특히 양필법이 18세기 겸재 정선 진경산수의 전유물이다시피 사용되었다.

5. 글을 마치며

한국회화사에서 16세기는 '계회도의 시대'라 이를 만하다. 그만큼 16세기 계회도는 사림 성장기의 조선사회를 가장 정확히 반영하고 있으며, 현존하는 작품의 질과 양 면에서 16세기를 대표하기 때문이다.

지금까지 그러한 16세기 계회도의 유형을 정리해보고, 그 형식적 특징과 변모가 잘 드러난 석 점의 예안 김씨 가전 계회도를 살펴보았다. 김사문이 참여한 〈추관계회도〉와 김사문의 아들 김륵이 참여한 〈기성입직사주도〉, 그리고 김륵의 아들 김지선이 참여한 〈금오계회도〉는 한 집안에서 삼대가 출사(出仕)한 사실을 자랑스레 기리기 위해 소중히 보관돼왔던 것이다. 이는 계회도를 남겨 후손에게 모범이 되고자 했던 당대 사림의 의도와도 잘 맞아떨어진다 하겠다. 특히 할아버지,

70) 丈夫榮宦執金吾/小比都官與若盧/府署反猶生爽氣/郎曹今案集通儒/明時肺石刑堪措/佳節愁城酒可呼/臨此扶搖羊角地/百年能憶舊游無/己卯送春日 汾西

장부의 벼슬로는 의금부가 좋으니/낮은 도사자리지만 창과 비길 수 있네./부서에는 도리어 밝은 생기가 돌고/벼슬자리를 맡은 사람들 모두가 유사(儒士)이네./좋은 시절에는 형벌도 견딜 만하고/아름다운 계절에는 술자리도 있다네./시끄러운 돌풍 속에서는/놀 수 없었음을 백년을 기억하게 하네./기묘년 봄을 보내며. 분서

71) 좌목에 밝혀진 계회 참여 의금부 도사는 이진담(李眞耼), 심천연(沈天挻), 정언형(丁彦珩), 이상검(李尙儉), 장환(張晥), 이대숙(李大淑), 이성기(李聖基), 최동언(崔東彦), 남두창(南斗昌), 한유량(韓有良)으로 정원이 모두 10명이다.

아버지, 아들 삼대의 계회도가 그처럼 시차를 두고 이루어진 점도 희귀한 일이다.

영천에 본가가 있던 이 집안은 퇴계의 제자인 김륵을 염두에 둘 때, 16세기에 중앙으로 진출한 영남의 신진 사림파로 명문가를 형성한 것 같다. 또한 석 점의 계회도가 형조, 병조, 의금부 중간 관료들의 모임인 점도 주목된다. 사림의 성장 가운데 사화에서 당쟁으로 이어지는 격변기에 수사권과 병권과 관련된 주요 부서의 실무 담당자들이었기 때문이다. 그 속에서 삼대에 걸친 예안 김씨가의 성장도 이루어졌을 것이고, 석 점의 계회도를 16세기 계회도의 전형으로 꼽을 수 있는 근거도 그러한 점에 있다.

1546년경의 〈추관계회도〉는 석 점 중에서 구도와 필력이 가장 안정되어 있고 윤기 있는 발묵의, 회화성이 뛰어난 작품이다. 16세기 중엽 계회도 제작이 활발해지면서 정착된 형식을 보여준다. 그런데 실제 을사사화를 겪고 난 이듬해 실권을 장악하려는 윤원형 일파에 협조하지 않았던지 계회에 참여한 김사문은 이후 관료로서의 행적이 나타나 있지 않다. 사림의 정치적 입지가 16세기 후반에 이르러 안정되었듯이, 김사문의 아들인 김륵에 와서 퇴계의 문인으로 정치적 제기량을 발휘하였다. 김륵이 병조 좌랑으로 입직할 때 왕이 하사주를 내린 기념으로 그려진 1581년경의 〈기성입직사주도〉가 그 사례이다. 회화적 안정감은 떨어지지만 궁궐에서 벌어진 행사를 담은 새로운 계회도 형식을 보여준다. 김륵의 아들 김지선이 참여한 1606년경의 〈금오계회도〉는 임진왜란 후 대북과 소북의 붕당기에 그려진 것이다. 그 이후 16세기 계회도 형식이 사라진 것은 당쟁이 심화되면서 관료들의 계회가 더 이상 기념할 만한 일이 아닐 정도로 일상화된 때문일 것이다. 16세기식 계회도의 역할이 다한 모습을 보여준다.

(《미술사학》14호, 한국미술사교육연구회, 2000)

김정희 필《운외몽중》첩 고증

유 홍 준(영남대 교수, 미술사)

1.《운외몽중》첩 해제

완당(阮堂) 김정희(金正喜)의 친필 서첩인《운외몽중(雲外夢中)》첩은 총 26면으로 자하(紫霞) 신위(申緯), 해거재(海居齋) 홍현주(洪顯周), 완당 김정희 등 3인이 쓴 13편의 시를 모두 완당이 기록하고 권수(卷首)에 '운외몽중(雲外夢中)'이라는 네 글자를 대자(大字)로 써서 이 뜻깊은 화답시(和答詩)를 기념한 작품으로《운외거사 몽게시첩(雲外居士夢偈詩帖)》이라고도 불린다.

이《운외몽중》첩에 실린 3명의 문인이 지은 13편의 시가 지어지는 과정을 살펴보면 우리는 조선시대 사대부들에게 있어서 시가 지닌 정서 교감의 의미를 실감 있게 엿볼 수 있으며, 한편으로는 완당의 40대 글씨체를 규명하는 데 결정적인 기준작이 될 수 있다는 점에서 예술적 의의를 더하게 된다.

먼저 이 첩의 형성과정을 추적해보면 발단은 정조대왕의 사위로 강원도 관찰사와 한성부좌윤, 병조참판까지 벼슬을 지내고《해거시집(海居詩集)》등 많은 시문을 남긴 해도인 홍현주(1767~1851)가 어느 날 꿈에 멋진 선게(禪偈)를 지었는데 꿈에서 깨어나보니 단지 13자밖에 기억나지 않은 데에서 시작된다.

<div style="text-align:center">

아직 한 점의 청산은 아련하련만 　　　　還有一點靑山麽

구름 밖에 구름이고 꿈속의 꿈일러라. 　　雲外雲 夢中夢

</div>

홍현주는 잊어버린 나머지 게송이 너무 안타까워 이 사실을 자하 신위에게 말하고 대련(對聯)으로 써주십사 부탁하였더니 자하는 기꺼이 대련 글씨를 써주면서 그 게송에 부쳐 세 수의 절구와 한 수의 율시를 지어 보내주었다.

이에 홍현주는 기쁜 마음으로 이 네 수의 시에 차운(次韻)하여 화답하여 자하에게 보냈다.

그러자 자하는 이 시를 받고서 다시 시 한 수를 지어 보냈다. 이에 홍현주는 또 화답하여 한 수를 지었다. 이리하여 홍현주의 《몽게시첩(夢偈詩帖)》에는 모두 10수의 시가 실리게 되었는데, 이 10수의 시를 본 김정희는 자신도 세 수의 시를 지었다. 그리고 이제까지 지어진 시 13수를 모두 베껴쓰면서 첩을 만들었는데 그 첩의 머리에 '운외몽중(雲外夢中)' 4자를 대자로 써서 붙임으로써 이 첩을 완성하게 된 것이다.

이렇게 이루어진 《운외몽중》첩은 당시에도 퍽 유명했던 모양이다. 이야기는 여기에서 더 계속된다. 그것은 해거도인이 이 시를 지은 지 10여 년이 지나서 초의선사와 함께 수종사(水鍾寺)에 갔다가 거기에서 지은 시 〈해거도인부화(海居道人俯和)〉에 다시 이 게송의 얘기가 나온다.

당대의 문사들이 시로써 교유하고 서정을 나눈 이 진귀한 시첩의 내용은 모두 각인의 문집에 그대로 실려 있어서 그 신빙성을 더욱 보증받게 된다. 해거재 홍현주의 글은 미간 육필본인 《해거재미정고(海居齋未定藁)》(卷一)에 실려 있고, 자하 신위의 시는 《신위전집(申緯全集)》 제2집, 《경수당전고(警修堂全藁)》 39에 실려 있으며, 추사 김정희의 글은 《완당전집(阮堂全集)》에 그대로 게재되어 있다. 그리고 초의선사의 〈해거도인부화〉는 《초의집(草衣集)》에 나온다.[1]

먼저 이 첩의 전 내용을 한글로 새기면서 원문을 제시하고자 한다.

2. 《운외몽중》 전문 및 번역

글씨는 모두 완당 김정희가 쓴 것이지만 글 내용은 이야기의 전개 순서대로 실려 있다. 먼저 홍현주의 몽게(夢偈)부터 시작된다.

꿈속에 게송을 짓다	夢偈
아직 한 점의 청산은 아련하련만	還有一點青山麼
구름 위의 구름이고 꿈속의 꿈일러라.	雲外雲 夢中夢

이어서 자하 신위의 부주(附注)와 함께 절구 3수와 율시 1수가 실려 있다. 여기에서 자하는 호를 소낙엽두타(掃落葉頭陀)라고 했다.

1) 洪顯周, 《海居全集》 제6책, 《海居齋未定藁》 제1권, 서울대학교 규장각(古 34281392).
 孫八洲 編, 《申緯全集》 제2권, 太學社, 1983, 1010~1014쪽.
 金正喜, 《阮堂先生全集》(下), 성신문화사, 1972, 319쪽.
 草衣意恂 著, 김봉호 譯註, 《草衣選集》, 文星堂, 1977, 396~398쪽.

해도인(海道人)이 꿈에 깨달음의 게송(偈頌)을 지었는데 단지 "한 점의 청산, 구름 밖의 구름, 꿈속의 꿈(一點青山 雲外雲夢中夢)"이라는 열 글자만을 기억하여 써가지고 와서 붓에 먹을 적셔서 쌍폭으로 써주기를 바라는지라 이에 응답하여 "한 점의 청산은 푸르고, 구름 밖은 구름이고, 꿈속은 꿈일러라"라고 풀어쓰고 다시 게송을 지어 이르기를 다음과 같이 하였다.

海道人夢作禪偈 只記一點青山雲外雲夢中夢十字 書來要灑翰作雙幅 故應之曰 一點點青山青雲外雲夢中夢 復爲偈曰

꿈속의 꿈 구름 위의 구름이 환상임을 깨달으니	夢夢雲雲悟幻形
수레에 기대어 탑상에 잠듦이 깨달음의 길이라.	副車眠榻卽禪局
주렴 밖의 산빛은 여린데	卷簾山色無多子
홀로 한 점 청산만 운무 속에 솟았어라.	只在煙鬟一點青

한 점의 두른 내가 푸르고 또 푸른데	一點煙鬟青復青
수레에 기대어 잠이 깊으니 선경에 들었네.	副車眠熟入禪局
꿈은 참모습이 아니고 구름은 자취가 없으니	夢非眞實雲無跡
누가 또렷한 그 형상을 잡으랴.	誰繫靄靄藹藹形

봄 하늘의 아련한 기운은 형체가 없는 데서 일어나고	春空藹藹起無形
한낮의 상탑(床榻)에 꿈을 깨니 빗장이 잠기지 않았네.	午榻藹藹不閉局
이 꿈과 이 구름 말한 게송이 끝나고 나니	是夢是雲說偈已
내가 두른 점점의 청산만 푸르네.	煙鬟點點青山青
자하북선원의 소낙엽두타가 붓을 잡고 쓰다.	紫霞北禪院 掃落葉頭陀 點筆因題

방각(舫閣)에 눈이 녹고 바람이 부드러울 때	舫閣雪消風軟時
남쪽 처마에 따뜻한 볕 받아 우두커니 앉았음에	南簷奇暖坐如癡
처음으로 동지에 양기가 생기는 날이 길고	初長冬至陽生日
대나무 뒤 매화꽃가지 더욱 좋아라.	更好梅花竹外枝
낙엽을 쓰는 두타는 글씨 쓰는 일이 참선의 경지이고	掃葉頭陀禪是墨
구름에 잠든 도사(道士)는 시 짓는 일이 깨달음의 게송일세.	眠雲道士偈爲詩
속진의 세상에 꿈을 깨어보니	喚廻塵世藹藹夢
한 점 청산이 벼루못에 빠져 있네.	一點青山落硯池

소낙엽두타는 아직 남은 뜻이 있어서 다시 한 편의 시를 적었다.　掃落葉頭陀 獨有餘意更題一詩

　뒤이어 자하의 이 4수의 시에 대한 해도인 홍현주의 화답이 실려 있는데 홍현주는 호를 운외거사(雲外居士)라고 적고 있다. 이 몽게로 인하여 그는 그렇게 자호(自號)한 것 같다.

　나는 근일에 자못 참선의 기쁨을 익혀 꿈속에 큰 바닷가에 이르러 한 누더기옷을 입은 늙은 스님을 만났는데 현묘한 진리를 말하는 백천만 마디의 말씀이 모두 용수보살의 오묘한 진리이고 비로사나의 그윽한 가르침이었다. 그러나 다만 '청산운몽(靑山雲夢)' 열세 글자만 기억되기에 소낙엽두타에게 쌍폭의 대련으로 쓰게 하여 서재의 벽에 걸어두고 아울러 보내준 그 율시 3편에 화답하여 이 몽중공안(夢中公案)의 증거로 삼는다.
余於近日頗習禪悅 夢大海岸遇一磨衲老師 說玄百千萬語 皆龍樹妙詮毘尼秘旨但記靑山雲夢 十三語 要掃落葉頭陀寫雙聯 揭之齋壁 並和其三絶一律 證此夢中公案

구름 위의 구름은 자취가 없고 꿈속의 꿈은 형체가 없으니	雲雲無跡夢無形
저것은 매화요 이것은 빗장일러라.	那個梅花這個扃
꿈이 가고 구름이 오는 것은 모두 나이니	夢去雲來都是我
한 청산에 매화송이 점점이로다.	梅花點點一山靑

매화는 점점이 피어 한 산은 푸르니	梅花點點一山靑
이렇듯한 청산은 빗장을 칠 필요가 없네.	恁點靑山不要扃
구름은 구름이고 꿈은 꿈이니	雲是雲兮夢是夢
깨어보니 꿈속의 형상일러라.	惺來所是夢中形

구름, 청산, 꿈, 내가 모두 형체를 잊었는데	雲山夢我總忘形
지팡이를 멈춘 이 누구길래 그 빗장을 두드리는고	住杖何人叩那扃
한 점의 청산은 아직도 아련한가	一點靑山還有麽
구름은 구름 꿈은 꿈인데 보이는 건 허공중의 푸르름이로다.	雲雲夢夢眼空靑

공공색색(空空色色)을 깨달을 때	空空色色悟來時
면목(面目)이 도리어 이에 어리석었네.	面目還他這個癡
만고에 달빛은 못 밑의 그림자로 머물렀고	萬古月留潭底影

일춘(一春)의 매화는 거울 속의 가지로 새어나오네.	一春梅洩鏡中枝
도사의 변치 않는 지혜가 아니라면	除非道士眞如諦
어찌 두타의 깨달음의 시를 얻겠는가.	那得頭陀上乘詩
점점의 산이 푸르기는 흰 구름 밖이니	點點山青雲白外
그윽한 어느 곳이 곧 깨달음의 못이런가.	玄陰何處是惺池

이미 자하의 게송에 화답하였는데 또 꿈에 제2연을 얻어서 시 한 수를 이루다.　既和霞偈　又夢詩
第二聯足成之

선서대자대비(善逝大悲大慈)의 부처님 당시에는	善逝大悲大慈時
중생들은 다만 진치(嗔癡)를 뽑기만 관심을 기울였네.	衆生祇管拔嗔癡
부질없이 체실(諦室)을 천 척(千尺)의 물길에 드리우고	空將諦室垂千尺
또한 우담화(優曇華)를 한 가지(一枝)에 드러내려 하였네.	且把優曇現一枝
깬 것도 아니고 꿈도 아니며	不是惺不不是夢
게송도 아니고 시도 아닐세.	也無偈也也無詩
승상(繩床)은 또한 절로 매화를 보는 곳인데	繩床也自梅花觀
다만 이렇게 청산이 한 점 못에 비치네.	只麼山青影點池
운외거사	雲外居士

이리하여 이야기가 다시 자하에게로 넘어가게 되었는데 자하는 해도인의 화답을 받고 또한 수를 짓게 된다.

해거선생이 화답한 시가 이미 그 기려함을 다했는데 밤에 또 한 수를 읊었는데, 불을 때 밥을 해 먹는 사람의 입에서 나오는 것과는 크게 다른 것이었다. 이 꿈에 연기(緣起)가 처음 거울의 꽃에서 나타났는데 이것이 산과 구름으로 바뀌어 나타났다. 게송도 아니고 시도 아니었다. 문득 선역(禪域)에 나아가 답하기가 어려우니 점차 화두(話頭)로 바뀌었다. 옛날 조사 목서향(木犀香) 백수자(柏樹子)라도 이에서 나올 것이 없으니 누가 만장(萬丈)의 광진(狂塵) 안에 이러한 청정한 무거운 화두가 있을 줄 알았겠는가? 가히 한 편을 종합하여 짓지 않을 수 없기에 다시 전운(前韻)을 따라서 짓는다.

海居先生和詩　既極其奇麗　夜又夢吟一聯　大非煙火食人口氣　是夢也緣起始現於鏡花　因想　轉成於山雲　非偈非詩　頓造禪域　難去答來　轉成話頭　木犀香柏樹子　又無以過此　誰知萬丈狂塵內有此清淨者　重公案　不可無統述一篇　復用前韻

잠이 깨어 삼성(參星)이 기울고 달이 떨어질 때	睡破參橫月落時
경등(鏡燈)의 꽃 그림자는 어질어질 어리석게 만든다.	鏡燈花影轉成癡
유마법실(維摩法室)은 방장(方丈)을 열었고	維摩詰室開方丈
우담화가 한 나뭇가지에 드러났네.	優鉢曇花現一枝
꿈이라고 어찌 세속 도령들의 꿈이랴?	夢豈綺紈公子夢
시도 화식(火食)하는 속세 사람의 시가 아닐세.	詩非煙火食人詩
무거운 화두는 참선의 맛을 맛보아	者重公案參禪味
달짝지근한 맛은 그릇까지 통하여 입으로 삼킬 판이네.	眂徹中邊嚥玉池
소낙엽두타	掃落葉頭陀

자하의 이 시를 받은 해도인은 다음과 같은 부기와 함께 또 이 시에 화답한다.

자하선생이 한 편을 종합하여 지었으니 이것은 특별히 대승(大乘)의 시이다. 이에 다시 화답한다. 紫霞先生統述一篇 別是大乘 終教復和

꿈속의 게송으로 오가는 때	夢偈來來去去時
두타도 어리석고 도인도 어리석어라.	頭陀癡又道人癡
달은 동령(東嶺)에서 올라 서령(西嶺)으로 넘어가고	月升東嶺傳西嶺
꽃은 남지(南枝)에서 져서는 북지(北枝)로 옮아가네.	花謝南枝遞北枝
머리를 드러내지 않아도 바야흐로 묘법(妙法)이고	那未現頭方妙法
말이 없는 곳이 바로 참다운 시일세.	卽無言地是眞詩
마음과 마음은 서로 다 그러그러한 그림인데	心心相印然然畫
소식을 어찌 다시금 번거로이 묵지(墨池)에 할까?	消息何煩更墨池
운외거사	雲外居士

그리고 마지막으로 추사 김정희는 이 10수의 시가 오간 것을 기록한 끝에 자신의 감회를 또 3수의 시로 읊어 다음과 같이 적어놓았다. 여기에서 김정희는 호를 나가산인(那伽山人)이라고 하였다.[2]

2) 추사의 〈題雲外居士夢偈後〉의 번역은 《국역 완당전집》 제3권(민족문화추진회 편, 1995), 180~181쪽을 전재한 것임.

가운데 · 밑 · 바깥 · 가로 하나하나 각 형상을	中底外邊一一形
산빛에 열고 닫는 깊은 문 두들겼네.	山光開闔叩玄扃
구름 흩고 꿈 깨이니 모를레라 어드메뇨.	夢醒雲散知何處
청산이라 한 점의 일점 청만 남아 있네.	還有靑山一點靑

청산이라 일점 청을 손수 뽑아 일으키니	拈起靑山一點靑
기봉이 닿는 곳에 구름 빗장이 열렸다네.	機鋒觸處啓雲扃
만리라 검은 구름 하늘가의 꿈이거니	萬里烏雲天際夢
백천 등불 백천 형을 거두어 들이누나.	百千燈攝百千形

꽃 형상 비슷하다 나무 형상 비슷키도	或似花形似樹形
화엄의 누각이라 문을 걸지 않았거든	華嚴樓閣不關扃
꿈속이나 구름 밖이 가리고 멈춤 없어	夢中雲外無遮住
손 가는 데 맡기어라 일점 청을 뽑아오네.	信手拈來一點靑

나가산인이 운외거사의 몽게시첩 뒤에 급히 붓을 휘둘러 쓰다.　　那伽山人 走題 雲外居士 夢偈詩帖後

그리고 참고로 이로부터 10년 뒤 초의선사가 수종사에 갔다가 쓴 〈해거도인부화〉는 다음과 같다.

| 구름 밖의 구름과 꿈속의 꿈이 서로 거듭 가려 | 雲雲夢夢相遮重 |
| 바다 멀리 궁륭(穹窿)이 펼쳐 있었네. | 海天萬里垂穹窿 |

(原註:10년 전의 꿈에 한 부처님을 바닷가에서 만났더니 나에게 글 한 수를 지어주었는데 "雲外雲夢中夢 點點山 一點靑"이라 했다.　自註云曾於十年前夢偶一佛於海岸贈余一偈 曰雲外雲夢中夢點點山一點靑)

숲 아래서 이별한 지 8년 후	林下把臂八年後
나는 오랜 세속에 찌들어 쇠약했는데	我已衰甚舊塵容
스님은 기달(怾怛) 산중에서 왔기에	師從怾怛山中來
두 눈이 잔잔한 못처럼 영롱하구려.	兩眼瑩集千潭溶
나 또한 전생은 불제자인데	我亦前生佛弟子

이끼 긴 묏부리 윤회함이 끝없음을 모르고	苔岑輪廻互不窮
등불 반짝거려 잠 못 이루어	夜燈耿耿仍不寐
가마 타고 성밖을 나왔을 때는 해돋이였었지.	鉢輿出郭初暾紅
스님은 본시 떠돌이인데	鉢錫本自無定所
기이한 인연으로 잠시 내 별장에 머물렀도다.	奇緣暫得我墅住
천의 봉우리는 푸르러 병풍처럼 둘러 있고	千峯暖翠圍屛障
들에 가득한 짙은 그늘이 들창에 머물렀으니	滿野濃陰當窓戶
이것이면 하룻밤 지낼 수 있을 터이니	持此可供一宵宿
스님은 손 아닌 주인이라	以師喚作賓中主
애오라지 붓과 종이로 불사(佛事)를 지으니	聊將翰墨作佛事
한 줄기 향연이 세속 욕심 끊어낸다.	篆烟一穗絶外慕
손수 만든 새 차(茶)를 고맙게 받았으니	手製新茶感珍貺
주고받은 시가 쌓여 한여름의 양식 같다.	累富詩廚三夏糧
홀연히 만났다가 또 이별하나니	忽漫相逢卽相別
그 서운함 버들가지처럼 늘어졌도다.	懷緖自與柳絲長
좋은 시 쓰지 못하고 세간 일 어긋져	惡詩海深灾棗梨
청정도량 더럽힐까 두려우나니	只恐汚穢淸淨場
생각건대, 스님의 한 말씀 빌리자면	濫想申乞一語幷
지극한 예의가 어찌 길상(吉祥)에 축원한 데 비기료.	頃禮非比祝吉祥
산 구경 하는 것이 스님의 무거움보다 못하니	觀山不足爲師重
스님의 굳은 마음이 곧 금강(金剛)이로다.	師心堅固一金剛

3. 홍현주에 대하여

《운외몽중》첩의 주인공인 해거도인 홍현주는 조선 후기 한문학을 연구하는 사람들에겐 익히 알려진 인물이었다. 특히 그는 당대의 문장가이자 양관 대제학에 좌의정까지 지낸 문신으로 이름 높았던 연천(淵泉) 홍석주(洪奭周)의 아우로 그 자신 시로써 이름을 얻었고 또한 정조의 사위였다는 사실이 유명했다. 그러나 정작 홍현주에 대하여는 그 이상 우리에게 알려진 바가 없으며,[3] 그의 시에 관해서는 아직껏 연구 발표된 논문이 없다.

홍현주는 본관은 풍산, 자는 세숙, 호는 해거재(海居齋)·약헌(約軒)·운외거사(雲外居士)

등을 두루 사용하였으며 정조의 둘째딸인 숙선옹주(淑善翁主)와 혼인하여 영명위(永明尉)에 봉해 졌다. 이것이 홍현주에 대해 그간 알려진 대략의 이력인데《만성대동보(萬姓大同譜)》의 풍산 홍씨 (豊山洪氏) 가계를 보면 그의 증조부는 홍상한(洪象漢), 조부는 영의정을 지낸 홍낙성(洪樂性), 부 친은 승지를 지낸 홍인모(洪仁謨)인데 홍낙최(洪樂最)에게 양자로 들어갔다. 그리고 홍인모에게 는 3형제가 있었는데 첫째는 좌의정을 지낸 연천 홍석주, 둘째는 김포군수를 지낸 항해(沆瀣) 홍 길주(洪吉周)이고 셋째가 바로 홍현주이다.

홍현주의 행적에 대해서는 그의 문집 제13, 14책인《해거재문(海居齋文)》에 두 번에 걸쳐 행장이 아주 상세히 기록되어 있는데 13책은 초고, 14책은 교정본인 것으로 추정된다. 그러나 45 쪽에 달하는 이 장문의 행장을 누가 썼는지는 밝혀져 있지 않다. 이제 제14책의 제문을 따라 그의 행적을 추적하면 다음과 같이 요약할 수 있다.

홍현주는 1767년 10월 23일 태어났다. 모든 행장의 상투적 찬사이기는 하지만 자품(姿稟) 이 아주 고매하고 머리가 총명했으며 학문에서도 이로움을 추구하는 것이 아니라 마음을 닦는 데 힘썼다고 했다.

어려서는 병이 많았고 14살에 입학(入學)하여 16살에 시(詩)와 부(賦)를 지었다. 집에 장서 가 부족하여 매번 남의 책을 빌려 읽었는데《춘추(春秋)》는 10일 정도,《강목(綱目)》은 겨우 1개월 이면 읽고 평생 그 내용을 잊지 않았다.

벼슬에 들기 전에 영의정인 번암(樊巖) 채제공(蔡濟公)이 그의 이름을 듣고는 사람을 보내 서 한번 만나고자 했다. 홍현주는 번암을 존경하지 않는 바가 아니지만 한낱 서생으로서 함부로 재상의 집을 드나들 수 없다고 거절했는데 채제공은 상탄하며 재삼 청했으나 이루지 못했다. 그리 고 세월이 흘러 채제공이 1801년 신유사옥 때 모함을 받아 향리에 있을 때 찾아뵙고 돌아올 정도 로 의리가 깊었다.

1808년 예부승문권지(例付承文權知) 부정자(副正字)로 벼슬을 시작하여 1813년 봉상(奉 常) 직장(直長)이 되고 1814년엔 봉렬대부(奉列大夫) 성균관 전적(典籍)이 되고 같은 해 7월엔 통 훈대부(通訓大夫) 예조 좌랑으로 승진했다. 1815년에는 영릉(英陵)의 영(令)이 되고 1816년에는 사헌부 지평, 1819년에는 이조 좌랑이 된다.

그리고 1819년에 경성 판관으로 나아가고, 1821년엔 무안(務安)현감, 1822년에 형 석주가 비정지사(非情之事)로 어려운 처지에 있는 기미를 보고 상경하여 형을 도왔다. 영의정 김재찬(金 載瓚)이 왕에게 특청하여 1829년 수안(遂安)군수가 되었고, 1832년에 경성(鏡城)부사가 되었는데

3)《민족문화대백과사전》(정신문화연구원)의 홍현주 항목에는 생몰 연대조차 미상으로 나와 있고, 그의 시문고(詩文稿)에 대 해서만 큰 목차가 소개되어 있을 뿐이다.

1833년에 부인이 죽고 또 큰아들마저 세상을 떠나는 아픔을 겪었다.

1835년에 승정원 부승지를 거쳐 강원도 관찰사 겸 순찰사, 원주목사, 수군병마절도사를 제수받고 임기를 마친 뒤 1837년 7월엔 첨지중추부사, 8월엔 가선대부(嘉善大夫) 홍성부우윤(洪城府右尹)이 됐다. 10월에 일이 있어 자리를 내놓았는데 11월에는 다시 좌윤 겸 부총관(左尹兼副總管)이 됐다. 1838년 봄, 병으로 사표를 내자 특진하여 예수호군(例授護軍)이 됐으며 1839년에는 병조참판이 되고 1846년 팔순에 가의대부(嘉義大夫)가 되었으며 1851년(철종 2, 신해) 10월 3일 향년 85세로 천수를 다하고 세상을 떠났다. 시호는 효간공(孝簡公)이다.

홍현주의 일생을 보면 왕의 사위로서 말년까지 벼슬살이를 하며 천수를 누린 인물임을 알 수 있는데 그가 세상에서 이름을 얻은 것은 시인으로서였다. 그는 벼슬이 높이 올라가지 못했을 뿐만 아니라 정치가로서 이름을 날린 바도 없다. 그러나 시에서는 당대 명류들이 그 품격을 모두 인정하여 그의 25권에 이르는 저서 중 중심이 되는 것은 《해거시초(海居詩艸)》에 실린 시였다. 그의 시세계에 대하여는 필자가 논할 위치에 있지 않으나 《운외몽중》첩의 제작 내력이나 그 시만으로도 그 위치를 어느 정도는 짐작할 수 있을 것 같다.

홍현주는 또 풍류를 알고, 스님들과 교유하며 시서화에 능한 한묵의 문사였다. 그 또한 《운외몽중》첩 하나만으로도 알 수 있는데 그의 문집을 일별해보면 그림에 관한 제시가 제법 많다.

자하 신위의 산장도에 부친 시	次申緯紫霞山莊圖韻
동호 이정민의 묵화 소첩에 부친 시	題李桐湖(鼎民)墨畵小帖
긍원 김양기의 선면 묵매도에 부친 시	題金肯園(良冀)扇面墨梅
긍원 김양기의 산수화에 부친 시	題肯園繩畵山水
기야 이방운의 그림에 부친 시	題李箕野圖

이런 사실을 보면 그는 자하 신위는 물론 동호(桐湖) 이정민(李鼎民), 긍원(肯園) 김양기(金良冀), 기야(箕野) 이방운(李芳運) 등과 교류가 있었음을 알 수 있다.

뿐만 아니라 홍현주는 그림도 간혹 그린 듯, 그의 산수화 두 폭이 알려져 있다. 그의 산수화는 1983년 봄 간송미술관의 '추사 묵연전(秋史墨緣展)' 때 발간된 《간송문화》제24집에 〈진인은서(眞人隱棲)〉〈산방독서(山房讀書)〉 두 작품이 실려 있어 세상에 알려진 것이다.[4] 당시 전시회에는 이 작품이 출품되지 않고 도록에만 실렸기 때문에 자세히 조사할 기회가 없었고 흑백 도판으로 본 것에 불과하지만 전형적인 문인화로 필치가 매우 단정하고 특히 그의 동료인 자하 신위와 명나라

4) 《澗松文華》 제24집(민족미술연구소, 1983), 도판 32번 및 33번.

심석전의 화풍을 많이 따랐다는 인상을 주고 있다. 그리고 주문방인으로 찍힌 '해도인(海道人)' 낙관을 보면 진작임을 조금도 의심치 않게 되는데 다만 그림상에 그의 개성이라고 말할 뚜렷한 특징은 보이지 않는다. 역시 그는 여기화가였던 모양이다.

홍현주는 글씨에도 능했고, 옛 글씨의 연구에도 힘썼다. 나아가서는 중국의 명사들과 교류하며 옛 비문의 탁본을 교환하곤 하였다. 그는 연경(燕京)의 명사로 추사 이래로 우리에게 잘 알려진 난설(蘭雪) 오숭량(吳嵩梁)과 근원(近園) 김용(金勇)과 교류하였음은 그의 문집에 나오는 〈제쌍포별관도 기오난설(題双浦別館圖寄吳蘭雪)〉과 〈송김청람부연(送金晴嵐赴燕)〉에 잘 나타나 있다.

특히 홍현주가 중국의 명사들과 교류한 것은 후지쓰카 린(藤塚鄰)의 《청조문화 동전(東傳)과 김완당》[5]에 하나의 절(節)로 다뤄지고 있다. 이 책에는 옹방강의 아들인 성원(星原) 옹수곤(翁壽崑)이 홍현주에게 보낸 4통의 편지가 소개되어 있는데 이들의 관계는 김정희의 소개로 이루어진 것이라고 옹수곤의 편지에 밝혀져 있다.

이 편지에 의하면 인편을 통하여 서로 선물도 교환했다. 옹수곤은 고비(古碑), 화첩(畫帖), 인삼(人蔘), 죽필(竹筆), 향(香) 등을 보냈고, 홍현주는 인각사비(麟角寺碑)와 낭공대사백월비(郞空大師白月碑) 탁본을 보내주었다. 심지어 홍현주는 자신이 소장하고 있는 《연운공양첩(煙雲供養帖)》이라는 화첩을 연경에 가는 인편에 보내 옹수곤의 제(題)를 받아오게 하기도 했다.

훗날 홍현주는 두 차례 서장관으로 연경에 다녀왔다고 후지쓰카는 말하고 있는데 나는 아직 그 근거와 시기를 찾지 못했다.

홍현주의 이런 활동에 대해서는 좋은 연구과제로 남아 있는 셈인데 특히 시를 연구하는 분의 종합적인 연구가 있었으면 하는 바람이 생긴다.

다만 여기서 한 가지 밝혀두고 싶은 사항은 《운외몽중》에서 홍현주가 선게로 읊은 "운외운 몽중몽(雲外雲夢中夢)"이라는 구절은 선가(禪家)에 잘 알려진 "몽중몽 신외신(夢中夢身外身)"에서 유래하고 있다는 사실이다. 김정희의 《완당전집》 중 〈소당(김석준)의 작은 초상에 제하다(題小堂小影)〉라는 글에는 다음과 같은 말이 나온다.

옛날에 공산(空山)의 한 노스님이 스스로 소조(小照)에 제(題)하기를 "꿈속의 꿈이요, 몸 밖의 몸이라(夢中夢身外身)"라고 일렀고 황산곡(黃山谷)은 또 이 말을 이끌어 자신의 초상에 찬으로 삼았다.

그 전거를 여기서 또 이끌어 홍현주는 게송으로 발전시킨 모양인데, 아무튼 "운외운 몽중

5) 막희영 역, 《추사 김정희 또 다른 얼굴》, 아카데미하우스, 1994.

몽”은 시대의 절창(絶唱)임에 틀림없다.

4. 《운외몽중》의 제작 연대와 추사의 40대 글씨

《운외몽중》은 당대의 명사들이 시로써 교유한 그 내용에서도 주목되지만 또 한 편으로는 이 시첩을 처음부터 끝까지 김정희가 썼다는 사실, 게다가 권수에 대자의 예서가 그야말로 서예작품으로 실려 있다는 점에서 추사서체 연구에 좋은 자료이면서 동시에 김정희 대표작, 나아가서는 한국서예사의 한 명품으로 큰 가치를 지니게 된다.

여기에서 완당의 서예작품으로서 《운외몽중》을 논하려면 우선 김정희가 몇 살 때 이 작품을 썼는가부터 살펴보아야 한다. 이 《운외몽중》첩은 홍현주, 자하, 김정희 누구의 글에도 언제 일어났던 일인지가 밝혀져 있지 않다. 그러나 우리는 여기에 실린 시들을 각 문집에서 어느 연대에 분류했는가를 보면 거의 정확하게 그 연대를 추정할 수 있게 된다.

먼저 홍현주의 《해거재미정고》 권1에 수록된 그의 글 자체는 몇 년도 글인지 표기되어 있지 않으나 그 앞의 글인 〈제쌍포별관도 기오난설〉의 부차운(附次韻)이 “도광 7년 맹춘(道光七年孟春)”으로 되어 있는바 이는 1827년에 해당하며, 이 미정고 권지일(未定稿卷之一) 전체가 대략 1826년과 1827년 두 해의 글로 추정된다.

자하 신위의 글은 《경수당전고》 제39권 〈시몽실소초(詩夢室小草)〉에 실려 있는데 이 〈시몽실소초〉는 정해년(1827) 10월부터 11월 사이에 쓴 글을 모은 것이며 그 중 《운외몽중》과 관계되는 시는 이 책 맨 뒤에 실려 있으니 이 시집이 날짜별로 수록된 것이라면 1827년 11월에 지은 것이 된다.

김정희의 시는 그의 문집에서도 날짜가 쓰여 있지 않아 전혀 예측할 수 없는데 초의선사가 〈해거도인부화〉를 쓰면서 그 주에 ‘10년 전’이라고 했는데 초의가 쓴 이 시 바로 앞에 실린 〈유금강산시(遊金剛山詩)〉는 ‘무술(戊戌, 1838)춘(春)’이라고 했으니 해거도인의 시는 1827년경으로 된다.

그러므로 이러한 사실은 《운외몽중》과 얽힌 시작들은 1827년 늦가을에 일어난 것임을 확인할 수 있게 한다. 그렇다고 이것이 곧 김정희가 《운외몽중》첩의 글씨를 바로 그 시점에 썼다는 의미는 물론 아니다. 그러나 모든 정황으로 미루어 완당은 1827년 늦가을에서 멀지 않은 시기, 그러니까 그의 나이 42세 늦가을 또는 43세 봄, 요약하여 40대 중반의 글씨인 것만은 확실하다.

이렇게 볼 때 이 《운외몽중》첩은 김정희의 40대 글씨로서 아주 중요한 의미를 지니게 된다. 이제까지 김정희의 서체를 연구함에 있어 가장 어려운 부분의 하나는 확실한 제작 연대를 알려주

는 작품이 드물어 그의 서체 변천을 논구할 근거를 마련하기 힘들다는 데 있었다.

완당의 글씨 중 20대 글씨로 가장 유명한 것은 그의 나이 27세 때인 1812년에 쓴〈송자하선생입연시(送紫霞先生入燕詩)〉[6]이다. 그리고 30대 글씨로는 31세 때인 1816년에 북한산 순수비를 함께 조사했던 김경연(金敬淵)과 조인영(趙寅永)에게 보낸 편지 그리고 그의 나이 35세 때인 1820년에 쓴〈직성유궐하(直聲留闕下) 수구만동천(秀句滿東天)〉이다.[7] 또 40대 글씨로는 47세 때인 1833년에 추사가 눌인(訥人) 조광진(曺匡辰)에게 보낸 편지[8] 등 몇 통의 편지글밖에 알려진 것이 없다.

이런 가운데 완당의 40대 글씨로 서간이 아니라 본격적인 서예작품인《운외몽중》첩을 알게 된 것이다.

《운외몽중》첩은 김정희의 서체가 대략 이 무렵부터 골격을 잡아간다는 사실을 말해준다. 그가 35세 때 쓴〈직성유궐하(直聲留闕下)〉만 해도 글씨에 기름기가 흐르면서 쓸데없이 살이 쪘다는 흠을 면키 어려웠다. 그러나 이《운외몽중》에 이르러서는 골기(骨氣)를 살리면서 굳세졌다고 말할 수 있게 된다. 특히 단정한 예체의 맛을 살리면서 삐침과 파임에 의한 묘를 구사한 것과 행서에서 유연한 행간의 변화를 보여준다. 이렇게 골격이 갖추어진 그의 글씨는 50대에 들어 제주도로 유배 가면서 확고한 추사체로 확립된다.

이것은 추사체의 연구 및 그의 서체 변천과정에서 지니는 아주 중요한 의미인 것이다.

<hr>

6) 유홍준,《19세기 文人들의 書畫》(열화당, 1989), 도판 14 및 49쪽 도판해설.

7) 崔完秀 編,《秋史精華》(지식산업사, 1984), 도판 14 및 239쪽 해설.

8) 比田井鴻 編,《書道精華》(1931, 文宣閣 影印本, 1975).

김정희의《해붕대사 화상찬》해제

1. 교유한 스님들

김정희는 일찍부터 불교와 깊은 인연을 맺었다. 예산의 추사고택 뒷산인 오석산(烏石山)에 있는 화암사(華巖寺)는 증조부 김한신(金漢藎)이 중건한 경주 김씨의 원당(願堂)사찰이었기 때문에 어려서부터 불교와 가까워질 수 있었다. 화암사 위 석벽에 중국에서 얻어온 육방옹(陸方翁)의 '시경(詩經)'이라는 글씨를 새기면서 한쪽에는 여기를 '천축고선생댁(天竺古先生宅)'이라 새겨놓았다. 절집이란 천축(인도)나라의 옛 선생, 즉 석가모니집이라는 뜻이다.

불교를 당시 유행하던 민간신앙으로서 받아들인 것이 아니었을 뿐더러 석가모니를 공자·주자 같은 옛 선생의 한 분으로 모셨다. 그림과 글씨에 대하여 말할 때 우리는 무엇보다도 선학(禪學)의 입장에서 설명하지 않으면 안 될 정도로 그는 불교에 심취해 있었다. 그가 백파(白坡)스님과 논쟁한 글을 보면 과연 해동의 유마거사라는 말이 조금도 지나친 것이 아니라는 생각을 갖게 된다.

스님들과도 아주 친했다. 당시만 해도 스님의 사회적 지위는 상민보다도 아래에 있었다. 그러나 완당은 그런 사회계층의 신분을 뛰어넘어 스님들과 교유하고 또 그들을 통하여 많은 것을 배우곤 했다.

완당과 가까웠던 스님으로는 동갑내기인 초의(草衣)가 대표적 인물이다. 완당과 초의의 관계는 책으로 한 권 분량의 교유기를 쓸 수 있을 정도이다. 그리고 완당이 평생 만난 일은 없으나 선학으로 만난 백파스님과의 관계에 대해서도 〈백파망증15조(白坡妄證十五條)〉라는 글과 〈화엄종주 백파대율사 대기대용지비(華嚴宗主白坡大律師大機大用之碑)〉로 널리 알려져 있다.

그러나 여타 스님과의 관계는 별로 알려진 것이 없다.《완당전집》을 보면 그가 스님에게 시를 써준 것, 스님을 위해 게송(偈頌)을 지은 것이 20편이 넘는다. 그가 교유한 스님으로 이름을 아는 것만도 족히 30명은 된다.

김정희의《해붕대사 화상찬》해제/유홍준 · 129

완당과 스님들의 만남에서 빼놓을 수 없는 것은 역시 차(茶)이다. 완당은 차에 관한 한 광(狂)을 넘어서 거의 중독이 되어 있었다. 초의가 보내주는 것, 제자들이 연경에서 구해다주는 것으론 성이 차지 않았다. 그래서 불가불 조선 차의 원산지 격인 쌍계사 스님들과도 인연을 맺었다.

> 만허(萬虛)가 쌍계사 육조탑(六祖塔) 아래 주거하는데 차를 만드는 솜씨가 절묘하였다. 그 차를 가지고 와서 맛보이는데 비록 용정(龍井)의 두강(杜綱)으로도 더할 수 없으니 향적주(香積廚) 중에는 아마도 이러한 무상의 묘미는 없을 듯하다. 그래서 찻종 한 벌을 주어 그로 하여금 육조탑 앞에 차를 공양하게 하였다.(〈만허에게 희증하다〉,《전집》)

완당이 스님들과 교유한 것은 단순히 시·서·화·차(詩書畵茶) 같은 여기(餘技)로 만난 것이 아니었다. 완당은 불심(佛心)이 돈독하여 염불신앙을 강조하기도 했다. 그는 되다만 중들이 기도는 아니하고 헛된 화두나 꺼내는 것을 호되게 비판하고 태허(太虛)스님의 염불 수행에 큰 박수를 보냈다. 심지어 완당은 불화 보시까지 하였다. 이번 '만남과 헤어짐의 미학' 전시회에 출품된, 영하(映河)라는 스님에게 보낸 완당의 편지를 보면 관음탱(觀音幀)을 보내주는 얘기가 나온다.

> 들에는 꽃이 피고 새가 우니 만물이 한결같이 봄기운을 띠고 있어 사람으로 하여금 비단결 같은 꿈을 꾸게 하는군요. 보내오신 편지를 받아보니 번풍선(番風禪)임을 알게 되어 위안됩니다. 관음탱을 수습하여 금명간에 표구가 다 될 것 같으니 병석(甁錫)을 한번 보내서 가져가십시오.(직지사 성보박물관 소장)

완당은 불가의 게송도 잘 지었다. 전에 제월(霽月)대사가 아나율타병(阿羅律陀病), 아마도 백내장에 걸려 제자들이 안타까워하므로 안게(眼偈)를 한 수 지어준 적이 있었는데, 무주(无住)스님에게는 사경게(寫經偈)를 지어주었고, 향훈(香薰)스님에게는 견향게(見香偈)를 주었다. 그런가 하면 우담(優曇)스님의 복숭아뼈에 종기가 났다고 빨리 낫게 해달라는 시를 지어 보냈다.

그런 게송 가운데 연담(蓮潭)스님의 사리탑에 명(銘)으로 쓴 게송은 참으로 묘미 있는 글이다. 연담은 18세기의 학승(學僧)으로 1799년 80세 나이에 장흥 보림사에서 입적한 분인데, 이분의 이름은 유일(有一)이고, 자는 무이(無二)였다. 완당은 이 이름의 뜻을 게송으로 풀어 엮은 것이다.

연담대사는 비만 있고 명이 없네. 蓮潭大師 有碑無銘

있는 것은 유일이요 없는 것은 무이로세.	有是有一 無是無二
유라서 유가 아니요 무라서 무가 아니라	有非是有 無非是無
유와 무 밖에서 문자반야가 명명백백하니	有無之外 文字般若 明明白白
대사의 참모습이 저절로 나타나네.	是惟師之眞面自呈

완당은 그렇게 불교 속에 깊이 빠져 있었다.

2. 해붕대사와 완당

완당이 교유한 스님 중에서 빼놓을 수 없는 주요한 분으로 해붕(海鵬:?~1826)스님이 있다. 해붕스님은 생년은 미상이나 정조·순조 연간의 고승으로 그의 간략한 일대기는 범해(梵海)스님이 편찬한 《동사열전(東師列傳)》(김윤세 번역, 광원제, 1991)에 실려 있다.

해붕의 법명은 전령(展翎), 자는 천유(天游), 해붕은 그의 호다. 전라도 순천 출신으로 선암사로 출가하여 스님이 되었다. 그의 은사스님은 묵암(默庵)이다.

해붕은 선종과 교종 모두에 날카로운 안목을 갖고 있었고, 문장이 구슬처럼 아름다웠으며 덕이 총림의 으뜸이었다고 한다. 그리하여 당시 호남에서 고매한 이름을 떨친 이른바 '호남 7고붕(湖南七高朋)'의 한 분으로 지목되었다. 호남 7고붕이란 노질(盧質), 이학전(李學傳), 김각(金珏), 심두영(沈斗永), 이삼만(李三萬), 그리고 초의스님과 해붕스님이다.

해붕의 저서로는 《장유대방록(壯遊大方錄)》이 있고 그의 행장과 연보도 있다고 《동사열전》에 쓰여 있으나 필자는 아직 구해보지 못했다. 해붕스님의 부도는 순천 선암사 입구 부도밭에 있으며, 선암사에는 〈해붕대사영정〉이 소장되어 있다.

《완당전집》에는 완당이 해붕과 인연을 맺은 두 편의 글이 있어 완당 연구와 연관하여 그를 주목하게 된다. 하나는 〈승가사에서 동리와 함께 해붕화상을 만나다(僧伽寺與東籬會海鵬和尙)〉라는 오언율시이다.

그늘진 골짝에는 비가 일쑨데	陰洞尋常雨
한 송이 푸르러라 아스란 저 봉우리	危峯一朶靑
솔바람은 불어서 탑 쓸어주고	松風吹掃榻
별을 길러 병으로 돌아보내네.	星斗汲歸瓶
돌은 본래의 면목 입증하는데	石證本來面

새는 무자경을 참견하누나.	鳥棄無字經
이끼 낀 비석은 속절없어 박락해가니	苔跌空剝落
비석 이름을 누가 다시 새길 건지.	蚪篆復誰銘

여기서 말하는 비석이란 다름아닌 비봉의 진흥왕 순수비이며, 동리는 벗 김경연(金敬淵)의 호인데, 완당이 김경연과 비봉에 올라 이 비를 고증한 것은 1816년 7월 한여름이었다. 이때 완당의 나이는 31세였다.

《완당전집》에 나오는 또 하나의 해붕 관계 글은 〈제해붕대사영정(題海鵬大師影)〉이다.

해붕대사의 영정에 제하다

해붕의 공(空)은 오온개공(五蘊皆空)의 공이 아니요 공즉시색(空卽是色)의 공이다. 사람이 혹은 그를 공종(空宗)이라 이르는데 그렇지 않다. 종(宗)이 아닌 것이다. 또 혹은 진공(眞空)이라 이르는데 그럴 것도 같으나 나는 또 진(眞)에 공을 얽맬까 두려우니 또한 그것도 해붕의 공은 아닌 것이다.

해붕의 공은 바로 해붕의 공이니 공이 대각(大覺)을 낳는다는 것은 바로 해붕의 어긋난 풀이이며 해붕의 공이 홀로 나아가고 홀로 통하는 것은 또 착각인 것이다.

당시에 일암(一庵)·율봉(栗峰)·화악(華嶽)·기암(畸庵)이 각자의 견식을 가져 해붕과 더불어 서로 오르내리나 그 공을 통달한 바에는 다 해붕의 공에 뒤질 것 같다.

예전에 어떤 사람이 이르기를 "선(禪)이 바로 대위(大潙)라면 시(詩)는 바로 박(朴)일진대 대당(大唐)의 천자와 단지 세 사람일레(禪是大潙詩是朴大唐天子只三人)" 하였으니 해붕은 바로 대당 천자의 선인인 것이다. 상기도 기억되는 것은 해붕은 눈이 가늘고 점이 찍혀 파란 동자가 사람을 쏘니 비록 불이 꺼지고 재가 식어도 파란 눈동자는 오히려 남았을 것이다. 30년이 지난 내 글을 보면 껄껄대어 크게 웃어델 모습이 삼각산과 도봉산의 사이에서 (만날 때처럼) 역력하구나.

題海鵬大師影

海鵬之空兮 非五蘊皆空之空 卽諸法空相 空卽是色之空 人或謂之空宗 非也 不在於宗 又或謂眞空似然矣 吾又恐眞之累其空 又非鵬之空也 鵬之空 卽鵬之空 空生大覺 是鵬之錯解 鵬之空之獨造獨透 又在錯解中 當時一庵栗峰華嶽畸庵 各自見識 與鵬相上下 其於透空 似皆後於鵬之空 昔有人云 禪是大潙詩是朴 大唐天子只三人 鵬是大唐天子禪也耳 尙記鵬 眼細而點 瞳碧射人 雖火滅灰寒 瞳碧尙存 見此三十年後 落筆呵呵大笑 歷歷如三角道峰之間

선암사에 소장되어 있는 〈해붕대사영정〉에는 완당의 이 찬문이 오른쪽 상단에 그대로 쓰여 있다. 앞뒤 사정으로 보면 이 글씨는 완당이 쓴 것이 아니다. 그러나 글씨를 쓴 사람의 이름이 밝

혀져 있지 않아 더 면밀히 조사해보아야겠지만 서체는 완연히 추사체이다. 혹시 신관호, 조희룡, 허련 등 그의 제자가 쓴 것이 아닌가 모르겠다.

3. 〈제해붕대사영정〉 원본과 완당의 편지

해붕대사와 완당의 관계는 그 이상 알려진 것이 없다. 그런데 이번에 조재진 사장이 소장하고 있는 〈제해붕대사영정〉 원본이 완당의 편지와 함께 공개되어 우리는 그 앞뒤의 관계를 소상히 밝힐 수 있게 되었다.

우선 원본과 《완당전집》에 실린 글이 완전히 일치하는데, 여기서 중요한 것은 원본에는 글 끝에 "칠십일과 기제 해붕대사영(七十一果 寄題 海鵬大師影)"이라는 관지가 붙어 있다는 사실이다. 칠십일과는 '71세 된 과천 사람'이라는 뜻으로 완당 최말년의 별호이다. 71세에 세상을 떠난 완당이 '칠십일과'로 낙관한 것은 현재 봉은사의 〈판전(板殿)〉과 대련 〈대팽두부(大烹豆腐)〉 등 서너 점뿐이다.

〈판전〉과 〈대팽두부〉는 예서로 완당 글씨의 고졸(古拙)하고 허화(虛和)로운 노경(老境)을 보여주고 있다. 이에 비할 때 〈제해붕대사영정〉은 해서체로 완당의 글씨가 생의 마지막 순간까지도 흐트러지지 않은 균형과 군센 힘을 지니고 있었음을 남김없이 보여준다. 이와 더불어 말년의 노숙한 경지가 아니면 구사할 수 없는 능숙한 변형도 서려 있으니 가히 기념비적 명작이라 할 만한 것이다.

4. 법운대사에게 보낸 완당의 편지

완당의 《제해붕대사영정》첩에는 이 글을 부탁한 호운(浩雲)스님에게 완당이 보낸 편지가 한 통 첨부되어 있다.

평생에 알지도 못하는 사람이 홀연 이런 서신을 보내오니 대단히 기이한 일이다. 해붕노사(老師)의 문하(門下)라 하니 인연이 될 만하여 생소한 손님이 불쑥 나타난 것은 아니다. 해붕노사는 나의 옛 벗이다. 그 후손이 없다고 들었는데 아직도 영정을 만들어 공양하는 사람이 있는가. 영정을 만드는 것이 나의 뜻에 맞는 것은 아니나 신병을 무릅쓰고 글을 써 보낸다. 여타 경우라면 평생에 알지도 못하는 사람에게 어떻게 찬(贊)을 써줄 수 있겠는가. 내 마음껏 써내지는 못한 것 같다. 병세가 심하여 이만

줄인다.

5월 12일 병과(病果)

平生所未知之何人 忽此寄書 大是寄事 知爲海鵬老師門庭 是可因緣 而非生客來闖耶 老鵬是 吾舊雨 聞其後孫太寂寂 尙有作影爲供耶 影非老人素志 然略有所强病 艸艸以送者 外此平生 所不知之何人 何以贊詠爲耶 似不量裁耳 病甚艱此不式

五月十二日 病果

이 편지를 보면 해붕의 제자인 호운스님이 편지로 부탁한 것을 받아들여 아픈 중에 기꺼이 응해준 것을 알 수 있다. 완당이 해붕을 사모한 마음을 여기서도 여실히 엿보게 한다.

그런데 이 편지의 글씨체는 〈제해붕대사영정〉과는 달리 마구 휘갈겨쓴 행초(行草)로 추사 체의 진면목을 보여준다. 병든 몸으로 쓴다고 했지만 글씨에는 힘이 넘쳐흐르며, 눈이 침침해서 그랬는지 글자도 대자(大字)로 되어 있다. 어떤 면에서는 말년 완당의 스스럼없는 필치가 어느 경 지에 이르렀는지를 가식없이 보여주는 간찰이다. 이 편지는 5월 12일자로 되어 있는데, 완당이 죽 은 것이 그 해 10월 10일이니 타계하기 5개월 전의 글씨이다.

5. 초의스님의 발문

완당의 《제해붕대사영정》첩에는 완당의 간찰 이외에 초의스님이 붙인 발문이 들어 있다. 그 원문 은 다음과 같다.

옛날 을해년(1815)에 나는 해붕노화상을 모시고 수락산 학림암(鶴林庵)에서 겨울을 지내게 되었는 데 어느 날 완당이 눈길을 헤치고 찾아와 해붕노사와 공각(空覺)의 소생(所生)을 논하였다. 잠을 자 고 돌아갈 때 해붕대사는 두루말이에 선게(禪偈)를 한 수 지었다.

그대는 집밖으로 행하고
나는 집안에 앉아 있네.
집밖엔 무엇이 있던가
집안에는 원래 불기운이 없다네.

스님의 경지를 가히 상상케 하는 글이다. 스님의 등불(경지)은 다시 전래되어 호운(浩雲) 우공(雨公)

이 잇게 되었다.

함풍(咸豊) 병진년(1856)에 과천 집으로 (완당을 찾아가) 영정의 찬을 부탁하여 받았다. 그로부터 5년이 지난 신유년(1871) 가을에 법운스님은 해남 대둔사의 표충사(表忠祠) 주관 총무(有司)가 되어 부임하는 날 이 영정찬을 갖고 와서 내게 보여주었다. 대개 나 초의의순(草衣意恂)이 평소 해붕노사를 존경하여 잠시도 잊지 못하는 마음을 알기 때문이리라.

이에 나는 옛 정을 사랑하는 마음으로 새로 표구하여 돌려준다.

8월 초10일 초의의순이 삼가 쓰다.

昔在乙亥 陪老和尙 結臘於水落山鶴林庵 一日阮堂披雪委訪 與老師大論空覺之能所生 經宿臨
歸書壹偈於老師行軸 曰君從宅外行 我尙宅中坐 宅外何所有 宅中元無火 可想也 和尙再傳之
燈 有浩雲雨公 咸豊丙辰乞受影贊於果州之丙舍 越五年辛酉秋 雲師爲海表忠主管有司 蒞任之
日 懷影贊 來示恂 蓋知恂之素所墾款於老師 而不暫忘之故也 余乃戀舊感 新莊潢成帖以歸

八月 初十日 草衣意恂 和南 謹識

초의스님의 이 발문을 통하여 우리는 이 첩의 유래를 더욱 확실히 알 수 있게 된다. 완당이 해붕스님을 처음 만난 것은 1815년, 그의 나이 30세 때이며, 이때 찾아간 수락산 학림암 앞에서 거기에 와 있던 초의스님도 만났던 것이다. 완당과 초의의 인연도 여기서 시작된 것인지도 모른다.

완당이 승가사에서 해붕을 만나 시를 지어준 것은 1816년이니 그 이듬해의 일이었다.

완당이 〈제해붕대사영정〉에서 해붕이 '공(空)'을 말한 것은 그때 토론했다는 '공각(空覺)'의 이야기이며, 도봉산과 삼각산 사이에 만날 때처럼 역력하다는 것은 수락산을 일컬은 것이다. 그리고 《완당전집》에 실려 있는 〈수락산〉이라는 시 또한 이때 지은 것임을 알 수 있다.

이와 같이 완당의 《제해붕대사영정》첩의 발굴로 우리는 완당의 일생에 대하여 많은 사실을 확인할 수 있음과 동시에 그의 대표작 중 하나로 손꼽을 명작을 새롭게 알게 된 것이다.

《병암진장》첩 해제

이 인 숙 (영남대 강사, 회화사)

첩의 구성

이 첩은 단원(檀園) 김홍도(金弘道;1745~1806?)의 그림 2면, 기원(綺園) 유한지(兪漢芝;1760~1834)의 전서·예서 6면, 간재(艮齋) 홍의영(洪儀泳;1750~1815)의 해서·행서·초서 5면과 송원(松園) 김이도(金履度;1750~1823)의 발문으로 이루어진 총 14면의 서화합벽첩으로, 병암(屛嵓, 미상)이라는 인물의 소장을 위해 제작된 것으로 보인다. 펼친 첩의 각 면이 20×30cm 크기로서 전체를 모두 펼쳐놓으면 4m 20cm의 길다란 횡폭이 된다.

첩의 구성은 엷은 옥색 바탕의 제1면과 제13면에 기원이 전서와 예서로 서체를 달리해 '병암(屛嵓)' '진장(珍藏)'이라 쓰고, 그 뒤와 앞인 제2면과 제12면에 단원의 산수인물도를 두었으며, 그 사이의 총 9면에 간재와 기원이 번갈아가며 글씨를 쓴 독특한 방식으로 구성된 첩이다. 이러한 모양새로 미루어볼 때 이 첩은 교유의 과정에서 우연히 이루어진 것이 아니라, 특정한 소장자를 염두에 두고 그림과 글씨의 구성을 사전에 미리 계획하여 이루어진 것임을 알 수 있다.

제작경위

이 첩의 제작경위에 대해서는 제11면에 간재가 초서의 말미에 쓴 한 줄의 부기(附記)로 유추해볼 수 있는데, "간재는 비성 직려에서 쓰다(白猿初夏 艮齋書于 秘省直廬)"라고 되어 있어 경신년(1800, 정조 24) 4월 비성의 직려에서 제작된 것으로 생각된다. 직려는 관리들이 입직을 서는 장소인 직소(直所)를 뜻하며, 비성은《조선왕조실록》정조 5년 2월 29일 임신의 기록에서 정조가 직제학 정민시(鄭民始)에게 외각(外閣)의 여러 사무를 이정(釐正)하게 하는 하교를 내리면서 사서(史書)에서도 '비성(秘省)'이라 일컫는다고 하고 있어 규장각의 별칭으로 쓰여진 것 같다. 그렇다면 이 첩의 일관된 구성으로 볼 때 1800년 4월 어느 날 규장각의 직소에서 단원·기원·간재가 모

인 자리에서 작첩(作帖)되었으리라고 추측해볼 수도 있을 것 같다.

참여자의 면면

이 해는 단원이 56세 되는 해로서 연초에 화원의 관례에 따른 세화로 주자의 시 여덟 수를 소재로 한 〈주부자시의도(朱夫子詩意圖)〉 여덟 폭 병풍을 그려 진상하여 정조로부터 상찬을 받았고, 정조는 친히 화운시 여덟 수를 지은 일이 있었다. 정조는 이 해 6월 28일 49세의 나이로 갑자기 승하하게 되니 이 첩의 단원 그림은 정조대 마지막 기년작이 된다.

전서와 예서로서 일대에 이름이 높았던 유한지는 단원의 《단원절세보첩(檀園折世寶帖)》에 '단원절세보(檀園折世寶)'의 제첨(題簽)을 썼으며, 〈남해관음도(南海觀音圖)〉의 상찬(像贊)을 짓기도 했고, 〈기로세련계도(耆老世聯稧圖)〉에 제서(題書)하는 등 단원과는 친밀한 교분을 나누었던 인물이다. 간재 홍의영도 단원의 〈기로세련계도〉 〈삼공불환도(三公不換圖)〉 〈작도(鵲圖)〉 등에 제서한 필적이 남아 있으며, 행서·초서로서 당대에 이름이 있었다. 이 첩의 제일 마지막 면에 발문을 써서 병암의 한묵취미를 상찬한 송원 김이도는 연경에도 다녀온 일이 있는 당대의 명류로서 〈이채상(李采像)〉에 발문을 남기기도 하였다. 그리고 이 첩의 제3·5면에 찍힌 '촌심천고(寸心千古)'와 나뭇잎 모양의 도인(圖印, 龍德○), 제3·7·9면의 '욱욱호문재(郁郁乎文哉)'——이것은 현재 수춘(壽邨) 서경보(徐鏡普)선생께서 소장하고 계시다——는 고송류수관도인(古松流水館道人) 이인문(李寅文:1745~1821)의 화폭에서 보이는 것들로서 다른 인문(印文)들과는 빛깔이 달라 다른 시기에 이인문이 이 첩을 완상하고 찍은 것으로 생각되는데, 모두 간재의 글씨에만 찍혀 있다. 간재와 기원은 각기 이인문과도 서화합벽첩을 함께 제작한 예가 전하고 있어, 당대의 고수들인 단원·고송·기원·간재가 그림과 글씨로서 친밀하게 교유를 나누었던 예를 이 첩으로도 확인해볼 수 있다.

도인(圖印)

모두 12종의 인장이 찍혀 있는데 인문과 소유자는 다음과 같을 것으로 생각된다.
단원: '一卷石山房' '士能' '淸賞之一' '筆精妙入神'
기원: '永保用之' '綺園'
간재: '儀泳'
송원: '琴書消息' '松園'
고송: '寸心千古' '郁郁乎文哉' '龍德○'

단원의 산수인물도 2점

제2면과 제12면의 단원 그림에 군이 제목을 붙여본다면 〈관폭도(觀瀑圖)〉〈선유도(船遊圖)〉라 할 수 있을 것 같다. 두 점 모두 화면의 빈 공간이 붓이 간 면적보다 넓어서 유현한 정서의 표현이 느껴지는 아득한 적막감을 주고 있으며, 그려진 인물도 그러한 분위기에 걸맞게 중국식 의관을 차린 고사풍의 인물이 등장하고 있다. 이 두 작품을 기존에 알려진 단원 작품들과 견주어보면, 이례적일 만큼 거친 붓질과 성긴 묘사로 인해 일견 매우 무성의하게 그린 것처럼 보이기도 한다. 기존의 단원 그림에서 보이는 밝고 맑은 담채, 세련된 붓질, 선명한 형상성, 예민한 공간구성력 등 고도로 세련된 화가적 기술이 이 화면에서는 보이지 않는다. 보이는 것은 무심한 공백, 메마르고 거친 수지법, 준법을 쓰지 않은 절벽과 언덕의 묘사, 그리다 만 듯한 수파묘, 극도로 절약된 인물의 안면 표현과 의습선, 붓을 사용하지 않은 듯한 물가와 먼 산의 바림 등 형상과 필묵의 묘사적 표현을 최대한 억제한 듯한 느낌이다.

그렇다면 단원은 이 그림에서 무엇을 나타내려 했을까. 50대 중반의 난숙한 표현력을 포기하면서 이 그림에서 단원이 추구한 것은 장인으로서의 화기(畫技)가 아니라 한 교양인으로서 자신의 심의(心意)를 드러내는 표현을 하고자 한 것 같다. 궁중에서의 오랜 화원생활과, 안기찰방과 연풍현감을 거친 목민관으로서의 경험과, 화가로서의 명성을 통해 많은 명망 있는 사대부들과 교유하는 과정에서 체득한 문인적 교양을 이 그림을 통해서 드러내 보이고자 한 것이 아닐까. 비슷한 시기에 그려진 〈주부자시의도〉 병풍의 꼼꼼하고 치밀하며 단정한 필치와 비교해보면, 이 작품에 임했던 단원의 조형의식과 회화적 목표를 더욱 선명하게 알 수 있다. 물상의 구체적 표현을 도외시하고 일체의 기교를 부리지 않은 담백한 필치는 단원식의 문인화풍이라고 할 수 있을 것이다. 나뭇가지들 사이로 보일 듯 말 듯한 폭포와, 물가의 수초를 표현한 낙서와 같은 붓질들과, 수파묘의 잔잔한 점선들은 담담하면서도 매력적이다. 서명을 화폭의 크기에 비해 상대적으로 크게 쓰고 있으며, 힘이 있는 뚜렷한 필치여서 자신감이 엿보인다. 〈선유도〉의 관서 부분 오른쪽 위에 지면을 긁어낸 듯한 자국이 보인다.

기원과 간재의 글씨

전예(篆隷)를 쓰는 서가(書家)는 중국에서도 진한(秦漢) 이래로 비갈(碑碣)의 두전(頭篆) 이외에는 예가 드물었으나, 청대에 들어서서 고증학의 학풍이 일어나고 문자학과 금석학이 발전하면서 글씨에도 혁명이 일어나 전서·예서에 대한 연구가 활발해지면서 새롭게 창작되기 시작했다. 병자호란 이후 단절되었던 중국과의 교류가 숙종 말 들어서 재개되면서, 중국의 서풍(書風)과 서학

(書學)이 다양한 금석자료들과 함께 수입되어 한비(漢碑)의 탁본에 의해 제대로 공부할 수 있게 되었고, 이런 의미에서 기원의 예서는 고법(古法)을 본격적으로 익힌 전예로 평가된다. 기원은 이 첩에서 대전(大篆)·소전(小篆)·조전비(曹全碑)·당대(唐代) 이양빙(李陽冰)의 철선전(鐵線篆) 등 다양한 서체의 섭렵을 보여주고 있으며, 조전비의 골격에 전서의 자형을 일부 가미한 독특한 서풍을 보이기도 한다. 그의 예서는 당시의 서가들 중에서는 뛰어났으나 외형이 정돈되어 있어 기교에 치우친 점이 있고, 문자기가 적다는 평을 들었다. 간재의 해행초(楷行草)는 왕희지체를 기본으로 하여 형성된 서체로서 서예가라기보다 글 하는 선비로서 유려한 필세와 온아한 구성미의 달필임이 돋보인다.

《병암진장》첩의 의의

이 작품은 전체 첩이 산락(散落)되지 않고 온전하게 제 모습을 유지하고 있어, 일관된 구성 속에서 1800년 당시 예원의 고수들이 모여 발휘한 기량을 한눈에 볼 수 있는 희귀한 첩으로서 조선 후기 서화합벽첩의 백미라고 할 수 있을 것이다. 특히 기원과 간재가 쓴 글은 모두 주자의 문장으로서 '유교적 성인절대군주'를 지향했던 정조가 '시교(詩敎)'의 통치이념을 표방하면서 직접 선시(選詩)하고, '성인지아언(聖人之雅言)'에 비겨서 1799년(정조 23) 9월에 건·곤(乾坤) 2책으로 편찬한 《아송(雅誦)》에 실려 있는 것들이다.

 그 중에서도 〈서재에 있으면서 느낌이 일어(齋居感興)〉〈무이잡영(武夷雜詠)〉〈수구를 배로 지나가다(水口行舟)〉 등은 정조가 〈어제아송서(御製雅頌序)〉에서 직접 언급하고 있는 시들이어서 서화의 감상과 아울러 주자시의 도학적 이념을 충실하게 체득하기 위해 만든 첩으로도 보인다. 기원과 간재의 글씨도 현재적 입장에서 본다면 그렇게 격이 높다고 할 수는 없으나, 자신들의 기량을 대표할 만한 수작으로서 이 두 분의 글씨는 문과 필을 갖춘 문필가로서 학자적 덕기(德氣)를 풍기는 글씨인 점에서 단원의 문인화풍과 주자의 시가 가지는 도학적 이념과 부합되어 주자학의 시대정신 속에서 시서화의 이념적 통일성을 보여준다. 특히 단원의 그림 두 폭은 그간의 작례 중 어디에서도 볼 수 없었던 문기 어린 심의의 필치를 지향한 작품이라는 점에 큰 의의가 있다고 하겠다.

글의 풀이

제3면의 금조(琴操)인 〈초은을 반박함(反招隱)〉을 제외하면 모두 10수의 시로서 오언고시·오언절구·칠언절구·칠언율시 등 다양한 시체가 섞여 있으나 주자의 시는 오언과 고체(古體)에서 성취가 있다는 평이 있는 바대로 이 두 체의 시가 가장 많다. 〈무이정사(精舍)〉〈은구재(隱求齋)〉〈석

문마을(石門塢)〉은 〈무이잡영〉 12수 중에 들어 있는 것이며, 〈서재에 있으면서 느낌이 일어〉는 20수 연작 중에서 아홉번째 수와 열번째 수이다. 설리시(說理詩)·이학시(理學詩)로 칭해지는 〈서재에 있으면서 느낌이 일어〉 연작시는 주자의 시에 대한 후세의 평가가 집중되어 있는 대표적 작품으로서, 담고 있는 철리적 내용과 시 자체의 완성도에 대해 극단적인 평가가 엇갈리는 작품이다. 아홉번째 수는 하늘의 태극이 곧 인심의 태극임을 읊은 것이며, 열번째 수는 요·순·우·탕·문·무·주공·공자로 이어지는 도학(道學)의 전수심법(傳受心法)을 읊은 것이다. 원문에는 제목이 쓰여 있지 않으나 첨가하였다. 주자는 학자로서뿐만 아니라 시인으로서도 퇴계를 비롯하여 우리나라의 시에도 큰 영향을 끼쳤다. 그 내용을 옮겨 풀어보면 다음과 같다. 석문(釋文)과 풀이는 양정서당(養正書堂) 이갑규(李甲圭) 선생님의 교시에 힘입었다.

제3면

초은을 반박함	反招隱
남산 가운데	南山之中
계수나무 사이로 가을바람 분다.	桂樹秋風
구름은 어두운데	雲冥濛
그 아래 가난하게 사는 늙은이 있어	下有寒棲老翁
나무 열매 먹고 골짜기 물 마시니 계절을 잊었네.	木食澗飮迷春冬
이 사이에 이 즐거움	此間此樂
넉넉하여라! 아득히 어찌 다함이 있으리.	優游渺何窮

나는 양지 바른 숲 사랑하는데	我愛陽林
봄꽃은 그림처럼 붉다.	春葩畫紅
나는 응달진 절벽 사랑하는데	我愛陰崖
차가운 샘물 밤에도 흐르네.	寒泉夜淙
대나무 잣나무는 안개 머금어 푸르른데	竹柏含烟悄青葱
천천히 걷자니 맑은 상조(商操) 들림이여	徐行發清商
편안히 앉아 금을 연주하네.	安坐撫枯桐
한 그릇의 밥과 물이 자주 비어도 상관치 않으니	不問簞瓢屢空
다만 밝은 달 안고서 길이 마칠 것을 달갑게 여기네.	但抱明月甘長終
인간 세상 비록 즐거우나	人間雖樂
이 마음은 누구와 함께할 수 있을까!	此心與誰同

제4면

| 밤에 앉아 느낌이 있어 | 夜坐有感 |

추당(秋堂)에 하늘 기운 맑은데 　　　　　秋堂天氣淸

오래 앉았음에 찬 이슬방울 떨어지네. 　　坐久寒露滴

그윽히 혼자 있지만 스스로 가련치 않으니 幽獨不自憐

이 마음 끝내 누가 알랴! 　　　　　　　茲心竟誰識

글 읽은 지 오래 되니 이미 마음이 게을러지고 讀書久已懶

고을 다스림은 더욱 방법이 없네. 　　　　理郡更無術

홀로 세상 근심 하는 마음 두노니 　　　　獨有憂世心

차가운 등불 함께 소슬하네. 　　　　　　寒燈共蕭瑟

| 봄날 | 春日 |

좋은 날 사수(泗水)가로 꽃 찾아 나서니 　勝日尋芳泗水濱

가없는 광경이 일시에 새롭구나. 　　　　無邊光景一時新

얼굴에 스치는 봄바람 예사로이 여겼더니 等閒識得東風面

붉고 푸른 천만 가지 모두가 봄빛이로구나. 萬紫千紅總是春

제5면

| 서재에 있으면서 느낌이 일어 | 齋居感興 |

초승달은 서쪽 재 너머로 떨어지고 　　　微月墮西嶺

찬란하게 뭇 별들 빛나네. 　　　　　　爛然衆星光

은하수 기울어도 아직 떨어지지 않았는데 明河斜未落

북두성은 낮았다가 다시 높아지네. 　　　斗柄低復昂

이 하늘의 남북 끝을 생각하니 　　　　感此南北極

추축(樞軸)은 아득히 멀리서도 서로 어김없이 마주하네. 樞軸遙相當

태을성(太乙星)은 항상 그 자리에 있어 　太一有常居

우러러보니 홀로 밝게 빛나네. 　　　　仰瞻獨煌煌

하늘의 가운데 있어 사방을 비추니 　　中天照四國

해와 달과 뭇 별들이 곁에서 받들고 있네. 三辰環侍旁

사람 마음도 모름지기 이와 같아야 하니 人心要如此

고요히 느껴 벗어남이 없어야 하리. 　　寂感無邊方

요임금의 덕은 삼가시며 밝으시니	放勳始欽明
천자의 자리에서도 몸을 공경히 하셨네.	南面亦恭已
크도다! 요임금의 법을 유정유일(惟精惟一)로서 전하시니	大哉精一傳
만세토록 사람의 기강을 세우셨네.	萬世立人紀
아름답도다! 탕임금의 덕 날로 높으심이여	猗歟歎日躋
심원한 덕의 문왕이시여! 공경하시고 그침을 노래하였도다.	穆穆歌敬止
여오(旅獒)를 징계하시니 무왕의 공훈이 빛나시며	戒獒光武烈
주공은 밤을 이어 주가(周家)의 예법을 일으키셨네.	待朝起周禮
공경히 생각건대 천년을 두고 전해온 심법(心法)은	恭惟千載心
가을 달빛이 차가운 강에 환히 비춤이라.	秋月照寒水
공자가 어찌 일정한 스승을 두었으리요	魯叟何常師
다듬어내고 조술(祖述)하여 성인의 법을 보전하셨네.	刪述存聖軌

제6면

무이정사	精舍
거문고와 책을 안고 사십 년	琴書四十年
거의 산중 사람 되었네.	幾作山中客
어느 날 초가집 이루어지니	一日茅棟成
편안한 나의 천석(泉石)이어라.	居然我泉石

제7면

유양 이씨 유경각에 부쳐 제하다	寄題瀏陽李氏遺經閣
늙은이 손자아이에게 남겨줄 것 없으나	老翁無物與孫兒
누각 위엔 책들이 시렁 가득 드리웠네.	樓上牙籤滿架垂
더욱이 자제들은 남호(南湖) 장(張)선생에게 학업을 맡기니	更得南湖親囑付
그들이 돌아오면 이 유경각에는 스승이 있고도 남을 것이네.	歸來端的有餘師

제8면

마을 앞 매화나무	前邨梅
옥 같은 매화 차가운 안개 속 적막한 물가에 서 있는데	玉立寒烟寂寞濱
신선같이 맑은 자태 깨끗하여 티끌 없네.	仙姿瀟灑淨無塵

수많은 나무들 잎 떨어진 지 그 얼마	千林搖落今如許
한 나무 비스듬히 비껴 홀로 서 있네.	一樹橫斜獨可人
눈서리 더불어 늦은 경치 즐기니	眞與雪霜娛晚景
늦게 핀 복숭아 오얏은 남은 봄 뒤로 두네.	任從桃李殿殘春
푸른 그늘 파란 열매는 내년의 일이니	綠陰青子明年事
여러 입들 음식 맛 새롭다고 놀라 감탄하네.	衆口驚嗟鼎味新

제9면

은구재	隱求齋
새벽 창가에 숲 그림자 열리고	晨窓林影開
밤 베갯머리엔 산 샘물 소리 울려오네.	夜枕山泉響
세상을 은둔하여 떠났으니 다시 무엇을 구하리	隱去復何求
말없는 가운데 도심(道心)은 자라나네.	無言道心長

제10면

석문마을	石門塢
아침엔 피어나는 구름 기운 끌어안고	朝開雲氣擁
저물녘엔 덩굴풀 가리어져 무성하네.	暮掩薜蘿深
저절로 우습구나 신문자(晨門者)여!	自笑晨門者
그가 어찌 공자의 마음을 알리요.	那知孔氏心

제11면

수구를 배로 지나가다	水口行舟
지난밤 비에 도롱이 쓰고 조각배 저었는데	昨夜扁舟雨一簑
강을 뒤덮은 풍랑 밤 사이 어떠하였던가.	滿江風浪夜如何
이 아침 가만히 봉창 들고 바라보니	今朝試揭孤篷看
청산은 그대로인데 녹수(綠樹)는 더욱 많아졌구나.	依舊青山綠樹多

경신년(1800) 4월 간재는 비성 직려에서 쓰다. 白猿初夏 艮齋書于 秘省直廬 庚申年 四月

제14면

사람이 사는 것이 어찌 부귀함만을 좋을 것이며	人生豈必多求鍾鼎
높은 벼슬인들 어찌 마음이 즐겁고 정신이 기쁜 것이리요.	軒冕豈必娛心怡神
한때 뜻에 맞음을 얻어 마음과 눈이 상쾌해지면	得一時適意快其心目
작은 족자 하나에도 천리의 생각을 둘 수 있는 것이니	片幀有千里之想
만종(萬鍾)의 녹이야 가을 털끝보다 더 가볍게 여길 수 있는 것이다.	萬鍾等秋毫之輕
지금 그대가 보배로 여기는 것이	今子之所寶
반드시 사람들이 소중하게 여기는 것은 아닐지라도	未必爲人所重
그 즐기는 바로써 보건대는	以其所樂者觀
비록 삼공(三公)의 높은 벼슬자리를 주어도 바꿔주지 않으리라는 것이	雖三公不換
오히려 지나친 말이 아닐 것이다.	尙未謂過也

병암이 소장한 서화 끝에 쓰다. 송원　　　　　題屛巖書畫藏末 松園

작품해설

1. 필자 미상, 〈추관계회도(秋官契會圖)〉

1546년경, 비단에 수묵, 95.0×61.0cm

2. 필자 미상, 〈기성입직사주도(騎省入直賜酒圖)〉

1581년경, 비단에 수묵, 97.5×59.0cm

3. 필자 미상, 〈금오계회도(金吾契會圖)〉

1606년경, 종이에 수묵, 93.5×63.0cm

이태호 논문〈예안 김씨 가전 계회도 석 점을 중심으로 본 16세기의 계회산수〉참조.

4. 정선, 〈의금부도(義禁府圖)〉

1729, 종이에 수묵담채, 31.6×42.6cm

겸재(謙齋) 정선(鄭敾 ; 1676~1759)이 54세 때인 1729년(영조 5)에 그린 의금부 관아의 전경도이다. 그림의 오른편 상단에 '의금부 정겸재 선소화(義禁府 鄭謙齋 敾所畵)'라고 밝혀져 있다. 정선이 의금부 전경도를 그린 계기는 그림에 딸린 좌목인 '금오요원록(金吾僚員錄)'에서 확인되듯이 그가 의금부 요원으로 참여한 데 있다.

'기유년(1729) 정월부터 8월까지(自己酉正月至八月)'의 의금부 요원은 모두 22명이다. 두 줄로 배열된 명단은 이름과 자, 생년, 사마(司馬) 유무 정도로 간략하게 소개되어 있다. 참여자는 송식(宋湜) 윤경룡(尹敬龍) 이형령(李衡岭) 이경(李坰) 박서(朴瑞) 조명세(趙明世) 이장(李樟) 조영보(趙榮保) 이계(李絷) 유기상(柳耆相) 윤이교(尹以敎) 이종악(李宗岳) 이민(李敏) 유수관(柳壽觀)

이항수(李恒壽) 정수연(鄭壽淵) 정달선(鄭達先) 송필희(宋必熙) 이홍좌(李弘佐) 이상현(李相顯) 정선(鄭敾) 심탁(沈鐸)이다. 사마시 출신이 8명이고, 무과 출신이 2명이다. 이들 좌목의 명단을 보면 계회모임은 아닌 듯하다. 정월에서 8월까지의 요원인 점으로 미루어, 일정 기간 의금부의 어떤 행사에 참여한 일을 기념해서 그린 것으로 추론해 볼 수 있다. 원래 의금부의 당하관인 도사직의 정원이 10명인 데 반하여, 여기에는 관직명을 밝히지 않은 22명이 참여한 점으로도 그러하다.

1729년 정월부터 8월은, 이인좌(李麟佐)의 난(1728년)을 평정한 직후였으니 의금부에서 그 사건의 수사와 재판을 통해 수습하는 기간이었을 게다. 10명의 도사직만으로는 죄인들을 다스리기 어려운 까닭에 22명의 임시 수사요원을 8개월 동안 보강했던 것으로, 이를 기념해서 제작한 것이 금오요원록인 셈이다. 이는 좌목에 들어 있는 윤이교(계축생 자는 士修, 무과 급제)와 유기상(무과 급제)의 행적을 통해서 확인할 수 있다.

영조 4년(1728) 10월 사헌부에서 왕에게 청주부사 김두만(金斗萬) 등이 이인좌의 진영에 가담한 죄상을 아뢰는 자리에서 "윤이교가 의병을 일으켜 난을 진압하는 데 큰공을 세웠음을 강조"하는 기사가 그 하나이다.(《영조실록》권19, 4년 10월 3일 경진조) 또한 유기상의 경우는 영조 5년(1729) 4월 "이인좌의 난을 평정하는 데 힘쓴 군정(軍情)을 위로하고 포도군관을 포상"하는 자리에서 승진 서용(敍用)하게 했던 어명의 명단에 포함되어 있었다.(《영조실록》권22, 5년 4월 6일 경진조)

이인좌의 난에 대한 진압은 향후 노론계 정권 창출의 굳건한 토대를 마련케 한 것으로 평가된다. 정선이 그 이인좌의 난을 수습하는 의금부 요

원에 참여한 점이 주목된다. 정선이 노론의 핵심인 안동 김씨가와의 두터운 교분으로 입신했기 때문이다. 이를 계기로 정선이 당시 권력의 향배에 적극적이었음을 짐작할 수 있으며, 그로써 그는 안정된 관리생활을 지속할 수 있었을 것이다. 아무튼 1729년이면 정선이 영남의 하양(河陽)현감(1721~1726)을 마치고 상경했다가 다시 청하(淸河)현감(1733~1735)으로 내려가는 사이로, 종6품직 벼슬자리에 머물러 있을 때다. 화가 정선이 서슬 퍼런 의금부의 수사요원 생활을 어떻게 해냈을까 궁금해지는 대목이다.

정선이 54세 때 그린 이 〈의금부도〉는 관아의 전경과 부근 마을 그리고 멀리 산세를 담은 기록화적 성격의 그림이다. 관아의 건물들이 자를 대고 그린 듯한 계화(界畵)로 묘사되었지만, 일반 기록화의 계화와 달리 가는 붓선의 탄력이 정선의 기량을 엿볼 수 있게 한다. 특히 관아 전경과 주변 마을은 위에서 내려다본 부감시로 사선식 투시도법을 응용하여 정확한 배치도를 작도한 점이 눈에 띈다. 관아를 측면에서 본 시점으로 포착한 것은 관아의 구조를 모두 드러나게 담으려는 의도도 있지만, 먼 산을 배경으로 끌어들이기 위한 의도도 있는 듯하다. 그림의 구성적 묘미를 터득한 대가다운 포착법이다. 관아의 마당에는 나귀를 탄 관료와 동자를, 중문에는 나장 한 명을 각각 그려넣어 관아의 위세와 전체 풍광의 스케일을 갖게 하였다. 관아 주변의 버드나무 잔가지 표현에는 한 손에 붓 두 자루를 쥐고 그리는 정선 특유의 양필법이 구사되어 있다. 맑고 시원한 담채와 가벼운 필선들이 어우러져 있는 이 작품은 정선의 화풍과 색다른 형식미와 기록화풍을 지녔기도 하려니와, 정선 진경산수화법에서 대상을 가장 명확히 잡을 수 있는 시점잡기를 보여준다.

의금부 관아는 창덕궁 금호문(金虎門) 밖 중부의 견평방(堅平坊)에 위치해 있었다. 종로의 종각 대각선으로 마주한 곳으로, 지금의 탑골공원 건너편쯤 된다. 정선의 〈의금부도〉로 볼 때, 관아의 문은 서쪽에 나 있으며, 멀리 보이는 산은 남산인 셈이다. 본사 건물 뒤에도 큰 방형 연못이 있고, 본청은 십자형이고 좌우에 대청의 익사(翼舍)가 딸린 권위적인 구조이다. 중문의 좌우 ㄷ자형 건물은 재판과정중 쓰는 임시 옥사로 보인다. 그림의 정확한 작도법으로 미루어 당시 의금부의 건물구조를 알 수 있는 좋은 사료를 제공해준다. 전옥(典獄)은 길 건너 맞은편에 있었다.

정선의 〈의금부도〉는 16~17세기 산수화형 계회도식에서 벗어난 것으로 18세기 금오계첩의 조형(祖形)에 해당한다고 할 수 있다. 이보다 10년 뒤인 1739년 기미년 계회도첩이 정선의 형식을 계승한 좋은 예이다. 그 이후 금오계회도는 평면도법이나 사선식 투시도법의 관아를 중심으로 그려지는데, 배치도나 건물 묘사의 정확성은 흐트러졌다. (이태호)

5. 필자 미상, 〈금오계회도(金吾契會圖)〉
1739, 종이에 수묵채색, 31.5×41.7cm

금오는 의금부의 별칭이다. 이 〈금오계회도〉는 겸재 정선이 1729년에 그린 의금부 관아 전경도 형식을 따른 작품이다. 정선의 〈의금부도〉에서와 같이 부감시를 사용한 사선식 투시도법으로 관아를 계화한 점이 그러하다. 그러면서도 주변 풍경을 크게 생략하여 관아를 화면 가득히 담았고, 관아를 포착한 방향을 정면으로 삼았다. 비교적 소상히 작도한 관아의 배치도를 보여주는데, 본청의 십자형 건물 묘사 등의 세부 묘사는 다소 어긋나 있다. 주변 봄물이 오른 버드나무 정경이 잘

어울려 있으며, 관아 건물이 서향이므로 멀리 보이는 낮은 산세는 서울 동쪽의 낙산 풍경인 셈이다. 자를 대고 그린 세밀한 계화수법과 건물 내의 노랑색과 기둥의 붉은색 채색은 궁중기록화의 풍모를 지니고 있다. 특히 본청 왼쪽 익사 대청마루에 붉은색 관복차림의 10명이 앉아 있어 계회도의 상황을 보여준다. 그리고 정문에는 한 명의 나장이, 마당에는 세 명이 그려진 점 역시 궁중기록화의 수법을 따른 것이다.

이 계회는 그림에 딸린 '금오 좌목'에 의하면 기미년 2월에 가졌던 모임이다. 기미년은 좌목에 밝혀진 인물들의 행적으로 미루어 1739(영조15)이다. 좌목을 쓰는 방식이 특이하고 상세한 편이다. 본관, 이름, 자, 생년, 직명, 과거 입격 순서로 여타 계회도 좌목과 유사하다. 그런데 이름 아래에 본직을 받은 해와 교체된 전직 관료의 이름까지 밝혀놓은 점은 다른 계회첩에서 볼 수 없는 형식이다. 좌목의 명단은 영산(靈山) 신최언

(辛最彦), 양주(楊州) 조영종(趙榮宗), 완산(完山) 이정철(李廷喆), 기계(杞溪) 유욱기(兪郁基), 월성(月城) 이종원(李宗遠), 한산(韓山) 이수득(李秀得), 달성(達城) 서명함(徐命涵), 수양(首陽) 오명수(吳命修), 전의(全義) 이덕현(李德顯)으로 9명이고, 한 명이 결석했는지 일원미차(一員未差)로 밝혀놓고 있다.

좌목에 등재된 이수득(1697~1775)의 생졸년으로 미루어볼 때 금오계회가 이루어진 해인 기미년을 일단 1739년으로 비정할 수 있다. 또한 기미년이 1739년임은 좌목의 다른 인물을 통해서도 확인할 수 있다. 오명수(1685~?)는 병오(1726) 사마시에 급제하였는데, 영조 15년 1월 6일(계축)에 시행한 선비들의 시취(試取)에서 "으뜸을 차지한 진사 오명수에게 급제를 내렸다"는 기사(《영조실록》)가 그것이다. 좌목에 의하면 오명수는 무오년(1738)에 의금부 도사가 되었다. 이후 오명수는 어사로 천거(영조 18년), 병조 좌랑(영조 18년), 지평(영조 20년), 결성현감(영조 24년), 금산군에 유배(영조 24년) 등의 사실이 《영조실록》에서 확인된다. 이 외에 이정철은 정언(영조 32년), 장령(영조 33년), 승지(영조 36년), 대사간(영조 37년), 지중추부사(영조 49년) 등을 역임했다. 서명함은 용안현감(영조 17년), 이종원은 회인현감(영조 25년)에, 이수득은 승지(영조 29년)와 대사헌(영조 49년)에 각각 올랐음을 같은 실록의 기사에서 확인할 수 있다.

그런데 좌목에 등재된 의금부 도사의 직급을 참상(參上, 종6품)과 참하(參下, 종9품)로 쓰고 있어 주목된다. 의금부의 당하관 직급이 이전의 4품직 경력과 5품직 도사에서 크게 하향된 것이기 때문이다. 도사직 10명의 참상·참하 구분과 품급 설정은 1746년에 간행된 《속대전(續大典)》에

서 확인된다. 이보다 7년 전인 1739년의 계회도에 참상·참하직을 쓰고 있는 점으로 미루어볼 때, 이미 영조가 재임 초기부터 의금부를 구조조정하였음을 알 수 있다. 이러한 당하관의 하향은 의금부가 수사권 중심의 기관에서 재판권을 행사하는 기관으로 변화하면서 이루어진 결과이다. 이는 《경국대전》의 의금부 나장이 232명이었는데, 《속대전》에 와서 40명으로 대폭 감소되었던 실상을 통해서도 알 수 있다.

의금부 실무 요직인 도사직 품계를 대폭 내린 것은 결국 계회도의 격식을 떨어뜨리는 결과를 낳았을 것이다. 계회도가 족자형에서 화첩으로 바뀐 것도 그 때문으로 볼 수 있다. 16~17세기 금오계회도 제작에 1급 화원이 참여했던 데 비하여 2~3급 화원 정도가 그리게 되었을 것이기 때문이다. 또 정선이 1729년에 그린 〈의금부도〉와 이 〈금오계회도〉를 비교할 때 그 회화적 수준차이가 잘 드러난다. 이러한 회화적 쇠퇴 현상은 다음의 1799년 작에서 더욱 뚜렷해진다. (이태호)

6. 필자 미상, 〈금오계회도(金吾契會圖)〉
1799, 종이에 수묵채색, 28.2×37.2cm

18~19세기 금오계회도에서 의금부 관아를 표현하는 양식은 크게 두 유형으로 그려졌다. 정선의 〈의금부도〉의 영향을 받은 그림 1739년작 〈금오계회도〉의 경우처럼 투시도형 사선식 도법형(圖法形)과 여기 1799년작 〈금오계회도〉의 경우처럼 평면도식 구성에 건물은 입면도(立面圖)로 처리하는 도법형으로 구분해볼 수 있다. 혹은 두 화법을 절충하는 방식도 있는데, 후자인 평면도식과 함께 간편하게 그리기 쉬운 계화도법을 취한 것으로 계회도의 퇴락한 형식미를 보여준다. 그러면서도 현장을 이해하기에 무리 없이 표현된

점은 18~19세기 금오계회도의 독특한 회화미이자 매력이다.

이 〈금오계회도〉는 화면 가득히 의금부 관아만을 도식화해서 담은 그림이다. 앞서 살펴본 두 계회도와 달리 관아 주변의 마을이나 배경의 산세를 완전히 생략하였고, 관아의 버드나무도 네 그루만 약화해서 배치하였다. 계회가 이루어진 시기가 11월임에도 후원의 연못에 빨간 연꽃이 피어 있으며, 버드나무는 완연한 여름 색깔이다. 현장의 정확성보다 관념화로 전락한 표현들이다.

10명의 의금부 도사 계모임인데도 왼쪽 익사 대청에 청색 관복차림의 9명만이 보인다. 그리고 계회 장면 아래와 마당에는 각각 두 명의 나장이, 정문과 중문에 각각 한 명의 나장이 배치되어 있다. 이 계회도만 해도 비교적 의금부 관아의 배치도가 정확한 편인데, 이 이후에는 더욱 간략화되고 대신에 계회 행사를 크게 그리는 경향도 나타난다.

이 계회도 좌목의 명단 역시 간결하게 소개하였다. 관직명, 이름, 과거, 본관만 밝혀놓았다. '기미 11월'의 금오계회에 참여한 인물은 임낙철(林樂喆)·박선호(朴善浩)·장지원(張趾元)·임면호(林沔浩)·이형보(李亨保)·최곤(崔崑)·이헌우(李憲愚)·이인행(李仁行)·이영석(李永錫)·김형길(金珩吉)이다. 이들 가운데 몇몇의 이력으로 보아 기미년 계회는 정조 23년(1799)에 이루어진 것이다.

최곤은 정조 20년(1796) 3월 6일 남원에서 불러들인 선비로 《정조실록》의 기사에서 확인되며, 직후에 그는 동몽 교관에 올라 상소를 올렸다.(《정조실록》 권44, 20년 3월 22일 무진조) 또한 이인행은 전(前) 고산현감으로 순조 2년(1802)에 청원군(淸原郡)에 유배당했으며, 다음 해에 석방되었다.(《순조실록》 권4, 2년 1월 28일 경자조 및 권5, 3년 2월 6일 임인조) 이영석은 순조 9년(1809) 문비랑(文備郎)으로 올라 있으며, 같은 해 홍문록(弘文錄)을 행할 때 4점을 얻은 사람들의 명단에서 확인되는 인물이고, 순조 10년 약원(藥院)의 부제조(副提調)에 제수되었다.(《순조실록》 권12, 9년 1월 20일 경진조 및 1월 30일 경인조 및 5월 2일 신유조 및 권13, 10년 10월 19일 경자조) (이태호)

7. 이인상, 〈수하한담도(樹下閒談圖)〉

18세기, 종이에 수묵담채, 34.0×60.0cm

능호관(凌壺觀) 이인상(李麟祥;1710~1760)은 조선시대 화가 중에서 가장 격조 높은 문인화가로 추앙받고 있다. 본관은 전주, 자는 원령(元靈), 호는 능호관 또는 보산자(寶山子)라 하였다. 백강 이경여의 후손으로 명문 출신이었으나 서출이었기 때문에 벼슬은 찰방과 현감에 머물렀지만, 높은 학식과 뛰어난 문장 그리고 시서화로 문인들 사이에서 높이 인정받아 당대의 명사들과 교유하였다. 그가 격조 높은 문인화를 그릴 수 있었던 것은 그 자신이 고고한 문인으로 일생을 살았고 또 작품 속에 시서화가 함께 어울리는 창작자세를 지녔기 때문에 단순히 화풍(畫風)으로서 문인화를 그린 여타의 화가와는 격이 다를 수밖에 없었다. 이 〈수하한담도〉는 능호관의 그런 창작자세와 분위기를 남김없이 보여준다.

〈수하한담도〉는 큰 바위 사이에 솟은 고목 아래 평평한 바위에서 동자를 데리고 온 두 선비가 한가히 이야기를 나누고 있는 평범한 소재다. 그러나 그윽한 계곡의 분위기를 자아내기 위하여 바위의 형태를 과장시키고 나뭇잎은 무성히 표현하여 시원스런 그늘이 있음을 넌지시 암시하는데 오직 필법만을 사용하였음에도 그 서정이 자못 그윽하다. 그리고 화면 여백마다 여러 화제(畫題)가 들어 있는데 예서·해서·행서의 글씨가 이 그림의 문기를 한층 돋우어준다. 그리고 그 내용을 살펴보면 더욱 선비들의 고아한 시정이 일어난다.

왼쪽 위편에는 능호관이 도연명의 정운시(停雲詩)에서 한 구절을 따서 "아랑곳없는 시운(時運), 평화로운 아침(邁邁時運 穆穆良朝)"이라는 글이 단정한 해서체로 쓰여 있다. 그 옆에는 이윤영이 오언절구를 예서로 써넣었으며, 화면 왼쪽 아래편에는 이인상이 이 그림을 그린 연유를 다

음과 같이 기록했다.

　　임매(任邁;1711~1779)는 내 그림을 애써 받고는 그의 너그러운 성품 때문에 다른 이가 가져가도 상관 않으니 내 그림이 하나도 남지 않아 이번에는 그림을 가져가지 못하도록 하기 위하여 임매가 내 소심함을 비웃을 것을 무릅쓰고 이를 쓴다.

　　그리고 이 그림에는 두 개의 발문이 있는데 첫번째 것은 1765년 임매가 이미 고인이 된 이윤영과 능호관을 생각하며 그때의 감회를 적은 것이고, 두번째 것은 또 다른 친우가 선배 문인들의 풍류에 대한 소감을 적은 글이다. 이렇게 많은 제발이 있음에도 제작 연대는 밝혀져 있지 않는데, 《능호집》에 보면 임매 형제와 이윤영 등과 이인상이 어울렸던 것은 1739년 7월이었고 장소는 서지(西池)라는 곳이었다고 하였으니 이 작품은 혹시 이때 그려진 것이 아닌가 생각된다. (유홍준)

8. 정수영, 〈백사동인야유회도(白社同遊圖)〉

1784, 종이에 수묵담채, 31.3×41.7cm

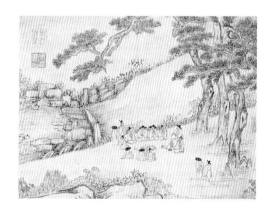

백사(白社)는 남인계 인사들이 학맥이나 집안간의 친교에 의해 결집된 모임이다. 이는 같은 남인계열의 선비화가 정수영(鄭遂榮;1743~1831)이

시회 장면을 담아 〈백사동인야유회도〉를 그리는 배경이 되었을 것으로 생각된다. 백사의 회원은 정계(鄭棨), 홍주만(洪周萬), 송제로(宋濟魯), 강세동(姜世東), 정집(鄭集), 엄구(嚴球), 이징대(李徵大), 오명구(吳命久), 홍기한(洪起翰), 정목(鄭棩), 이의형(李宜馨), 이혜조(李惠祚), 이명준(李命俊), 신택권(申宅權), 이휴(李休), 송제우(宋濟愚), 박헌채(朴獻采), 홍응진(洪應辰)이며, 권후(卷後)를 쓴 인물은 관지가 지워진 상태이다.

　　이 〈백사동인야유회도〉가 포함된 《백사회첩(白社會帖)》에는 표지에 '백사회첩'이라 쓰여 있고, 다음 장에 예서체로 '백사동유(白社同遊)'라는 묵서가 있다. 뒤이어 참여 인사의 성명・출생연도・본관이 밝혀진 목록, 백사노인회서(白社老人會序), 시 14수, 근발(謹跋), 추록(追錄)에 시 4수(이상은 1784년), 감구독음(感舊獨吟, 1793년), 서백사회권후(書白社會卷後, 1797년) 순으로 글이 실려 있다.

　　정계(1710~1793 이전)가 쓴 서문에 따르면, 도성 서편 삼문(三門) 밖에 거주하는 사대부들이 벼슬에서 물러나 한가로이 노년을 지내는 가운데 하나둘씩 친교를 나누다가 자연스럽게 백사를 이루어 시회를 갖고 서첩을 꾸미게 되었다고 한다. 정계는 자신들의 모임을 중국 당대의 향산구로회나 송대의 낙사진솔회(洛社眞率會)에 빗대어 설명하고 있다.

　　백사의 시회는 갑진년(1784) 12월 돈의문 밖 '냉정(冷井)', 즉 냉정동(현 서대문구 냉천동)의 '연암(烟巖)' 주변에서 열렸는데, 정수영은 애초의 백사회원들 14명의 시회 장면을 〈백사동인야유회도〉에 담았다. 툭 터진 넓은 공간에 지필묵과 술상을 중심으로 다양한 자세의 선비들이 자리하고 있어 전체적으로 시원한 공간감과 함께 강한

현장감이 느껴진다. 홍색과 황색 담채로 표현된 봄꽃들은 계절감을 물씬 풍기며 아울러 시회의 흥취를 돋우고 있다. 인물들의 뒤편 윤곽선만으로 처리한 커다란 바위가 '연암'으로 생각되는데, 약간의 담채만으로 처리한 지면과 어울려 담박한 분위기를 자아낸다. 소나무 가지와 바위, 지면의 선이 모두 사선으로 흐르는 가운데 수직의 소나무 둥치가 자리하고, 중앙에 원형의 인물군이 포치되어 있어 회화적 구성의 묘미가 느껴진다. 〈백사동인야유회도〉는 정수영의 기년작(紀年作) 중 가장 시기가 앞서는 것으로, 현장 사생을 바탕으로 특유의 갈필과 담채를 적절히 구사한 완성도 높은 작품의 하나이다.

화면에는 주문방인의 '정수영인(鄭遂榮印)'과 백문방인의 '정군방인(鄭君芳印)', 그리고 장방형 유인(遊印)으로 주문의 '천석고황(泉石膏肓)'이 찍혀 있다. 이 중 '천석고황'은 "산수를 사랑하는 것이 너무 정도에 지나쳐 마치 불치의 고질(痼疾)과 같음"을 이르는 말이다.

정수영은 조선 후기 정조·순조 연간에 활약한 선비화가로 초명은 수대(遂大), 자는 군방(君芳), 호는 지우재(之又齋), 본관은 하동(河東)이다. 조선 초기의 대학자 정인지(鄭麟趾;1396~1478)의 후손이자 조선 후기의 남인 실학파로 대표적 지리학자인 정상기(鄭尙驥;1678~1752)의 증손자로서 평생 관직에 나아가지 않고 지도제작과 시문서화, 기행사경 등으로 일생을 보냈다. 그는 진경산수를 비롯한 산수, 화조, 어해 등 다양한 화목에 관심을 가지면서 나름의 독창적 화풍을 성취하였다. 중국의 화보를 통해 남종화법을 익힌 정수영은 이인상(李麟祥), 강세황(姜世晃) 등 선배 문인화가들의 화풍을 이어 거친 갈필, 독특한 윤곽선과 선염, 그리고 맑고 화사한 담채의

운용으로 개성적 화격을 이룩하여 한국회화사에서 뚜렷한 자취를 남겼다. 대표작으로는 널리 알려진 《한강·임진강유람사경도권(漢江臨津江遊覽寫景圖卷)》(1796~1797)과 《해산첩(海山帖)》(1799) 외에도 《지우재묘묵첩(之又齋妙墨帖)》《사시산수도병(四時山水圖屛)》(1799), 《사계산수도병(四季山水圖屛)》(1814) 등이 전한다. (박정애)

9. 이인문, 〈벗을 찾아서(訪友圖)〉
18세기, 종이에 수묵담채, 28.5×36.5cm

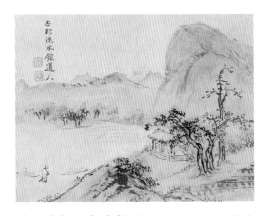

이 그림을 그린 이인문(李寅文;1745~1821)은 자를 문욱(文郁), 호를 고송류수관도인(古松流水館道人)이라고 하며, 단원 김홍도와 동갑으로 같은 시대에 활약한 유명한 화원화가이다. 정선 이후 진경산수의 대두에도 불구하고 그는 전통적 소재를 즐겨 다루었는데, 지금 전해진 그의 작품은 대부분 산수, 혹은 산수인물에 속하는 그림이다.

이 그림은 산속 외딴 곳에 은거하는 친구를 찾아가는 그림으로 보인다. 그림 속의 은거처는 뒤로는 큰 산이 솟아 있고, 앞은 트여 널찍하며, 옆으로는 멀리 먼 산이 바라다보이는 한적한 곳이다. 집 옆의 언덕에는 몇 그루의 나무가 있어 집주인의 말동무를 해줄 것 같다. 근경의 산은 거친 피마준을 써 입체감을 나타내었으며, 먼 산은

엷은 청색의 담채로 간단히 모양을 내었다. 커튼이 젖혀진 초옥(草屋)에서는 그의 친구가 기다리고 있을까? 염려하지 않아도 좋다. 자연이 또한 그의 벗인 것을.

왼편 상단에는 고송류수관도인(古松流水館道人)이라는 그의 호가 쓰여 있고, '이인문인(李寅文印)'과 '문욱(文郁)'이라는 도장 한 쌍이 찍혀 있다. (이선옥)

10. 이방운, 〈오동나무 아래에서(樹下開談)〉
19세기, 종이에 수묵담채, 27.0×40.0cm

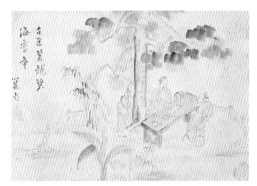

이방운(李昉運;1761~?)은 본관은 함평(咸平)으로, 자는 명고(明考), 호는 기야(箕埜), 또는 심재(心齋)라고 하였다. 그의 생애에 대해서는 별로 알려진 바가 없으나 현존하는 작품을 보면 주로 고사(故事)나 고시(古詩)를 소재로 삼았으며, 화풍은 산수나 인물 등 남종화풍으로 일관되게 그렸다.

이 그림은 잎이 넓은 오동나무 아래에 긴 서탁을 마주하고 앉은 두 선비의 모습을 그린 것이다. 문방구가 갖춰진 긴 탁자 위에 종이를 펼치고 시를 주고받는지도 모르겠다. 오른편에 앉아 있는 손님인 듯한 선비는 어깨를 마치 곱사등이처럼 둥글게 표현하였는데, 입을 벌리고 놀라는 듯한 표정이다. 한쪽에는 검을 든 선동(仙童)도 있

어서 뭔가 이야기를 담고 있는 듯하나 정확한 내용을 알 수는 없다.

중앙의 키 큰 오동나무는 시원한 그늘을 드리우고, 담묵의 윤곽으로 가볍게 처리한 바위와 그 옆의 대나무, 그리고 앞쪽의 파초, 주변을 형식적으로 둘러친 낮은 나무 울타리 등이 어느 정원에서의 한가한 모습임을 나타내준다. 구성은 간단하지만 엷은 먹으로 힘이 없는 듯하면서도 아취(雅趣)가 있어 이방운의 그림의 특징이 잘 나타나 있다. 그림의 약한 면을 보충하듯 글씨는 활달하다. 오른쪽 하단에는 백련(白蓮) 지운영(池雲英;1852~1935)의 둥근 소장인이 있다. (이선옥)

11. 신명준, 〈산방전별도(山房餞別圖)〉
19세기, 종이에 수묵, 22.5×26.8cm

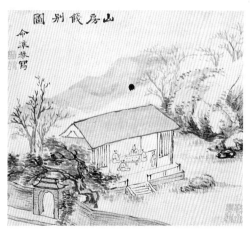

이 그림에는 '산방전별도(山房餞別圖)'라 쓰고 '명준공사(命準恭寫)'라 하였다. 명준은 묵죽화로 유명한 자하(紫霞) 신위(申緯)의 큰아들인 신명준(申命準;1803~1842)이다. 그는 자를 정평(正平)이라 하였으며, 음성(陰城)현감을 지냈다. 아버지 신위의 화풍을 가장 많이 이어 받았다 하여 당시 사람들은 그를 작은 신위라는 뜻으로 '소하(小霞)'라 하기도 하였다.

〈산방전별도〉라는 제목으로 보아 산방에서의

이별모임의 모습을 그린 것임을 알 수 있다. 그런데, '공사(恭寫)'하였다고 하였으므로 명준 자신의 전별모임이라기보다는 아버지 신위나 다른 웃어른의 송별회를 기념하여 그려드린 것이 아닌가 생각된다. 선비들이 지방으로 벼슬을 나아가거나 먼 길을 떠날 때는 서로 모여 시를 주고받으며 석별의 정을 나누었고, 이를 시첩으로 남기기도 하였다.(〈도 30-1〉〈도 30-2〉의 《자하 신위 용강현령 부임 송별시첩》 참조) 그러한 송별회의 모습을 그림으로 표현한 것이다.

뒷산을 배경으로 나지막한 언덕이 감싸안은 아늑한 곳에 자리한 산방에서 선비들이 둘러앉아 있는 모습을 측면에서 부감법으로 그렸다. 중국식 담장이 쳐진 높다란 대문 안에는 고목이 휘어져 있고, 몇 개의 계단을 올라서면 난간이 둘러진 단순한 모양의 산방이 있다. 교자상을 가운데 두고 네 명의 선비가 앉아 있는 모습으로 보아 송별연이 벌어진 모양이다. 그 옆에는 공손히 서서 부름을 기다리는 사람이 있다. 보통 시동(侍童)일 경우에는 떠거머리 총각으로 표현되는데, 도포차림인 것으로 보아 신위의 큰아들이자 이 그림을 그린 명준일 가능성도 있다. 배경의 원산은 담묵으로 형태만 간략히 표현하였고, 집 옆의 언덕은 갈필을 쓰고 태점(苔點)을 찍었으며, 잎이 없는 나무 몇 그루를 배치하였다. 이 그림의 정확한 연대를 알 수는 없으나 전체적으로 소략하면서도 기품이 있고, 신명준이 40세에 일찍 세상을 떠나므로 그의 화풍이 무르익은 30대 후반기의 작품으로 보인다.

오른쪽 하단에는 '소재묵연(蘇齋墨緣)'이라고 쓴 주문방인이 있다. '소재'는 청나라의 유명한 학자 담계(覃谿) 옹방강(翁方綱;1735~1818)의 서실 이름으로 신위가 옹방강과의 교류 이후

즐겨 사용하던 도장이다. 이 '소재묵연' 도장이 명준의 그림에도 찍혀 있어서 이를 아들 명준도 함께 사용하였다는 것을 알 수 있다. 부자간에 예술세계를 공유했음을 알려주는 대목이다. 왼편 상단에는 음각의 '신명준인(印)'과 '정평(正平)'이라는 자를 새긴 양각도장이 있다. (이선옥)

12. 김홍도·유한지·홍의영,《병암진장(屏巖珍藏)》첩

1800, 서화합벽첩, 각면 20.0×30.0cm, 총 20.0×420cm

12-1.《병암진장》첩 중 홍의영의 《행서제시(行書題詩)》
12-2.《병암진장》첩 중 유한지의 《전서제시(篆書題詩)》
12-3.《병암진장》첩 중 김홍도의 《관폭도(觀瀑圖)》
12-4.《병암진장》첩 중 김홍도의 《선유도(船遊圖)》

이인숙 논문《병암진장》첩 해제〉 참조.

13. 윤제홍,《학산구구옹(鶴山九九翁)》첩

1844, 종이에 수묵, 각면 58.5×31.0cm

13-1. 제1면 〈천사관도(天使館圖)〉
13-2. 제2면 〈옥순봉도(玉笋峯圖)〉
13-3. 제3면 〈한라산도(漢拏山圖)〉
13-4. 제4면 〈흡곡 천도도(歙谷穿島圖)〉

윤제홍(尹濟弘;1764~1840 이후)의 자는 경도(景道), 호는 학산(鶴山)이다. 본관은 파평 윤씨(坡平尹氏) 판서공파(判書公派)로 경기도 양주(楊州)에서 대대로 청백(淸白)과 문장으로 유명한 명문가의 차남으로 태어났다. 1794년(31세) 친림춘당대정시(親臨春塘臺庭試) 병과에 입격하여 관직생활을 시작하였으며 1806년(44세) 김달순(金達淳)의 치죄(治罪)를 지연시켰다는 이유로 창원으로 유배갔다. 1809년(47세) 창원에서의 유배생활을 마치고 서울로 돌아와 고향을 오가며 시서화로 소일하였던 것으로 추정된다. 이때 경제적으로 빈궁한 처지에 있어 병과 가난으로 고

생하였던 것으로 보인다. 1823년(61세) 그는 충청도 청풍(淸風)부사로 부임하게 되면서 시서화를 즐기며 한가로운 풍류생활을 갖는데 이 시기 신위, 유한지(兪漢芝;1760~?) 등과 어울려 교분을 맺는다. 1825년(63세)에는 제주도 경차관(敬差官)으로 임명되어 제주도에 머물렀고 그 해 12월에는 강원도 낭천(狼川)현감에 임명된다. 이후 1827년(65세)에는 사간원의 대사간에 임명되고, 1833년(71세)에는 풍천(豊川)부사 재직시의 일로 암행어사의 탄핵을 받기도 하나 1840년(78세) 사간원 대사간에 재임명되었다.

윤제홍은 인물, 사군자, 괴석 등 다양한 소재의 그림을 남기고 있는데 특히 그의 산수화는 이미 토착화된 조선 남종화의 특성과 정신을 개성적으로 재해석하여 독특한 화격을 이룩하였다. 유존작으로 볼 때 그는 30대부터 그림을 그리기 시작하여, 청풍부사, 제주도 경차관, 낭천현감 등을 지내던 60대에 왕성한 작품활동을 벌이며 70대 이후의 만년에 이르기까지 꾸준히 작품을 제작하였음을 알 수 있다.

또한 생존시에는 시문에 능한 문인으로서 더 유명했던 윤제홍은 자신이 좋아하는 시구를 주제로 시의도(詩意圖)를 그리거나 그만의 독특한 필치로 화면 내에 화제를 적는 등 시서화의 일치에 탁월한 화가였다. 본 전시에 출품된 이 화첩에도 총 4면의 그림마다 '동남탁 등악양루(東南坼登岳陽樓)' '제백대산옥옥벽(題柏大山屋屋辟)' '지탁기망(地坼旣望)' '증류정절자이(贈柳貞節子夷)' 란 행서체의 시가 왼쪽에 그림과 동일한 크기로 표구되어 있다.

또한 경물과 글씨, 별면의 시는 지두법(指頭法)으로 그리고 쓴 듯, 뭉툭하면서도 짧은 선 안에서도 요철이 많아서 화면 중 간혹 경물 이름을

쓴 모필의 부드러운 글씨체와 확연한 차이를 보인다. 진하게 그린 지두의 선들은 화면에 활력을 주며 왼쪽의 지두서와 조응하면서 서화가 상호 상승작용을 일으킨다.

화첩 제1면에는 "갑진소춘하완 학산구구옹화병제(甲辰小春下浣 鶴山九九翁畫并題)"라 묵서되어 1844년 음력 10월 하순 81세 때 이 화첩을 제작하였음을 알 수 있다. 또 제3면에는 "학산구구옹사증오생득선 응신작일후체면지자(鶴山九九翁寫贈吳生得善 應新作日后替面之資)"라 써 있어서 윤제홍이 오득선(吳得善)을 위하여 새로 이 작품을 제작하여 주었다는 것을 알 수 있다. 따라서 이 화첩은 현재까지 알려진 윤제홍의 작품 중 가장 만년에 그려진 것이다.

제1면 〈천사관도(天使館圖)〉

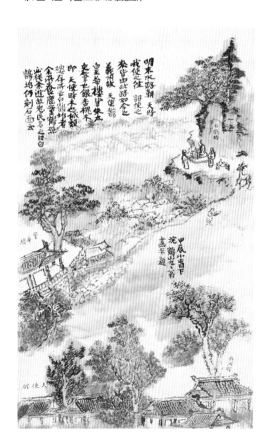

제1면을 보면 황화루(皇華樓), 천사관(天使館), 서하관(西河館), 백학대(白鶴坮)라는 명칭이 보이는데, 해주목(海州牧) 풍천도호부(豊川都護府)에 위치한 중국사신이 머무르던 천사관과 물길로 중국에 사행갈 때 뗏목이 경유하던 황화문 부근의 황화루를 그렸다고 생각된다. 근경에 '천사관 서하관'이 횡으로 놓여 있고, 사선 방향으로 '황화루'가 위치해 있어서 언덕으로 올라가는 듯한 상승감과 공간감이 확보되었다. 오른쪽 윗부분에는 사슴과 학을 곁에 둔 윤제홍 자신의 모습을 그려서 묵서의 내용과 부합한다. 인물과 가옥을 그린 떨리는 듯한 지두법, 먹색의 자유로운 사용이 지두법으로 쓴 묵서와 어울려 윤제홍 회화의 개성을 잘 보여준다. 윗부분에 쓴 묵서는 다음과 같다.

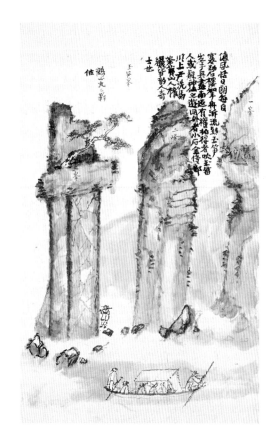

　명말 바닷길로 중국에 사행갈 때 우리나라 사신과 중국 사신이 모두 이 길로 오갔으니, 지금의 의주와 같다. 때문에 천사관, 황화루는 모두 주태사(朱之蕃)의 필치이며 은행, 괴목은 곧 중국 사신이 심은 것이다. 성은 퇴락하고 문루만 남아 있어 백학대라 하는데, 내가 기르는 아들 같은 사슴과 손자 같은 학이 반드시 나를 따라 노닐기 때문에 마을 노인들이 일컬어 백학대라 한 것이다. 이에 돌에 새기노라.
　明末水路朝天時 我使之往 詔使之來 皆由此路 如今之義州 故天使館皇華樓 皆朱太史筆也 銀杏槐木卽天使時木也 城頹樓存 所云白鶴坮者 余所養鹿童鶴孫 必從余遊 故老民名之曰白鶴坮 仍刻石面云

제2면 〈옥순봉도(玉笋峯圖)〉

제2면은 단양팔경 중 옥순봉(玉笋峯)을 선유(船遊)하는 장면을 그린 것으로 윗부분의 묵서에 함께 동행한 권백득(權柏得), 김시랑(金侍郎), 윤세마(尹洗馬), 권이(權彛)의 이름이 나온다. 윤제홍은 1823년 충청도의 청풍부사로 부임하는데 이 시기 한벽루(寒碧樓), 옥순봉을 비롯한 풍광이 수려한 인근 지역을 노닐었음을 알 수 있으며 1833년작 〈옥순봉도〉(호암미술관 소장)를 남기는 등 옥순봉을 즐겨 찾았던 것으로 생각된다. 왼쪽부터 일, 이, 삼봉을 차례로 그렸는데 선유하는 인물의 관점에서 옥순봉의 높이감을 강조하려는 듯, 호암미술관 소장 〈옥순봉도〉와 달리 뒷배경을 생략하였다.

　바람이 잠잠해지고 햇살이 밝은 날이면 한벽루에서 배를 저어 거슬러올라가 옥순봉에 이르고 흥이 다해서야 돌아왔다. 권백득이라는 자는 옥피리를 잘 부는 자로 신선처럼 노난다. 함께 배를 탄 사람

은 소석 김시랑, 천상 윤세마, 다불산인 권이로서 모두 운치 있는 기이한 선비들이다.

値風恬日朗 每自寒碧樓 拏舟泝流到玉笋峯 興
盡而返 有權柏得者 吹玉笛 人或疑神仙之遊
同舟者小石金侍郎 川上尹洗馬 茶耟山人權纚
皆韻人奇士也

제3면 〈한라산도〈漢挐山圖〉〉

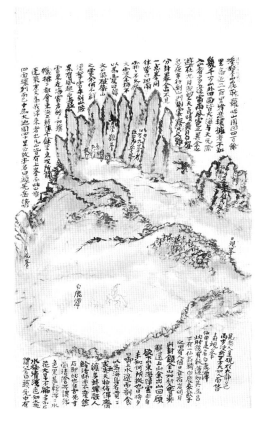

제3면은 제주도 한라산을 그린 것으로 윤제홍은 1825년에 제주도 경차관으로 임명되어 제주도에 머물렀고 그 해 12월에는 강원도 낭천현감(종6품)에 임명된다. 이 작품이 81세 때 그려진 것을 감안하면 이때 제주도를 등산하고 그렸다기보다는 제주도 재임 시절을 회상하며 제작한 것으로 해석된다. 화면 상하에 빽빽하게 제주도 한라산에 대한 감상, 등산시의 일화, 물산에 대한 지식, 지명에 대한 소개 등을 쓰고 있다.

중앙에 백록담, 윗부분에 봉우리들이 병풍처럼 서 있도록 포치하였는데 봉우리는 우뚝 강조하여 그리고 백록담 안에는 말 탄 인물을 흐릿하게 그려넣었다. 이 장면에서 윤제홍이 주목한 것은 봉우리의 높이감과 백록담의 움푹함이 아니었나 생각된다. 한라산의 높이와 깊이를 병치시키면서 산의 장관을 그려내려 하였다. 한라산의 세부를 정확하게 그려 시각적 사실의 객관성을 추구하기보다는 한라산에 대한 체험이 바탕에 깔린 가운데 자신이 경험한 것, 아는 것에 대한 인상을 총체적으로 표현하였다고 할 수 있다. 조형으로 드러내지 못한 것을 글로 밝히려는 듯 화면을 자신의 등산기록으로 가득 채우고 있다.

한라산은 탐라국에 있는데 산 둘레는 400여 리이고, 높이는 거의 200리나 된다. 분화구 둘레의 봉우리가 몇천만인지 모르겠다. 산 밖 사면은 모두 바다로 하늘에 닿아 있다. 산에 들어간 자는 대개 천둥, 비, 바람, 우박의 신기함을 만나게 된다. 내가 산에 간 것은 9월 16일인데, 하늘은 맑아 상쾌하며 달은 눈처럼 희었다. 홀연 한밤에 산 입구에 다다르니 구름과 안개가 사방을 막아 지척을 분간하기 어려웠으며 산 전체를 감싸서 한 봉우리도 보이지 않았다. 일행이 말하길, "가는 비가 촉촉하니, 머잖아 큰 천둥이 칠 것입니다" 하였다. 나만은 염려할 것 없다고 여겨 말하길, "한문공 한유(韓愈)는 위산의 구름을 돌파하였는데, 내가 어찌 한라의 구름을 헤치지 못하겠느냐." 오시(오전 11시부터 오후 1시까지)에 산허리에 이르러 과연 바람이 서해에서 일어나 구름을 몰고 동쪽으로 가니 바다구름 소리가 힘차서 마치 깃발이 펄럭이는 듯 하다. 모두 동쪽 바다 위로 모여서 천여 리에 진을

친 듯하니, 소동파가 일컫는 "봉래, 방장산이 나를 위하여 떠오르는구나"와 같다. 무릇 산이란 산은 꼭대기가 있게 마련인데 이 산만은 사면이 빙 둘러서 있을 뿐이고 그 한가운데에 큰 호수가 있어 둘레가 40리나 된다고 한다. 그래서 본래는 '두무악(머리 없는 산)'이라 이름하였고 언전(諺傳)에는 솥이라 하였다.

漢拏山在耽羅國 山周回四百餘里 高近二百里 峰巒環擁者 不知幾千万 山外四面皆大海 與天無際 入山者多逢雷雨風雹之異 余之遊在九月旣望 天氣晴爽 月白如雪 忽夜半行到山門 則雲霧四塞 只尺難分

封裏全山 不見一點峯 同伴皆曰細雨霏霏 不久將大霆 余獨不以爲憂 曰韓文公能破衛山之雲 余何不解漢拏雲 午到山腰 果有風起西海 驅雲東走 海雲聲劃劃 如旗幟拂拂 都會東海上 結陣千餘里 東坡所謂 蓬萊方丈爲我浮來者也 凡山皆有上峯 而此山惟四面環列而已 中爲大池 周四十里云 故本名曰頭无岳 諺謂釜曰

한가운데에 있는 물은 매우 맑아 색이 봉숭아꽃과 같고 큰 가뭄에도 마르지 않는다. 크고 작은 돌의 색은 검은데 아주 가벼워 물 위에 둥둥 뜬다. 청음 김상헌이 말한 뜨는 돌(浮石)이 곧 이것이다. 예부터 한마디도 안 되는 올챙이조차 생산되지 않지만 물가에 소라, 조개껍질이 많으니 사람들은 말하기를 선천물이라 한다. 점필재 김종직(金宗直; 1431~1492)은 이 섬의 이름난 공물로 여겼다. 공물의 입이 닫힌 채 물가로 올라오면 가른 후 먹었는데 어디에서 나오는지 아직 모른다. 날이 저물 무렵 산을 내려오려 하는데 동해에 있던 구름 역시 저절로 흩어져 산 위로 올라간다. 내가 산 입구를 나와 돌아보니 곧 처음 산을 들어설 때와 같이 산

전체를 막아서 사람들이 모두 기이하게 여겼다. 옛날에 어떤 사람이 해가 지자 바위 사이 달 아래에서 잠을 자는데 어떤 신선이 흰 사슴을 타고 와서 이곳에서 물을 마시는데 등 위에 가을 연꽃이 있어 여동빈임을 알았기에 이로 말미암아 백록담이라 이름하였다고 한다.

남극의 노인성이 대정읍에 나타났는데 병방은 정방에 지고 크기는 얼굴만 하므로 수관봉이라 하였다.

頭無中有水極淸淺 色如桃花 大旱不縮 多小石色黑甚輕浮浮水面 淸陰所謂浮石卽此也

自古無寸鮐活師 亦不産 然濱多蚌螺殼 人或云先天物 佔畢齋 以爲海島名貢 貢口唵上 水邊而剖食 未知何所據也 日將夕欲下山 東海陣雲亦自解還上山 余出山回顧則封鎖全山如初 人皆異之

舊有人值日沒宿岩間 月下有一仙翁 騎白鹿來飮于此 肪後有秋蓮 知其爲呂仙 由是名白鹿潭 見老人星現於大靜邑丙方 沒於丁方 大如人面 故曰 壽觀峯

제4면 〈흡곡 천도도(歙谷穿島圖)〉

제4면은 강원도 흡곡현(歙谷縣) 천도(穿島) 위에서 바다를 바라보며 모임을 갖고 있는 윤제홍을 비롯한 일군의 모습을 그렸다. 넘실거리는 파도 위로 진한 먹색으로 번지듯 섬을 그리고 멀리 중양(中洋) 사이에 하얀 띠를 남겨두어 환상적인 공간을 연출하고 있다.

천도는 첫번째 섬에서 뻗은 좁은 길로 두번째 섬으로 들어가는데, 저절로 뚫린 것이 무지개문과 같다. 바람과 조수가 들락거릴 때마다 산더미 같은 흰 파도가 일며 천둥처럼 휘몰아치니 그야말로 천

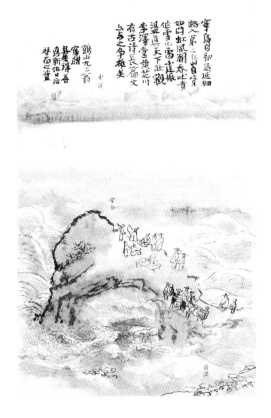

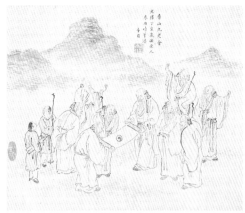

14. 이한철, 〈향산구로회도(香山九老會圖)〉

1887, 종이에 수묵담채, 22.0×26.0cm

하의 장관이다. 택당 이식(李植;1584~1647), 지천 황정욱(黃廷彧;1532~1607)의 옛 시, 장편문과 더불어 겨룰 만하다.

穿島自初島延細路入第二島 自穿如門虹 風潮呑吐 噴作雪山 雷霆振盪 眞天下壯觀 李澤堂黃芝川 有古詩長篇文亦與之爭雄矣

앞서 말한 대로 이 화첩은 현재까지 알려진 윤제홍의 가장 만년작으로 시서화의 역량이 결집되어 졸(拙)한 듯 고졸(古雅)한 그의 예술정신이 온전히 담겨 있는 수작이다. 또한 윤제홍 자신이 명승을 찾아다니며 친구들과 어울려 모임을 갖는 내용을 그리고 있어 조선시대 기행도(紀行圖) 연구에도 중요한 자료가 된다. (이수미)

이한철(李漢喆;1808~1880 이후)은 본관은 안산(安山)이며 자는 자상(子常), 호는 희원(希園)이다. 부친 이의양(李義養;1768~?)의 가업을 이은 화원화가로 벼슬은 군수를 지냈으며 몰년이 정확치는 않으나 90세 가까이 살았다고 전한다. 그의 화풍은 김홍도를 이어받았다고 하는데, 산수와 화조뿐 아니라 인물, 초상, 영모 등 다양한 소재에 능했다.

이 〈향산구로회도〉는 당나라 백거이(白居易)의 구로회(九老會)를 그린 것이다. 백거이는 중국의 하남성(河南省) 낙양현(洛陽縣) 용문산(龍門山) 동쪽에 있는 향산(香山)에 석루(石樓)를 짓고, 스스로를 향산거사라 하였다. 이곳에서 현재 벼슬을 하지는 않으나 학식이 높고 연치(年齒)가 높았던 아홉 명의 선비가 모였는데 이를 구로회라 하였고, 이 모임을 기념하여 그린 그림을 구로도라 하였다. 아홉 명의 선비는 백거이를 비롯하여 호고(胡杲), 길교(吉皎), 정거(鄭據), 유정(劉貞), 노정(盧貞), 장혼(張渾)과 이원상(李元爽), 선승(禪僧)인 여만(如滿) 등이다. 이들은 모두 연수(年壽)가 높은 사람들로, 적겸모(狄兼謨), 노정

등은 70세가 못되어, 함께 어울리긴 하였어도 회원이 되지는 못하였다고 한다. 백거이의 〈향산구로시서(香山九老詩序)〉에 의하면 회창(會昌) 5년 (845) 3월 24일에 호, 길, 정, 유, 노, 장의 6현과 백거이가 함께 모여 각각 시를 짓고, 그 해 여름에 이원상과 여만이 고향에 돌아와 이 모임에 참석하였으므로, 함께 그 연치와 형모(形貌)를 그림의 오른편에 썼다고 한다. 이는 《문연각사고전서(文淵閣四庫全書)》(總集 권1332)의 〈향산구로시서〉에 있는 내용을 근거로 한 것으로, 이원상과 여만 대신에 적겸모와 노정이 회원이었다고 하는 제교철차(諸橋撤次), 《대한화사전(大漢和辭典)》의 내용과는 다소 차이가 있다. 또한 길교, 유정, 노정 등의 이름도 길민(吉旼), 유진(劉眞), 노진(盧眞) 등으로 표기되어 있어서 차이가 있다.

　작은 화폭에 그려진 이 〈향산구로회도〉는 아홉 명의 노인들이 모여 담소를 나누고 있는 모습을 그린 것이다. 중앙의 두 노인은 태극이 그려져 있는 두루마리를 펼쳐 보이고 있다. 의습선은 투박하지만 자연스러운 필치로 노인들의 다양한 자세를 잘 묘사하였으며, 간략하게 그린 얼굴은 각자가 뚜렷한 개성은 없으나 연륜이 배어 있다. 흰 옷을 입은 노인들과는 달리 두 명의 시동의 옷에는 엷은 채색을 하여 아홉 노인과 구별하였다. 구로회의 인물들에 초점을 맞춘 듯 배경의 산은 갈필의 담묵으로 쓸어내듯이 점을 찍어 연운(煙雲)에 감싸인 산을 소략하게 표현하였다.

　상단에 쓰인 '광서(光緒) 정해(丁亥)'라는 간기에 의해 1887년에 그린 것임을 알 수 있다. 또한 '방송인이백시필법(倣宋人李伯時筆法)'이라 하였으므로 북송대 백묘법(白描法) 인물화로 유명한 이공린(李公麟;1049～1106)의 필법을 염두에 두고 그렸다는 것도 알 수 있다. '희원(希園)'

이라는 이한철의 자가 쓰여 있고, 그 아래에는 '이한철인(李漢喆印)'이라는 백문방인이 찍혀 있다. (이선옥)

15. 이용우, 〈죽림칠현도(竹林七賢圖)〉
1943, 종이에 담채, 32.5×47.0cm

이용우(李用雨;1902～1953)의 자는 창윤(蒼潤), 호는 춘전(春田), 묵로(墨鷺)이다. 서울 출생으로 1911년 서화미술회(書畫美術會)에 입학하여 조석진(趙錫晋;1853～1920), 안중식(安中植;1861～1919)으로부터 전통화법을 배웠다. 1920년에 오일영(吳一英;1890～1960)과 창덕궁 대조전의 벽화 〈봉황도(鳳凰圖)〉를 공동 제작하기도 하였고 1923년에는 이상범(李象範), 노수현(盧壽鉉), 변관식(卞寬植)과 '동연사(同研社)'라는 연구모임을 만들어 신구(新舊) 미술에 대한 새로운 탐색과 자유로운 회화정신을 모색하였지만 이듬해 창립 동인전을 끝으로 이 단체는 해체되고 말았다.

　이처럼 그는 전통적인 화제(畫題)와 화법을 섭렵한 화가였지만 국립중앙박물관 소장 〈계산소림(溪山疎林)〉을 보면 전체적으로 공간과 빛을 강조하여 몽롱한 분위기를 조성하고 있어서 당시 일본화단과의 관련성을 생각해볼 수 있다. 이처럼 그는 서양의 사실주의 기법과 일본화의 새로운 양상에서 자극받아 참신한 화제와 일상적인

실경(實景)을 새롭게 그려낸 화가라고 평가할 수 있다.

이 작품의 오른쪽 아랫부분에 '계미정월(癸未正月)'이란 묵서가 있어 1943년(42세)에 그린 것임을 알 수 있는데, 이용우는 40년대와 50년대의 타계 직전까지 복고풍의 산수화와 풍속화풍의 그림을 많이 그렸다. 오른쪽 아랫부분에 '묵로(墨鷺)'라는 묵서가 있으며 '용우(用雨)'라는 백문방인과 '묵로(墨鷺)'라는 주문방인이 각각 날인되었다. 대나무숲을 배경으로 모임을 갖는 7명의 인물을 그리고 있어 뒤에 나오는 김은호의 〈죽림칠현도〉(도 16)와 같이 죽림칠현 주제를 그리고 있음을 알 수 있다. 그러나 이용우의 죽림칠현에 대한 해석은 김은호와 매우 다르다.

화면 중앙에 조선 선비의 의복과 자태를 갖춘 인물들이 자연스럽게 모여 앉아 있는데 행동들이 매우 활기차다. 손을 들어 친구의 방문을 반기거나, 고개를 돌려 쳐다보고, 잔을 건네는 손짓 등이 흥겹고 동적인 분위기를 잘 반영하고 있다. 이에 조응하듯 주위를 둘러싼 대숲은 잎사귀의 나부낌을 현란하게 묘사하여 인물들의 분위기를 고조시킨다. 담묵으로 인물의 대체적인 모습을 잡고 좀더 진한 먹선으로 옷차림 등을 그렸는데 인물의 동작을 거침없이 스케치하여 인상적으로 파악하였다. 김은호의 〈죽림칠현도〉가 이상적인 고사(高士)의 모습을 고전적으로 그리려 했다면 이용우는 친교의 즐거움을 나누는 조선의 선비들을

즉각적이고 인상적인 필치로 다뤘다고 할 수 있다. 또한 왼쪽에는 관복 차림의 친구가 다리를 건너는 모습이 그려져 있어서 세속세계를 멀리한 죽림칠현의 원래 모습과 달리 관직과 재야의 세계를 병치한 이용우의 해석이 보인다. (이수미)

16. 김은호, 〈죽림칠현도〉
20세기, 비단에 채색, 32.2×152.0cm

김은호(金殷鎬;1892~1979)의 본관은 상산(商山), 초명은 양은(良殷), 호는 이당(以堂)이다. 인천 출신의 김은호는 조선시대의 마지막 어용화사로 세필 채색화 분야에서 당대 독보적 화가로 활약하였다. 21세인 1912년 서울의 서화미술회에 입학하여 조석진, 안중식에게서 전통 회화교육을 받았으며, 재학 당시에 순종의 반신상 어용을 그리고 시천교(侍天教)측의 의뢰로 동학교조 최제우와 최시형 등의 전신좌상을 제작하여 20세부터 초상, 화조에 뛰어난 기량을 드러냈다. 1921년 이후에는 서화협회전람회에 작품을 출품하고 조선미술전람회에서 입상과 특선을 거듭 수상하였다. 1925년부터 3년간의 일본 유학을 통해 당시 사실주의를 바탕으로 한 신고전주의 화풍이 중심을 이루고 있던 일본화단과 접촉하였다. 그는 후진 양성에도 힘을 기울여 1936년 서양화가 박광진(朴廣鎭), 조각가 김복진(金復鎭)과 조선미술원(朝鮮美術院)을 설립하였고 자신의 낙청헌(絡靑軒) 화실에서 김기창, 이유태 등의 제자

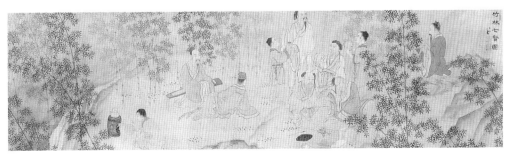

를 배출하여 채색화 분야에서 그의 화법이 전승되고 있다.

화면 오른쪽 윗부분에 '죽림칠현도(竹林七賢圖)' '이당(以堂)'이란 묵서가 있으며 '존심천고(存(?)心千古)'라는 두인, '낙청헌(絡靑軒)'이란 백문방인 1과(顆), '김은호(金殷鎬)' 주문방인 1과가 날인되었다. 이 작품의 주제인 죽림칠현은 중국 삼국시대 말부터 서진(西晉) 초기(3세기 중엽)에 활동한 7명의 은자를 가리킨다. 그들은 낙양 북쪽 대나무숲에 모여 시를 짓거나 거문고를 타면서 단약(丹藥)을 만들거나 술을 마시며 유유자적한 생활을 하였다. 구성원은 사상가인 혜강(嵇康:223~262), 시인 완적(阮籍:210~263), 《장자주(莊子注)》를 집필한 상수(向秀:230?~280), 시인 유영(劉伶:225?~280?), 음악가인 완함(阮咸), 도가(道家)인 산도(山濤), 왕융(王戎)이다. 이들은 당시의 어지러운 현실세계에서 벗어나 자아의 해방과 개성적인 표현의 자유를 옹호하는 '청담(淸談)'이라는 독특한 담론을 전개하였는데, 이들의 친교와 사상은 후대 문인들에게 큰 영향을 주어 중국뿐만 아니라 조선의 선비들에게 문인 친교의 이상으로 숭상되었다. 따라서 조선시대 문인들은 계회를 비롯한 각종 모임을 가질 때마다 모임의 전거(典據)로서 '죽림칠현'을 거론하는 현상이 일어나게 된다.

이 작품은 비단에 그린 세필 채색화로서 인물의 이목구비, 옷차림, 기물이 모두 중국식이어서 죽림칠현의 고전적인 도상을 묵수하려는 경향이 짙다. 양쪽에 댓잎이 꽃처럼 균일하게 펼쳐진 대숲이 있고 중앙에 인물의 모임을 두었는데 각각의 특징을 갖춘 인물을 등가(等價)로 배치하였다. 등장인물의 시선이나 자세 및 상호관계를 볼 때 죽림칠현의 친교보다는 각각의 개별적이고 독립적인 인간상의 표현에 주목하였다고 생각한다. 코, 이마, 뺨 부분을 하얗게 그리는 중국 당대(唐代) 인물화법을 쓰며, 세선(細線)으로 옷주름을 그리고 옆에 하얀 선을 더하여 그리는 등 복고적인 화법을 사용하여 역사에 존재한 현실적 인물보다는 고사인물화한 '죽림칠현'의 의미가 강하게 부각된 작품이라고 할 수 있다.

김은호는 1920년대 후반부터 만년까지 이러한 고사인물이나 신선 주제를 전통적인 방식으로 계속 제작하는데 아마도 생활 방편이나 친분관계에 의한 부탁 때문에 이런 소재를 많이 그렸다고 추측된다. (이수미)

17. 박승무, 〈천첩운산도(千疊雲山圖)〉

1934, 종이에 수묵, 27.0×42.0cm

박승무(朴勝武;1893~1980)의 본관은 반남(潘南), 호는 소하(小霞), 심향(深香)이다. 1913년에 서화미술강습소에 입학, 조석진과 안중식 문하에서 화업을 닦았다. 1916년 졸업 후 중국으로 건너가 상해에서 화법을 연구하였으며 귀국 후 조선미술전람회에 향토적인 풍경을 출품하며 전통화단에서의 위치를 굳혔다.

작품 윗부분에 "구름 산이 겹겹하니 시름도 겹겹하고, 달빛이 하늘에 가득하니 내 한도 하늘에 가득하네(千疊雲山千疊愁 一天明月一天恨)"라는 제시가 있고 "時在甲戌 榴花節 於完山旅窓

下寫爲竹史兄 雅囑 心香樵夫)"라는 묵서가 있으며, '명월인회(明月人裏)'란 두인과 '승무(勝武)'라는 백문방인, '심향(心香)'이란 주문방인이 날인되었다. 위의 묵서를 통하여 1934년 음력 5월에 완산(지금의 전주)의 여관에서 죽사형(고암 이응노)을 위하여 그렸음을 알 수 있다.

둥근 달이 떠 있는 밤, 강변의 고적한 정경을 그렸는데 기러기떼, 초가지붕, 먼 산의 실루엣이 어우러져 운치 있는 분위기를 낸다. 소품이나 먹의 농담과 윤택(潤澤)만으로 담담하게 친우를 그리는 심경이 잘 드러난 작품이다. (이수미)

18. 정종여, 〈고암 이응노 딸 돌잔치 그림〉
1949, 종이에 채색, 20.6×32.5cm

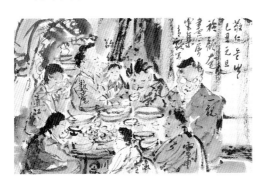

이 그림은 고암(顧菴) 이응노(李應魯)의 딸(李敬仁)의 첫돌날인 1949년 1월 1일 고암의 집에서 벌어진 돌잔치 기념도이다. 7폭 화첩 앞뒷면에 모두 14명의 화가가 이 잔치를 기념하여 그림을 그렸고 표장에는 이응노가 '경인 아기 돌잡이 기념첩'이라고 써놓았다.

14폭의 그림 중 정종여(鄭鍾汝)의 이 그림은 마치 기념촬영을 하는 기분으로 잔치상에 둘러앉은 사람들을 즉흥의 필치로 그렸는데 대단히 현장감 있고 잔치의 흥이 넘쳐흐르고 있다. 그리고 앉아 있는 사람마다 이름을 적어놓아 이날 잔치상의 분위기를 더욱 생생히 전해주고 있다. 이때

만 하여도 우리의 삶, 우리의 화가들에게는 이런 멋과 함께 삶과 예술이 분리되지 않는 온정이 있었다.

당시 잔치에는 딸 경인을 안고 있는 고암을 중심으로 이건영·이석호·김기창·배정례·정종여 등이 참여했던 것 같다. 그리고 훗날 다른 화가들의 축화(祝畫)를 받아 모두 14폭 화첩으로 꾸민 것으로 생각된다. 이 화첩에 들어 있는 14폭의 그림은 다음과 같다.

경인 아기 돌잡이 기념첩
앞면
1. 芸田 許珉 〈장미〉
2. 素筌 孫在馨 〈菖蒲壽石圖〉
3. 雪田 ○○○ 〈弄兒圖〉
4. 一觀 李碩鎬 〈수선〉
5. 雲甫 金基昶 〈애기〉
6. 淑堂 李建英 〈소〉

뒷면
1. 乃古 朴生光 〈석류〉
2. 青谿 鄭鍾汝 〈돌잔치도〉
3. 小松 金正炫 〈참새〉
4. 晴江 金永基 〈문방구〉
5. 丹臯 趙重顯 〈송학〉
6. 林子然 〈농악〉
7. 豊谷 成在休 〈경인양초상〉

敬仁 己丑 正月 元旦
1949
(유홍준)

19. 김원용, 〈연하장〉

1974, 목판화, 26.0×16.0cm

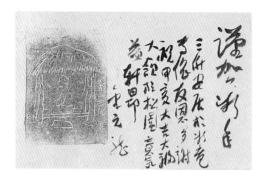

삼불(三佛) 김원용(金元龍;1922~1993) 선생이 송원(松園)이라는 벗에게 보낸 연하장이다. 목판화로 초당에 편안히 앉아 있는 자신의 모습을 그린 것으로 생전 선생의 모습을 보는 듯한 친근감이 감돈다.

근하신년

삼불은 새 집에서 편안히 살고 있습니다. 생각건대 친구의 은혜에 의한 것이니 크게 감사할 따름입니다. 송원선생에게 갑인년(1974)이 크게 길하고, 크게 복되고, 크게 받들어지고 의기가 더욱 헌앙(軒昻)하기를 앙축합니다. 김원용

謹賀新年 三佛安居於新庵 考依友恩多謝
祝甲寅大吉大福大領 於松園 意氣益軒昻 金元龍

생전에 삼불선생께 이 연하장의 내력을 여쭈어보았더니 당신의 자서전적 회고록인 《나와 고고학》에서도 말한 바 있듯, 백제 무령왕릉 발굴 이후 가정의 파산으로 어려움을 겪고 있을 때 친구들이 집을 마련해주어 고마움의 연하장을 그림으로 그려 보낸 것이라고 하셨다. (유홍준)

20. 박성삼 · 노수현 · 장우성 합작, 〈대신선관(大新仙館) 아회도〉

1952, 종이에 수묵, 99.5×57.3cm

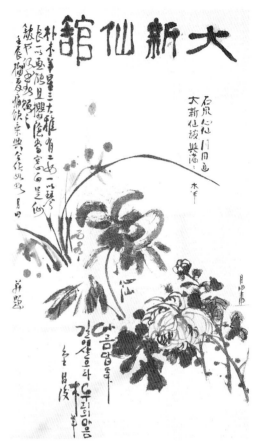

이 작품은 목공예가로 당세에 이름을 떨쳤던 목양(木羊) 박성삼(朴星三)의 집, 대신선관(大新仙館)에서 있었던 아회 기념폭이다.

이날 모임에 있었던 사람은 심산 노수현, 월전 장우성, 그리고 석천(石泉)이라는 호를 가진 분과 김창준(金昌俊) 그리고 박성삼 5명이었던 것 같다. 이때 한 화폭에 월전은 장미, 심산은 국화, 석천은 난초를 그리고 목양은 "아름답다 길이 살으라 우리의 마음"이라는 글씨를 썼다. 때는 1952년 6월 어느날이었다. 그림, 글씨 모두 방필(放筆) · 취필(醉筆)이 느껴지는 취흥이 화폭에 가득한데 장우성은 다음과 같은 화제를 달았다.

목양 박성삼 님은 딸이 둘 있는데 하나는 가야금을 잘 타고, 하나는 그림을 잘 그렸다. 이때 벚꽃 그림자가 창에 닿으니 이 집은 진실로 신선의 집이구나. 우연히 이 글을 써서 바친다.

임진년 석류가 익는 여름 술을 실컷 마시고 흥에 올라타 다음과 같이 합작하다.

朴木羊星三大雅 有二女 一以琴長 一以畵能
且櫻陰當窓 正是仙館也 偶書此贈之
壬辰 榴夏 痛飮乘興 合作如此 月田 幷題

박성삼의 딸 중 그림을 잘 그렸다는 분은 바로 화가 박근자(朴槿子, 영화감독 유현목의 부인)이다. (유홍준)

21. 윤덕희,〈상견상애도(相見相愛圖)〉
18세기 중엽, 종이에 수묵담채, 88.0×46.0cm

이른 봄, 아직은 새순이 돋지 않은 고목 아래서 암수 말(馬) 한 쌍이 춘정(春情)에 차 있다. 수말은 땅바닥에 누워 상대를 적극적으로 유혹하고, 암말은 선뜻 행동으로 옮기지 아니할 듯 수말의 몸동작을 흘기는 표정이다. 수말의 성기를 사람의 그것과 유사하게 의인화한 점도 눈길을 끈다. 인간의 만남과 사랑을 그렇게 빗댄 것일까. 고목에 쌍쌍이 날아드는 새와 함께 조선시대 선비들의 은근한 애정사를 훔쳐볼 수 있는 재미난 그림이다. 춘파거사(春坡居士)가 그림의 여백에 제시를 써놓았다.

고목 아래 말 두 필, 서로 보며 서로 사랑하니 마음이 스스로 즐겁네.
나는 새는 쌍쌍이 노닐고, 산중은 한가롭기만 하네.
춘파거사제
古木之下馬二匹 相見相愛心自樂

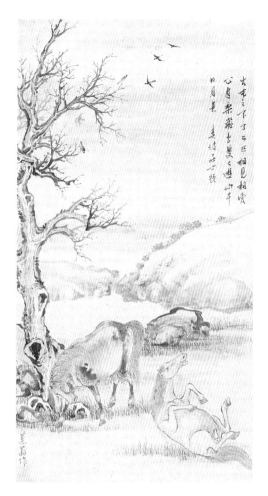

飛鳥雙雙遊 山中日月長
春坡居士題

연옹(蓮翁) 윤덕희(尹德熙;1685~1766)는 공재(恭齋) 윤두서(尹斗緖)의 아들로 아버지를 이어 말그림과 인물화로 화명(畵名)을 얻은 선비화가이다. 그리고 18세기 선비화가로는 다섯 손가락에 꼽힐 만큼 많은 작품을 남겼다. 아버지 윤두서의 명성에 가려 주목받지는 못했지만, 당대에는 실력을 인정받았던 것 같다. 영조 11년(1735) 세조어진 모사 때 유화(儒畵)로서 화원이 제작하는 초상화를 점검하는 감동(監董)에 발탁되기도 하였을 정도였다. 그럼에도 불구하고 윤덕희의 회화가 크게 평가되지 않은 이유는 아버

지 윤두서의 자화상이나 풍속화처럼 미술사적 의미나 강한 이미지를 갖지 못하기 때문일 것이다. 윤두서의 고사 인물이나 말그림을 답습하면서 그 수준을 뛰어넘지 못했고, 더욱이 18세기 화단의 새로운 기운과 비교할 때 고답적인 데 머물렀던 점이 윤덕희 회화의 커다란 한계이다.

여기의 윤덕희 말그림은 윤두서를 배운 작품이다. 두 말의 자세는 윤두서의 《팔준도첩(八駿圖帖)》(국립중앙박물관 소장)에서 따온 듯하다. 봄날 교외에서 뒹구는 말이라는 뜻의 춘교곤마식(春郊滾馬式)《芥子園畵傳》)으로 그린 누운 수말은 추풍마(追風馬)를 연상시키고, 얼룩무늬 반점의 암말은 사자황(獅子黃)을 닮아 있다. 이 말그림은 윤두서의 생동감에 비하여 동세의 탄력이나 선묘가 떨어지지만, 상견상애(相見相愛)로 읽힐 만큼 소재를 재해석한 점은 높이 살 만하다.

그림의 왼편 아래에는 '연옹작(蓮翁作)'이라 쓰고, 양각 주문의 '윤덕희인(尹德熙印)'이라는 도서가 찍혀 있다. 제시를 쓴 춘파거사는 19세기 서예가로 유명했던 황윤명(黃允明;1844~?)으로 추정된다. (이태호)

22. 이황, 〈남언경을 떠나 보내는 시〉

1559, 종이에 먹, 31.5×46cm

이황(李滉;1501~1570)은 조선 전기를 대표하는

유학자로 초명은 서홍(瑞鴻), 자는 경호(景浩)·계호(季浩), 호는 퇴계(退溪)·퇴도(退陶)·청량산인(淸涼山人) 등이며, 본관은 진보(眞寶, 眞城), 시호는 문순(文純)이다.

이 글씨는 앞쪽의 칠언절구와 뒤쪽의 편지글로 되어 있다. 이 중 편지글은 《퇴계집(退溪集)》속집(續集) 권2에 〈송남시보(送南時甫)〉란 제목으로 실려 있는데, 시보(時甫)는 동강(東岡) 남언경(南彦經, 16세기 후반 활동)의 자이다. 따라서 이 글씨는 1559년 3월 배를 타고 중경(中京, 개성)까지 갔을 때 사흘간 동행했던 남언경을 떠나 보내며 써준 것이다. 당시 이황은 공조참판으로 재직중이었다. 칠언절구의 시는 당 이백이 도화담(桃花潭)에서 놀 때 경현(涇縣) 사람 왕륜(汪倫)이 집에서 빚은 좋은 술을 늘 대접하자 이를 고맙게 여겨 지어주었다는 〈증왕륜(贈汪倫)〉(李白乘舟將欲行 忽聞岸上踏歌聲 桃花潭水深千尺 不及汪倫送我情)을 닮아 있어, 각별한 송별의 정을 느끼게 한다. 이에 비해 편지글은 학문적 호기심에 찬 신예에게 자신의 이성적 뜻을 전한 것이다. 글씨 역시 특유의 단정한 짜임과 꼿꼿한 획법을 지니고 있어 대유학자의 정중한 면모가 느껴진다.

남언경은 조선 양명학의 사상적 기틀을 세운 사람으로 개성 출신인 서경덕(徐敬德)의 문인이다. 이황이 편지글 말미에서 우려했듯이 그는 1593년 공조참의 재직시 제자 이요(李瑤)와 함께 이황의 이기이원론(理氣二元論)을 비판하다가 탄핵을 받아 관직에서 물러나기도 했다. 《퇴계집》권14에는 1556년 이후 이황이 그에게 보낸 답서 9통이 실려 있고 권42 〈정재기(靜齋記)〉 말미에는 그가 이황에게 보낸 답서 1통이 실려 있어, 두 사람 사이의 학문적 토론내용을 살필 수 있다.

사흘간 배를 타고 내 길을 따르더니
꽃피는 춘삼월에 중경에 이르렀네.
천길의 도화담수(桃花潭水) 이제야 알겠거니
왕륜의 송별지정(送別之情)에 미치지를 못하네.
대학 공부는 일용에 있어 모름지기 힘써 단서를 구
하고 능히 지선(止善)이 참된 것임을 알아야, 비
로소 성신(誠身)이 큰 관건임을 깨닫게 되네. 차
제에 맡은 바대로 서로 나아가고, 규모가 비록 크
더라도 넓게 보며, 넓게 보고 서로 나아가 우리 늙
은이를 감탄하게 하세. 자네에게 부탁컨대 종신토
록 곤란한 일을 일으키지 말게.
기미년(1559) 3월 진성 이경호

三日乘舟逐我行 烟花三月到中京
始知千尺桃花水 不及汪淪送別情
大學工夫日用間 直須用力可求端 能知止善爲
眞的 始識誠身是大關 次第縱分當互進 規模雖
大在融看 融看互進嗟吾老 請子終身不作難
己未暮春 眞城李景浩

(이완우)

23. 임형수, 〈퇴계선생께 보내는 시〉

1545년경, 종이에 먹, 23.0×37.0cm

임형수(林亨秀;1514~1547)는 중종·명종 때의
문신으로 자는 사수(士遂), 호는 금호(錦湖), 본
관은 평택(平澤)이다. 1535년 문과에 급제, 사가
독서를 거쳐 여러 관직을 지냈고, 1545년 명종

즉위 후 을사사화 때 제주목사로 쫓겨나 파면되
었다. 1547년 양재역(良才驛) 벽서(壁書)사건 때
윤임(尹任)의 일파로 몰려 고향 나주에서 사약을
받았다. 평소 호당(湖堂, 독서당)에서 함께 공부
했던 이황·김인후(金麟厚)·최연(崔演)·엄흔
(嚴昕) 등과 친교를 맺었는데, 특히 퇴계 이황은
그를 애중히 여겨 매번 '기남자(奇男子)'라 불렀
다고 한다. 문집은 《금호유고(錦湖遺稿)》이다.

이 시는 퇴계선생을 만나보고 싶은 심정을 전
한 것인데, 첫 구절에서 "집은 셋방으로 장육(藏
六, 거북이가 머리, 꼬리, 네 발을 귀갑 속에 감추
는 것)을 견뎌야 하고, 몸은 버려져 삼읍(三邑, 濟
州牧·旌義縣·大靜縣 三邑의 제주를 말함)으로
쫓겨났네"라고 한 것에서 이 시의 작성 시기가 짐
작된다. 추신으로 병족(屛簇)에 제시를 하는 것
은 본래 자신이 하던 일이 아니며, 더욱이 영천자
(靈川子) 신잠(申潛;1491~1554)의 그림에는 할
수 없다는 입장을 전했다. 아마 이황이 그에게 신
잠의 그림에 대해 제시를 구했던 모양이다. 글씨
는 조선 전기에 유행한 전형적인 송설체로서 붓
끝의 움직임이 돋보인다.

奉寄退溪先生
屋儗堪藏六 身閑任黜三
藥殘抛舊裹 書亂整新龕
深巷人蹤少 虛簷蝶夢酣
憐君同我病 何日共淸談
錦湖 稿奉
題詩屛簇 本非吾事 況靈川老筆 尤不可犯

(이완우)

24. 이명규, 〈운문선사의 천마지행(天磨之行)에 보내는 시〉

1544년경, 종이에 먹, 23.5×27.2cm

美渠春向天磨去 爲挽雲衫一贈詩
次湖陰韻贈雲門禪師(禪師 時有天磨之行)
(이완우)

이명규(李名珪;1497~1560)는 중종·명종 때의 문신으로 자는 광윤(光潤), 본관은 고성(固城), 시호는 안혜(安惠)이다. 이 시는 천마산으로 떠나가는 운문선사(雲門禪師)에게 보내는 전별시로 호음(湖陰) 정사룡(鄭士龍;1491~1570, 자는 雲卿)의 시운(詩韻)을 빌려 지은 것이다. 간재(艮齋) 최연의 문집에도 이 시처럼 정사룡의 시운을 빌려 운문선사에게 지어준 예가 1544년작으로 실려 있어(《艮齋集》卷7;學禪人雲門 踵門索詩 卽用鄭雲卿韻 書以與之. 甲辰), 이 시의 작성 시기를 짐작하게 한다. 운문선사에 대해서는 미상이다. 글씨는 송설체의 미취(媚趣)를 지닌 부드러운 필치이다.

청산에 숨어든 지 얼마인지 아는가.
홍진 속 10년 만에 주름잡힌 눈썹뿐.
봄에 천마산으로 떠난다니 부러워
장삼을 당기려는 듯 시 한 수를 보내네.
호음의 시운을 빌려 운문선사에게 보냄.
(선사는 그때 천마산으로 갈 참이었다.)

歸隱靑山知幾時 紅塵十載浪皺眉

25. 최연, 〈이해의 황해도 관찰사 부임을 전별하는 시〉

1547, 종이에 먹, 23.5×99.8cm

최연(崔演;1503~1549)은 중종·명종 때의 문신으로 자는 연지(演之), 호는 간재(艮齋), 본관은 강릉(江陵), 시호는 문양(文襄)이다. 이 글씨는 황해도 관찰사 이해(李瀣, 자는 景明)를 전별하는 시로 칠언배율의 장시이다. 당시 최연은 병조참판 겸 동지춘추관사로 재직중이었다.

온계(溫溪) 이해(李瀣;1496~1550)는 퇴계 이황의 친형이다. 《온계일고(溫溪逸稿)》〈연보〉에 따르면, 그는 장예원 판결사 재직시 황해도에 기근과 역병이 돌자 1547년 4월 특명을 받아 다음달 황해도 관찰사로 부임했는데, 당시 52세이던 그가 전부터 경상도에 보직되기를 원했으므로 많은 주변 사람들이 그를 전별해주었다고 한다. 최연의 전별시는 말미의 고갑자(古甲子)로 알 수 있듯이 정미년(1547) 5월 6일에 쓴 것으로, 부임하여 노고가 많을 그를 위로하고 임금의 뜻을 받

들어 임무에 충실할 것을 바라는 내용이다.

李景明令公出按海西詩以贐行
西徼茫茫遠際崦 地腴民甭足魚鹽
近因華使輪蹄簇 又值荒年賦役滲
汚吏競爲貪暴甚 疲氓那勉死已阽
分憂久軫宸心簡 膺選初聞物議僉
新賜魚書明勅諭 儘敎膏澤及幽潛
承綸任重監自職 杖越權尊節度兼
朝拜龍○酡紫液 暮屯虎衛欄朱綬
名高北斗天爲轄 望重東蒙魯所詹
畫角遞風褰晦霧 紅旂承露映朝暹
星軺按部憑龍軾 綉服行楷拂彩襜
戀德幾人瞻皁盖 採謠隨處駐彤幨
諏詢敢愿馳驅急 考課唯思黜陟巖
嚚獷人心宜淬礪 瘡痍民瘼務鍼砭
推恩盍擧心加彼 守道應師智卷恬
布政甘棠歌芰舍 監軍細栁整韜鈐
先治名敎修庠塾 須勸農蠶遍里閭
率下從今由色正 撫民端合以仁漸
枯魚可賻淸波活 腓卉應蒙湛露霑
報國潔誠期皓白 濟人神化洽蒼黔
麝牙豈獨榮韓相 憂樂當思傚仲淹
施惠佇看綏遠邇 有客終使囿供纖
詩書闡敎紘惇薄 山水耽情不容廉
歲在强圉協洽 端陽節後一日 東原艮齋汪叟 書
于懶軒

(이완우)

인흥군(仁興君) 이영(李瑛)의 큰아들로 낭선군
(朗善君)에 봉해졌다. 자는 석경(碩卿), 호는 관
란정(觀瀾亭). 서화에 두루 뛰어났는데 글씨는
왕희지체를 잘 썼고 전예(篆隷)도 잘했다. 중국
역대의 서론을 모아 《임지설림(臨池說林)》을 지
었고, 아우 낭원군(朗原君) 이간(李偘)과 함께 우
리나라 금석탁본을 모아 《대동금석첩(大東金石
帖)》을 편집했다. 또 1661년 역대 명필의 글씨를
모아 《동국명필(東國名筆)》을 간행했고, 1662년
에는 종실들과 함께 조선시대 일곱 임금의 어필
을 모아 《열성어필(列聖御筆)》을 간행하는 등 많
은 업적을 이루었다.

도판의 글씨는 당 이백의 〈춘야연도리원서
(春夜宴桃李園序)〉를 초서로 쓴 것이다. 이 글은
인생무상에 관한 역대의 문학작품 가운데 표현력
이 뛰어나 전별모임 등에서 자주 읊어지던 명문
이다. 이우의 필적으로 초서는 극히 드문데 서풍
은 고산(孤山) 황기로(黃耆老;1521~1567?), 옥
산(玉山) 이우(李瑀;1542~1609) 등 16세기 이
래로 유행한 초서풍을 수용한 듯하다. 두인은 인
영(印影)이 뚜렷하지 않아 판독되지 않으나, 말
미의 두 인문은 '석경(碩卿)'과 '낭선공자지장(朗
善公子之章)'으로 판독된다.

26. 이우, 〈춘야연도리원서(春夜宴桃李園序)〉

17세기, 종이에 먹, 30×57.5cm

이우(李俁;1637~1693)는 선조의 열두번째 아들

夫天地者 萬物之逆旅 光陰者 百代之過客 而
浮生若夢 爲歡幾何 古人秉燭夜遊 良有以也
況陽春召我以烟景 大塊假我以文章 會桃李之
芳園 序天倫之樂事 群季俊秀 皆爲惠連 吾人

詠歌　獨慚康樂　幽賞未已　高談轉淸　開瓊筵以
坐花　飛羽觴而醉月　不有心佳　何伸雅懷　如詩
不成　罰依金谷酒數

(이완우)

27. 이정구,〈이홍주의 평양소윤 부임을 전별하는 시〉

1606, 종이에 먹, 27.7×106.7cm

이정구(李廷龜;1564~1635)는 선조·인조 때의 문신·학자이다. 자는 성징(聖徵), 호는 추애(秋厓)·월사(月沙)·보만당(保晩堂)·치암(癡菴), 본관은 연안(延安), 시호는 문충(文忠). 문집으로《월사집(月沙集)》이 전하며, 저작으로《서연강의(書筵講義)》《대학강의(大學講義)》《남궁록(南宮錄)》등이 있다.

　이 글씨는 평양소윤으로 부임해 가는 이천(梨川) 이홍주(李弘胄;1562~1638, 자는 伯胤)를 전별하는 시로서 평양에 가서 잘 근무할 것을 바라는 내용이다. 소윤(少尹, 庶尹)은 한성부·평양부 등에 두었던 종4품의 관직으로 판윤과 좌·우윤(左右尹)을 보좌한다. 말미의 낙관으로 보아 1606년(선조 39) 8월 3일 작성했음을 알 수 있다. 이 송별시는《월사집》권18에〈송이백윤부평양서윤(送李伯胤赴平壤庶尹)〉이란 제목으로 실려 있는데, 일부 자구가 다른 곳이 있으며, 구절이 서로 뒤바뀐 곳도 있다.

贈別李伯胤之平壤少尹

箕城古名都　額額繁華境
以有箕範遺　其人禮敎秉
西關本朔氣　士馬又精勁
念昔被賊初　茲城爲蔽屛
一路賴安全　實惟那國幸
地大旦民夥　自昔繁簿領
少尹實主理　吏績須才穎
君侯金玉姿　英雅實天挺
溟鵬雲路遠　仙鶴霜毛整
盛之白玉堂　譪譪其文炳
天官秉銓筆　秀氣橫臺省
侃侃立靑蒲　發論皆忠鯁
中歲竟坎坷　失路隨萍梗
長閑學益進　屢躓心逾靜
二年苜蓿盤　儒官飽寒冷
茲行誠不意　又踏關西嶺
靑衫趨幕府　白髮髮垂頂
朋儕惜解携　別懷臨暮景
淇岸起秋風　迢迢川路永
行矣勉王事　西民久延頸
牙門吏卒驕　撫御調寬猛
傍路接應煩　民愁宜察影
武備最先飭　文敎又深省
棘林非風栖　此意誰上請
大器須外勞　公望期台鼎
但願不負學　此心長耿耿

萬曆丙午　仲秋初三　月沙李聖徵　得書奉似

(이완우)

28. 김창집, 〈사경과 계형의 금강행(金剛行) 송별시〉

1711, 종이에 먹, 35.5×44.0cm

이 작품은 몽와(夢窩) 김창집(金昌集;1648~1722)이 벗 모주(茅洲) 김시보(金時保)와 송애(松崖) 정동후(鄭東後)가 금강산에 유람을 떠나게 된 것을 축하하며 지은 송별시이다. 먼저 시의 제목을 보면 다음과 같다.

사경(士敬)과 계형(季亨)이 뒤서거니 앞서거니 금강에 들어가면서 모두 (내게) 송별의 말을 찾기에 사경의 운(韻)을 사용하여 계형에게 주며 인하여 사경에게 돌려 보여주게 한다.
士敬季亨後先而入金剛 皆宗別語用士敬韻贈季亨 仍要轉示士敬

여기서 사경은 김시보의 자이고, 계형은 정동후의 자이다. 그리고 다음과 같은 7언율시를 지었다.

나는 전에 동쪽으로 노닐며 푸른 바다 동쪽까지 갔더니
깎아지르고 첩첩이 싸인 개골산은 봉우리마다 옥 같았다네.

만폭동은 장관이라 천층폭포를 이루고
비로봉에 높이 의지한 고송들은 만 그루나 되었네.
늙은이는 이르기 어려워 나막신조차 무거우니
가을이 왔어도 지팡이만 어루만질 뿐이라네.
모든 벗들이 부러워하며 날갯짓해서 따라가고 싶어하네.
하물며 삼연마저 따라가겠다니 더 말하겠는가.
我昔東游滄海東 峻嶒皆骨玉爲峯
壯觀元化千層瀑 高倚毘盧萬古松
老至難成重理屐 秋來但撫舊携節
羨他諸友聯翩去 況說三淵欲往從
辛卯 仲秋 上浣 夢窩

1711년 김시보와 정동후의 금강행에는 삼연 김창흡이 따라간 것을 여기서도 알 수 있다. 김창흡은 바로 전해인 1710년에도 금강산을 다녀왔는데, 그가 환갑을 바라보는 노령에 또다시 다섯 번째로 금강산을 연이어 찾은 것은 그때 사천 이병연이 금강산 초입의 금화현 현감으로 있었기 때문이다. 이병연은 1710년 5월부터 1715년 5월까지 5년간 금화현감을 지냈기 때문에 그의 많은 시우(詩友)들이 금강산을 찾는 계기가 되었다. 그리고 바로 이 금강행에 36세의 겸재 정선도 동참하여 유명한《신묘년 풍악도첩》을 그렸다.

김창집은 본관은 안동, 자는 여성(汝成), 호는 몽와라 하였으며 장동의 안동 김씨 중 정치적으로 대표격의 장자였는데 이 글을 쓸 당시는 우의정이었으며, 훗날 신임사화 때는 유배지에서 사약을 받는 비극적 최후를 맞았던 노론 4대신의 한 분이다.

김시보는 김창집의 조카뻘 되는 이로 청풍계의 주인이다. (유홍준)

29. 강세황, 〈방우시(訪友詩)〉

1747, 종이에 먹, 26.5×47.0cm

강세황(姜世晃;1713~1791)은 영·정조 때의 대표적인 문인서화가·평론가이다. 자는 광지(光之), 호는 첨재(添齋)·산향재(山響齋)·박암(樸菴)·표암(豹庵), 본관은 진주(晉州)이다. 문집으로 《표암유고(豹庵遺稿)》가 있고 서화와 제발을 다수 남겼다. 32세 때 안산(安山)으로 이주한 뒤 61세 때 영조의 배려로 처음 벼슬길에 나아가기까지 그곳에서 학문과 서화에 전념했다. 그의 글씨에 대해서는 54세(1766) 때 스스로 짓고 쓴 〈표옹자지(豹翁自誌)〉에서 "서법이왕 잡이미조(書法二王 雜以米趙)"라 하여 왕희지·왕헌지를 바탕으로 미불과 조맹부를 가미했다고 했다. 그 중 미불의 서풍이 가장 강하게 나타난다.

이 시는 34세 때인 1747년 12월에 고암(顧菴)을 찾아가 보고 느꼈던 것을 그의 시운(詩韻)을 빌려서 지어 보낸 것이다. 특히 마지막에서 도잠(陶潛)의 〈귀거래사(歸去來辭)〉에 나오는 "문수설이상관(門雖設而常關)" 구절을 본뜬 것을 보면 자연을 벗삼아 사는 고암의 심경을 이해하려는 듯하다.

고암의 시운을 빌려서

오늘 꼭두새벽에 그를 찾아갔더니

전날 밤의 그 달도 돌아와 있었네.

거문고도 술동이도 전혀 없었고

지팡이도 나막신도 들어갈 자리 없었네.

숲 속 골짜기가 매우 그윽한 곳이었으니

누추한 집에서 쳐다보이는 거리였지.

묘한 시구를 수없이 주고받으며

한바탕 웃음으로 근심 털어버렸네.

천석(泉石)에서 맺은 인연 소중했으니

바람 부는 갈대에 떠나기 어려웠지.

한 쪽 섬돌 아래는 늪이었고

울 앞은 첩첩이 둘러싸인 산이었네.

조용한 빈 뜰에는 새들이 날아들고

오솔길엔 드문드문 이끼가 나 있었지.

사립문에는 찾아오는 손님이 없었으니

문은 있어도 항상 닫혀 있었네.

정묘년 12월 8일 박암이 화운(和韻)하다.

次韻顧菴

今日侵晨訪 前宵帶月還

琴尊長作無 筇屐不教閒

林壑最幽處 衡茅相望間

千篇酬妙句 一笑破愁顏

泉石結緣重 風蘆行路艱

一方階下沼 千疊檻前山

鳥下虛庭闃 苔生小逕斑

柴門無外客 雖設且常關

丁卯至月初八日 樸菴 拜和

(이완우)

30-1. 《자하 신위 용강현령 부임 송별시첩》 중 천수경의 〈송별시〉
30-2. 《자하 신위 용강현령 부임 송별시첩》 중 유득공의 〈송별시〉

1806, 종이에 먹, 28.3×54.5cm/27.5×38.5cm

정조·순조대의 학자이자 시서화 삼절로 이름높았던 자하 신위가 1806년에 평안도 용강현(龍崗

縣)의 현령으로 부임해 갈 때 그의 주변 친지들이 써준 송별시를 모은 첩인데, 이 송별시첩은《암연첩(黯然帖)》이라고 한다. 신위는 1769년 서울의 장흥방(長興坊)에서 아버지 대승(大升)과 어머니 함평 이씨(咸平李氏)의 차남으로 출생하였는데, 일찍이 시서화를 익혀 재동(才童)으로 풍문이 자자하였다. 31세 때에 알성시(謁聖試) 문과의 을과에 합격하여 32세 때인 1800년 4월 의정부 초계문신(抄啓文臣)이 되었다. 그 후 시사(時事)에 대한 논평으로 집정자의 눈밖에 나 잠시 벼슬길이 막혀 은거하다가 1806년 비로소 용강현령에 부임된 것 같다. 이 서첩의 서문에는 그러한 내용이 언급되면서 그럼에도 일의 득실에 구애되지 않고 의연한 모습을 보인 신위의 인간됨을 높이 평가한 내용이 많이 있다.

이 서첩은 20여 명의 지인들이 지은 시와 서문으로 이루어져 있다. 서문은 그의 계구(季舅)인 관수(觀叟) 기옹(寄翁)이 쓴 것이라고 되어 있다. 기옹은 대사간을 지낸 문신이자 그의 외숙인 기헌(寄軒) 이정운(李貞運;1747~1821)으로 보인다. 그는 서문과 함께 한 편의 시도 썼다. 그는 신위와 같은 훌륭한 인물이 용강에 부임하게 되었으니 그곳의 풍속이 바뀌게 될 것이라고 하면서 그의 벼슬길을 축복해주었다.

이어 시를 쓴 사람들은 파서(琶西) 이집두(李集斗;1744~1820), 오경유(吳敬由), 이제은(李濟殷), 이제로(李濟魯), 홍경모(洪敬謨;1774~1851), 유득공(柳得恭;1749~?), 유득공의 아들들인 문암(問菴) 유본학(柳本學), 수헌(樹軒) 유본예(柳本藝), 그리고 천수경(千壽慶;?~1818)을 비롯한 20여 명이다. 이들의 면면을 보면 이집두, 유득공과 같은 유명한 문인학자뿐 아니라 천수경과 같은 중인 신분의 시인도 있으며, 잘 알려지지 않은 주변의 친우들도 포함되어 있다.

이집두는 예조판서를 지내고 1810년 동지사로 청나라에 다녀왔으며, 판돈녕부사를 치사하고 기로소(耆老所)에 들었던 문신이다. 신위보다는 20여 년이나 선배인데, 힘찬 글씨의 짤막한 칠언시로 앞길을 밝혀주었다. 유득공은 조선 후기의 실학자로서 시문에 뛰어나 규장각검서(奎章閣檢書)로 활약이 컸으며 실학사상에 입각한 많은 저술을 남긴 사람이다. 그는 오언시 20구로 송별의 뜻을 전했는데, 지리와 역사 풍속에 대해서도 언급하여 실학자다운 면모를 보여준다. 또한《한경지략(漢京識略)》의 저자로 알려진 유본예, 그리고 유본학뿐 아니라 천수경의 시도 있어서 주목된다. 천수경은 중인 출신의 학자이자 시인으로 인왕산 옥류천(玉流泉) 송석(松石) 아래에다 초가집을 마련하고 '송석원시사(松石園詩社)'를 결성하여 중인층 시단(詩團)을 이끌어갔다. 그는 특히 신위에 대해서 문하생이라는 표현을 써서 그 의미를 다시 생각하게 한다. 이로써 신위는 당

대의 저명한 시인, 서예가뿐 아니라 중인문학의 선구자였던 천수경에 이르기까지 폭넓은 교유를 하였음을 알 수 있다.

신위는 순조 12년(임신, 1812) 7월에 진주 겸 주청사(陳奏兼奏請使) 서장관으로 북경에 가서 옹방강(翁方綱:1733~1818), 옹수곤(翁樹崑) 부자와 교유하고 청조의 시학(詩學)을 묻고서 감동된 바가 있어서 그때까지의 모든 시고(詩稿)를 불태워버렸다. 그래서 현재 남아 있는 신위의 시문집은 모두 1812년 이후의 시들뿐이다. 따라서 신위의 앞 반생에 대해서는 알려진 것이 많지 않다. 그런데 이 서첩은 병인년(1806)에 용강현령으로 부임받았을 당시인 초기 신위의 교유 상황을 알려주는 매우 중요한 자료이다. 뿐만 아니라 임지에 부임하게 될 때는 이렇게 여러 사람이 시를 지어 축하해준다는 것을 알 수 있어서 당시 문인들 풍속의 한 단면을 살필 수 있다. 또한 한 시기에 쓴 유명한 여러 사람들의 친필 시가 묶여 있어서 서예에서도 매우 가치가 높다. (이선옥)

31. 신위, 〈이복현의 곡성현감 부임을 전별하는 시〉

1832, 종이에 먹, 33.5×38.5cm

신위는 19세기 전반을 대표하는 시인·서화가이

다. 자는 한수(漢叟), 호는 자하(紫霞)·경수당(警修堂), 본관은 평산(平山)이다. 시에 뛰어났으며 소식(蘇軾)을 매우 경모했다고 한다. 서화를 두루 잘했는데 특히 대나무 그림은 당대 최고였다. 글씨는 미불과 동기창의 서풍을 즐겼다. 문집으로는《경수당전고(警修堂全藁)》가 있으며, 창강(滄江) 김택영(金澤榮)이 그의 시 600여 수를 정선한《자하시집(紫霞詩集)》이 있다.

이 글씨는 1832년 3월 전라도 곡성현감으로 부임해 가는 친우 석견루(石見樓) 이복현(李復鉉:1767~1853, 자는 見心)을 전별하는 시이다. 이복현은 능원대군(綾原大君) 이보의 5대손으로 담담하고 탈속적 시풍을 이루어 당시 명인들로부터 극찬을 받았다 한다. 이 글씨를 썼을 당시 신위는 1830년 윤상도(尹尙度)의 탄핵으로 강화유수에서 물러나 시흥의 자하산장에 은거했고, 이복현은 신위의 시에 딸린 주에 "그대는 안양 행궁(行宮) 앞에 새로 이사왔다"라고 했듯이 서로 가까운 곳에서 살았다. 동기창을 가미한 신위의 전형적 서풍으로 화접문(花蝶紋)이 그려진 시전지와 잘 어울린다.

儒林循吏傳中人 湖海湖山未了因
宅近翠華行殿外(君新寓在安陽行宮前) 官居黃
石古祠濱
杏花桑葉催耕候 帽影鞭絲覓句身
抄疊聚頭新樣扇 可能不念庾公塵(君言今夏當
製扇 故戱問分贈否乎)
送石見之任穀城
壬辰仲春月 老霞 緯 稿

(이완우)

32. 김정희, 〈봉래관에서 이대아를 금강산으로 보내며(蓬萊館送李大雅入金剛)〉

16세기, 종이에 먹, 24.0×61.5cm

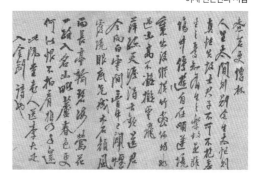

부평 같은 인생이 객지에서 옛 친구를 만나서
흰 구름 사이로 떠나는 그대를 전송하네.
가슴속엔 이미 선경이 열렸고
바라보자니 벌써 목석 같은 얼굴.
비바람 긴 속에 푸른 바다 건너고
어우러진 꽃길 따라 명산에 들어가리.
비로봉 봄빛가 어떠하던가?
어깨를 나란히 하고 손을 부여잡고 함께 다녀 못
옴이 한스럽구려.

萍跡天涯得古歡 送君今向白雲間
胸中已闢煙霞境 眼底先成木石顔
風雨長亭輪碧海 鶯花一路入名山
毘盧春色更何似 恨不拍肩携手還

이 작품은 1999년 일민미술관에서 열린 '몽유금강전'(1999. 7. 7~8. 29)에 처음 공개될 때는 우봉 조희룡의 작품으로 소개되었다. 이는 "석감노인 미정초(石憨老人 未定艸)"라는 관지에서 석감을 조희룡의 호로 생각했기 때문이다. 이때에도 이태호 교수는 '석감'이 혹 추사 김정희의 별호일 수도 있으나 '안전하게' 조희룡으로 해둔 것이었고 필자 또한 그런 생각에 동의하였다.

김정희와 조희룡의 서체는 대단히 흡사하여 이 작품과 같은 경우는 글씨만을 놓고 볼 때면 거의 판명하기 어렵다. 대체로 필획의 날카로움과 필세의 힘으로 미루어 양자를 구별할 뿐이다. 이런 관례로 볼 때 이 작품은 오히려 조희룡의 작품에 가깝다고 판단한 것이었다.

그런데 이 시는 추사 김정희의 작품이라는 새로운 사실이 밝혀졌다. 김정희의 벗인 이재 권돈인의 한 서첩에 김정희의 여러 글씨를 임모해둔 것이 실려 있는데 여기에서는 "이 시는 완당노인이 이대아가 금강산에 들어가는 것을 송별한 시이다(此阮堂老人送李大雅入金剛詩也)"라고 밝혀두고 있다. 그렇다면 이 작품에서 '석감'은 김정희를 가리키는 것이고 '미정초(未定艸)'한 작품이라는 뜻이다.

이런 객관적 사실로 비추어본다면 이 작품은 김정희의 송별시로 감정하지 않을 수 없게 된다. 김정희가 석감이라는 호를 쓴 예는 더러 있다.

김정희의 유명한 부채그림인 〈지란병분(芝蘭并盆)〉이라는 작품을 보면 김정희는 '석감'이라고 낙관하였고, 이와 아울러 '감면(敢麵)'이라는 호도 사용한 바 있다.

여기에서 말한 이대아(李大雅)가 누구인지는 아직 확인할 수 없다. 보통 대아(大雅)란 일반적인 존칭이다. 그러나 한편으로는 동시대의 유명한 시인이고 기인(奇人)이었던 이단전(李亶佃)의 호가 아재(雅齋)였던 것을 상기하면 혹 그에게 써준 송별시가 아닌가 하는 생각도 든다.

이재 권돈인의 서첩

권돈인의 서첩에는 4수의 시가 실려 있는데 그 마지막 시가 이 작품에 쓰여 있다. (유홍준)

33. 김정희, 《운외몽중》첩

1827(또는 1828), 종이에 먹, 27.0×374.0cm

유홍준의 논문 〈김정희 필 《운외몽중》첩 고증〉 참조.

34. 《제해붕대사영정》첩 중 김정희의 〈제해붕대사영정〉

1857, 종이에 먹, 28.0×102.0cm

34-1. 《제해붕대사영정》첩 중 김정희가 〈법운대사에게 보낸 편지〉

34-2. 《제해붕대사영정》첩 중 초의 〈발문〉

유홍준의 논문 《해붕대사 화상찬》 해제〉 참조.

35. 주당, 〈이상적에게 기증한 예서대련〉

19세기, 종이에 먹, 각면 102.0×29.0cm

청나라 주당(朱棠;1806~1876)이 이상적(李尚迪;1804~1865)에게 기증한 예서대련이다. 주당은 자를 소백(少白), 호를 난서(蘭西)라 했고 산음(山陰) 사람이다. 관은 광록시 서정(署正)을 지냈으며 그림과 글씨에 모두 뛰어났다. 특히 돌그림을 잘 그렸는데, 그는 조선 사신들에게 아주 인기가 높았다고 한다.

이상적은 조선 말기의 대표적인 역관으로 자는 혜길(惠吉), 호는 우선(藕船)이라 하였으며 추사 김정희의 〈세한도〉의 주인공으로 잘 알려져 있다. 그는 평생에 12번 중국을 다녀온 중국통으로 중국에서 더 필명을 날려 청나라 유희해(劉喜海)가 펴낸 《해동금석원(海東金石苑)》의 서문을 쓰기도 했다.

협서를 보면 혜인(惠人)선생이 오랜 정으로 먼 길에도 찾아준 것에 감사하여 원나라 시인의 글귀를 원용하여 도문(都門)의 청가관(青柯館)에서 썼다고 했다.

꽃은 화려하나 손님이 찡그리는 것을 부끄러워하고
술은 빈약하나 인정이 오히려 넘치네.
　華濃慙客鬢 酒薄勝人情
(유홍준)

36. 정공수, 〈박규수에게 기증한 행서대련〉

1861, 종이에 먹, 각면 136.0×31.0cm

청나라 정공수(程恭壽)가 환재(瓛齋) 박규수(朴珪壽;1807~1877)에게 기증한 행서대련이다. 정공수는 전당(錢塘) 사람으로 자는 용백(容伯), 호는 인해은거(人海隱居)이다. 도광(道光) 9년(1839)에 과거

에 급제하여 광록시(光祿寺) 소경(少卿)에 이르렀으며 함풍·동치(咸豊同治;1851~1874) 연간의 글씨로는 제일이라는 칭송을 받은 인물이다.

정공수는 조선의 사신들과도 교류가 많았던 듯 우리에게 잘 알려져 있으며 우봉 조희룡도 그의 글씨를 선물로 받고 평을 쓴 적이 있다. 이 〈행서대련〉은 박규수가 1861년 연행 사절의 부사(副使)로 중국에 다녀올 때 받은 것으로 협서에 "박환경 시랑 부사 학형 아감(朴桓卿 侍郞 副使 學兄 雅鑑)"이라고 쌍관(雙款)을 붙이고 "전당 제 정공수(錢塘 弟 程恭壽)"라고 낙관하였다.

절제된 언어, 규범 있는 행동은 조정에 있고
옥처럼 맑고 금처럼 빛나는 마음은 종묘를 감당하네.

緘言繩行有壇宇 玉色金心堪廟堂

박규수는 본관은 반남, 자는 환경, 호는 환재로 연암 박지원의 손자이며, 1862년 진주민란 때 안핵사, 1866년 셔먼호 사건 때 평안감사를 지냈으며 우의정까지 올랐던 인물이다. 그는 개화사상의 선구로 그의 집에서 김옥균, 유길준, 박영효 등 양반자제 출신의 개화파를 가르친 개화사상의 선구자이다. (유홍준)

37. 유진동, 〈찬(粲)에게 올리는 시〉
16세기, 종이에 먹, 25.7×25.0cm

유진동(柳辰仝;1497~1561)은 중종·명종 때의 문신이다. 자는 숙춘(叔春), 호는 죽당(竹堂), 본관은 진주(晋州), 시호는 정민(貞敏). 율곡(栗谷) 이이(李珥)가 지은 그의 〈시장(諡狀)〉에는 "시 읊기를 즐기지는 않았으나 시격(詩格)이 청경(淸勁)하고, 글씨에는 고의(古意)가 있으며, 대나무 그림을 잘했다. 병서에 두루 통했으며 활쏘기에 매우 능했다"고 적혀 있다. 이 시는 저녁 밤의 정경과 자신의 심정을 맑고 담담하게 읊어내고 있

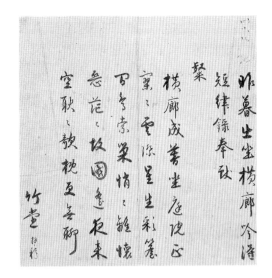

어 그의 맑은 시풍을 느끼게 한다. 시를 받은 '찬(粲)'이 누구인지는 미상이다.

엊저녁 마루에 나앉아 오언율시를 지었기에 이를 적어 찬(粲)에게 올림
해 저무는 마루에 앉아 있노라니
뜨락은 정말로 쓸쓸하기만 하네.
구름 사이로 생채(生彩)를 드러내니
처마 틈으로 새들이 깃들이네.
조용한 마음으로 허튼 생각 벗으니
머나 먼 고향이 아득하게 보이네.
밤 들어 하늘이 반짝거리니
베개에 기대어봐도 무료하기만 하네.
죽당 지음

昨暮出坐橫廊 吟得短律 錄奉獻粲
橫廊成暮坐 庭院正寥寥
雲際呈生彩 簷間鳥索巢
悄悄離懷惡 茫茫故國遙
夜來空耿耿 欹枕更無聊
竹堂 拜稿

(이완우)

38. 이항복, 〈서간〉

종이에 먹, 27.0×28.0cm

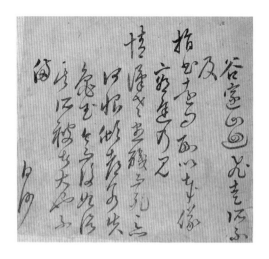

이항복(李恒福:1556~1618)은 자가 자상(子常),
호가 백사(白沙)·오성(鰲城) 또는 필운(弼雲),
본관은 경주이다. 선조 때의 명신으로 임진왜란
때 명나라 원군을 구하는 외교활동에 큰 공을 세
웠고, 형조판서, 대제학, 좌의정, 우의정을 지내
며 평생 벼슬길에서 떠나지 않았으나 당쟁에 휘
말리지 않는 청백리로 뭇 사람의 존경을 받았다.
그러나 말년에 폐모(廢母)를 반대하다 함경도 북
청에 유배되어 그곳에서 세상을 떠났다. 그의 인
간적 여유와 유머는 '오성과 한음' 이야기로 오
늘날까지 인구에 회자되고 있다.

이 편지는 벗에게 보내는 안부편지로 그의 호
방한 필체가 여실히 엿보인다.

《임옥미술관 개관 기념전 도록》에서)

39. 이덕형, 〈서간〉

종이에 먹, 27.0×41.0cm

이덕형(李德馨:1561~1613)은 자는 명보(明甫),
호는 쌍송(雙松)이며, 본관은 광주(廣州)이다. 선
조 때의 명신으로 백사 이항복과 절친한 사이로
기발한 장난을 잘하여 '오성과 한음' 이라는 이담

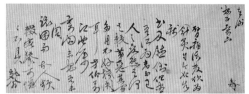

을 낳은 주인공이다. 임진왜란 때 명나라 군사원
조를 얻어내는 데 큰 공을 세웠고 이조판서에서
영의정까지 많은 벼슬을 지냈으며, 말년엔 이항
복과 함께 폐모를 반대하다가 실패하자 양평으로
낙향하고 그곳에서 세상을 떠났다. 당대에도 그
는 명필로 이름났으나 유작은 매우 드물다.

이 편지는 벗에게 보낸 안부편지로 그의 너그
러운 면모가 필체에 살아 있다.

《임옥미술관 개관 기념전 도록》에서)

40. 유성룡, 〈서간〉

종이에 먹, 27.3×38.0cm

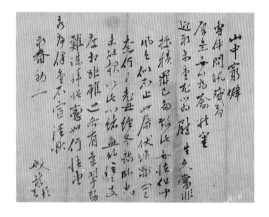

유성룡(柳成龍:1542~1607)은 선조 때의 명신으
로 자는 이현(而見), 호는 서애(西厓), 본관은 풍
산(豊山), 시호는 문충(文忠)이다. 이황의 문인으
로 김성일(金誠一)과 동문수학했다. 문집으로
《서애집(西厓集)》이 있으며, 《징비록(懲毖錄)》등
의 저작이 전한다.

이 서간은 겨울을 거치면서 늙으신 모친(安東
金氏 光粹의 따님, 1512~1601)의 병환이 회복되
지 않아 제사도 겨우 지냈음을 전하며, 또 서로

가까이 있지만 주위의 견제가 심해 모의할 수 없어 어찌할 바를 몰라하는 상황이 잘 나타나 있다. 유성룡은 1583년 1월 홍문관 부제학을 제수받았을 때부터 모친의 병환을 살피러 고향 안동에 자주 다녀오곤 했으며, 그 뒤로도 여러 관직을 받았으나 모친을 돌보려고 사양한 경우가 많았다.

山中窮僻 專伻問訊 感荷厚意 無以爲喩 **就**審
迎新擧座 尤○慰生久 當非據 積罪已多 致此無
怪 但聞風色似不止此屛 伏竢○而問已 奈何奈
何 老母經冬病臥 尙未能起 以此 心諸益祀 僅
僅支度 相距雖近 各有牽掣 勢難謀議 悵戀如
何 惟望 永序保座 不宣 謹狀

新春初二 成龍 頓首

(이완우)

41. 김장생, 〈황생원에게 보내는 서간〉

1627, 종이에 먹, 24.7×33.3cm

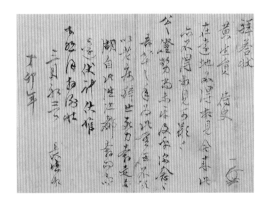

김장생(金長生;1548~1631)은 조선 중기의 유명한 학자로 송익필(宋翼弼)·이이의 문인이다. 자는 희원(希元), 호는 사계(沙溪), 본관은 광산(光山), 시호는 문원(文元). 예학(禮學)에 깊었고 문하에서 송시열·송준길 등이 배출되었다. 《경서변의(經書辨疑)》《의례문해(疑禮問解)》《근사록석의(近思錄釋疑)》《가례집람(家禮輯覽)》《상례

비요(喪禮備要)》 등을 저술했고, 문집으로 《사계유고(沙溪遺稿)》가 전한다.

그는 1627년(정묘) 1월 후금(뒤의 청)의 군대가 침입했을 때 80세 노구로 심한 귓병을 앓고 있었지만, 양호호소사(兩湖號召使)의 명을 받아 의병과 군량을 모으고 전주로 피난가던 소현세자를 공주에서 호위했다. 후금과 화의가 성립되자 곧 군대를 해산하고 강화도 행궁으로 가 인조를 배알했다. 이 서간은 화의가 성립되었던 3월 3일에 황생원(黃生員)에게 보낸 것이다. 평소 멀리 떨어져 서로 만나지 못했고 황생원이 있는 곳에 와서도 만나지 못함을 탄식하며 자신의 근황을 전하였다. 나이 80에 중임을 맡아 사력을 다해 양호(兩湖, 충청·호남)를 뛰어다녔고, 이제는 강화도로 가 환궁을 여쭙겠다는 내용이다.

拜答狀
黃生員 侍史
在遠地不得相見 今來此 亦不得相見 可歎可歎
公之證勢 尙未樂及乎 深念深念 吾八十之年
爲此重任 不敢以老病辭 出死力奔走兩湖 自此
往江都 奔問○還伏計 伏惟 下照 謹拜謝狀

三月初三日 長生 拜

(이완우)

42. 송시열, 〈한글 서간〉

1687, 종이에 먹, 29.5×69.5cm

송시열(宋時烈;1607~1689)은 17세기의 대유학

자로 아명은 성뢰(聖賚), 자는 영보(英甫), 호는 우암(尤庵)·화양동주(華陽洞主), 본관은 은진(恩津), 시호는 문정(文正)이다. 문집으로 《송자대전(宋子大全)》이 있다.

이 한글 서간은 애제자 정보연(鄭普演)의 미망인 민씨(閔氏, 閔光勳의 女)에게 보낸 것으로 송시열의 자부가 대필했다. 송시열이 1679년 민씨에게 직접 써서 보낸 한글 서간과 함께 정보연의 후손댁에 전래되어오던 것이다. 글씨는 반흘림의 필사체로서 중성 'ㅣ'를 글자의 중심축으로 삼아 가지런하게 썼다. 내용은 민씨 부인의 친정 상사(喪事)에 대해 위로의 뜻을 전하면서, 상사로 인해 건강을 해치지 않도록 하라는 당부의 말을 전한 것이다.

> 가운이 블힝ᄒᆞ�\삼ᄉᆡ 천만
> 의외예 나ᄋᆞᆸ고 오라디아녀 부원군 상ᄉᆡ
> 또 나시니 이 상ᄉᆞᄂᆞᆫ
> 나라대되 블힝ᄒᆞ오나 동셔 ᄃᆞᆯ의 망극ᄒᆞᆸ
> 신 졍ᄉᆞ를 엇디 내ᄋᆞᆸ시ᄂᆞᆫ 고ᄆᆞ일 닛
> 줍디 못ᄒᆞ여 ᄒᆞᄂᆞ이다 노병이 심ᄒᆞ여 인ᄉᆞ를
> 출 ᄒᆞᆸ디 못ᄒᆞ오매 왕ᄂᆡᄒᆞᆸᄂᆞᆫ 사ᄅᆞᆷ의 뎐
> 갈도 브리ᄋᆞᆸ디 못ᄒᆞᆸ고 녜일을 닛ᄌᆞ온ᄃᆞᆺ ᄒᆞ
> 와 ᄒᆞᆸ더이다 뎐뎐 ᄃᆞᆺᄌᆞ오니 니싱원뎍의 댱
> 샹 가겨ᄋᆞᆸ셔 묘셕졔ᄉᆞ를 친히 대내ᄋᆞᆸ시고
> 곡ᄋᆞᆸ을 그칠 ᄉᆞ이 업ᄉᆞ오시다 ᄒᆞ오니 ᄉᆞ졍이 비록
> 그러ᄒᆞᆸ시나 업ᄉᆞ신 님과 졈은 버디 쓰디
> 그러ᄒᆞ시과댜 시브오리잇가 그뎍일을
> 밋ᄌᆞ온 거시 다ᄅᆞ니 뉘 이ᄉᆞ오리잇가 ᄒᆞ다가 샹ᄒᆞ
> ᄋᆞᆸ시ᄂᆞᆫ 줄을 ᄭᆡᄃᆞᆺ디 못ᄒᆞᆸ시면
> 녀뎍일을 엇디 ᄒᆞ올고 ᄒᆞ오며 니싱원뎍이온ᄃᆞᆯ
> 디하의 신녕이 아ᄋᆞᆸ 거시 잇ᄉᆞ오면 우연 셜워ᄒᆞ오리
> 잇가 아ᄆᆞ려나 ᄉᆞ졍을 이셔ᄋᆞᆸ셔

본뎍의 도라와셔ᄋᆞᆸ셔 대의를 ᄉᆡᆼ각ᄒᆞᆸ시믈 ᄇᆞ라
ᄂᆞ이다 편지로 이 ᄯᆞ들 알외ᄋᆞᆸ고져 ᄒᆞ완디 오다오
디 뎐뎐으로 못ᄒᆞᆸ더니 진심 사ᄅᆞᆷ을 보내여ᄉᆞ오매
녀ᄂᆞ 사ᄅᆞᆷ과 다ᄅᆞ와 며ᄂᆞ리 ᄒᆞ여 블러 뎍히오며
지극 황공ᄒᆞ와 ᄒᆞᆸᄂᆞ이다 네 사ᄅᆞᆷ이 주근
버듸 집이 그릇되면 산버들외다 ᄒᆞ오니 이 말ᄉᆞᆷ
이 더옥 황공ᄒᆞ여 이리 ᄒᆞᆸᄂᆞ이다
뎡묘구월스므사흔날 송시렬

(이완우)

43. 남구만, 〈금구현감에게 보내는 서간〉
1701, 종이에 먹, 28×48.5cm

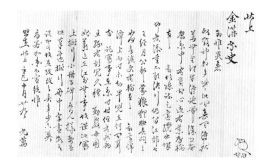

남구만(南九萬;1629~1711)은 숙종 때의 문신으로 자는 운로(雲路), 호는 약천(藥泉)·미재(美齋), 본관은 의령(宜寧), 시호는 문충(文忠)이다. 송준길(宋浚吉)의 제자로 1656년 별시문과에 합격한 뒤 여러 관직을 거쳐 1687년 영의정에 올랐다. 이 즈음 송시열의 훈척비호(勳戚庇護)를 공격하는 소장파를 주도하여 소론의 영수로 지목되었다. 숙종 연간의 국정 전반에 경륜을 폈던 인물로 문장에 뛰어나 책문(冊文)·반교문(頒敎文)·묘지명(墓誌銘) 등을 많이 지었고, 글씨에도 뛰어났다. 문집은 《약천집(藥泉集)》.

이 서간은 1701년 4월 말 영중추부사를 사직하고 아직 강교(江郊)에 머물러 있을 때 전라도 금구(金溝)현감에게 보낸 서간이다. 전반부의 내

용은 봄부터 병으로 고생하던 차 내의원 제조들에게 돌아가며 숙직하라는 왕명이 있자 사직하게 되었고, 곤후(坤侯, 禧嬪 張氏)에게 무거운 형을 가하는 일은 감히 결단코 할 수 없었다는 내용이다. 그가 사직하기 바로 직전에는 희빈 장씨가 취선당(就善堂) 서쪽에 신당(神堂)을 설치하여 중전 민씨(閔氏)의 사망을 기원했던 옛일이 발각되었는데, 당시 중형을 주장했던 노론에 맞서 남구만은 가벼운 형을 주장했다. 그러나 결국 숙종이 희빈의 사사를 결정하자 남구만은 병을 이유로 사직하게 되었다. 후반부에는 이전에 부탁한 비문 글씨를 그간 실행하지 못하다가 이번에 소책자로 써서 보낸다는 내용이다.

狀上
金溝 衙史
卽惟炎暑 政履神相 多望多望 此間 春間得病
萬無生理 幸得延喘 深恐奄忽 京中有負宿心
適有藥房輪直之命 故陳疏乞還 纔出城 坤侯添
重 不敢決行 仍留江郊 今已經月 公私之蒙狼
猶極矣 悶悶如何 會談更有 輪直之命 還歸潭
上 而時未知早晚立何間耳.
前託寫事 在京時 非但有疾病 且緣有飮亡 久
稽勤敎 每用媿歎 近立江外無事 故謹此寫 上
排行小冊子 碑石見樣紙 並此奉還 排行冊中字
畫 頗有誤處 故並攺改之矣 多少只冀若序加衛
不宣 統惟 照立狀上 辛巳五月卄日 九萬
(이완우)

44. 윤순, 〈평보형에게 보내는 서간〉

18세기 초, 종이에 먹, 23×46.5cm

윤순(尹淳;1680~1741)은 숙종·영조 때의 문신·서화가이다. 자는 중화(仲和), 호는 백하(白

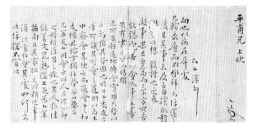

下)·학음(鶴陰)·양수(讓叟), 본관은 해평(海平)이다. 중국의 역대 글씨를 널리 수용하여 다양한 서풍을 구사했는데, 특히 송의 미불(米芾)과 명의 문징명(文徵明), 동기창(董其昌)의 서풍을 가미하여 특유의 백하체(白下體)를 이루었다. 그의 문하에서 이광사(李匡師), 서무수(徐懋修) 등이 배출되었다.

이 서간은 어떤 모임의 준비에 관한 것이다. 여러 사람의 자가 나오는데 서간을 받는 평보(平甫)를 위시하여 계방(季方), 계장(季章)이 누구인지는 미상이다. 주요 내용은 평보형 집에서 모이는 것도 좋으나 음식을 가져가기 곤란하므로 야외에서 만나는 것이 좋겠으며, 자신의 친우 권용(權瑢, 자는 稚圭, 호는 稼隱)이 사는 저곡(苧谷) 초입에서 만나는 것이 어떻겠는가를 묻는 것이다. 글씨는 일반적으로 알려진 백하체와 좀 다르다. 윤순의 글씨는 대략 1705년 소과에 장원하고 1713년 증광시에 합격한 뒤로부터 크게 진보되는데, 이 글씨는 이후의 서풍과 다른 좀 미숙한 필치를 보여 그 이전의 글씨로 여겨진다.

平甫兄 上狀
向也 以病在屛處 兄翰委辱 而承拜於伻還之後
且其事未及盲確 故稽謝 至此想 致訝也 近來
做事 果且專篤 而季方所苦 能臻完善 ○會做事
季章果有書 而以爲結搨 兄所甚好 遠地傳食
實非久勢 以此爲難 其勢固也 昨日弟委進季章
所 議其可會之道 則以爲土中齊會甚便云 而適

會 弟之切友權君瑢 方獨住芋谷口 要與兄輩及
弟同會云 此人乃沈水部之婿權淳昌之胤也 其
人極佳 能善文 最熟儷工 足爲弟輩指南 且其
家距兄所稍近 幸須決意約會其處 如何 委此侔
探 不宣狀
　　即 弟淳 頓
(이완우)

45. 이광사, 〈서간〉

18세기 전반, 종이에 먹, 32.5×50.5cm

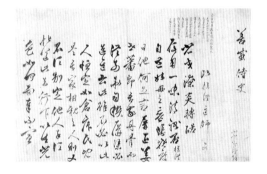

이광사(李匡師;1705~1777)는 영조 연간에 활약
한 문인·서예가이다. 자는 도보(道甫), 호는 원
교(員嶠)·수북(壽北), 본관은 전주(全州)이다.
소론이던 집안의 몰락으로 출세길을 버리고 한묵
으로 일생을 보냈다. 특히 1755년 나주괘서(羅州
掛書)사건에 연루되어 함경도 부령으로 유배되
고, 뒤에 전라도 신지도로 옮겨져 귀양지에서 생
애를 마쳤다. 20세에 당대 최고의 명필 백하 윤순
에게 나아가 글씨를 배웠고 30대에는 위·진(魏
晋)을 독학했으며, 40대부터는 중국 고대의 전예
로 관심을 넓혀갔다. 활달하고 변화로운 글씨로
대중의 인기를 얻었으며, 자신의 경험을 바탕으
로 역대 서론을 참고하여《서결(書訣)》전·후편
을 지었다. 양명학에 대한 이해가 깊었다. 문집으
로《두남집(斗南集)》《원교집(員嶠集)》이 있으며
필적이 다수 전한다.

이 서간은 집안 어른이 병풍 장인(匠人)을 구
하자 자기네 단골인 강세번(姜世蕃)이 믿을 만하
다고 추천하는 내용이다. 글씨는 백하 윤순의 영
향이 강하게 나타나는 20대의 서풍과 유사하면
서도, 그의 개성적 필치가 상당히 드러나 있다는
점에서 대략 30대 이후의 것으로 여겨진다.

善感侍史 省式謹封
省式 潦炎轉酷 履用一味淸裕否 族從自遭姑母
之喪 悲撓度日 他何足言 屛匠姜世蕃 卽吾家
丹骨 而從前衛司稧屛 渠必造進云 此雖不必以
此人恒定 如倉庫民 旣是吾家相親之人 則又不
須別定他人 幸須帖送 此去行下 以生光色如何
留奉不宣
　　即 族從 匡師 頓
(이완우)

46. 정조, 〈채제공에게 보내는 서간〉

1797, 종이에 먹, 35×53cm

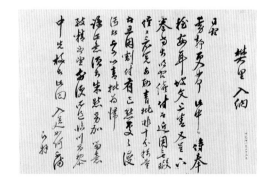

정조(正祖;1751~1800, 재위 1777~1800)는 조
선 제22대 임금이다. 이름은 산(祘), 자는 형운
(亨運), 호는 홍재(弘齋)이다. 영조의 둘째아들
장헌세자(莊獻世子, 사도세자)의 맏아들로 1759
년 세손에 책봉되었다. 즉위 후 규장각을 설치하
는 등 학예의 발달에 많은 기여를 했다. 문집으로
《홍재전서(弘齋全書)》가 전하며 서화에도 두루

뛰어났다.

　이 서간은 정조가 번암(樊巖) 채제공(蔡濟恭;1720~1799)에게 보낸 것으로 여겨진다. 봉투 아래의 "정사 11월 23일(丁巳十一月二十三日)"이란 추서(追書)는 서간을 쓴 날짜를 표기한 듯한데, 1797년(정조 21)에 해당하며 당시 채제공은 좌의정이었다. 내용은 동파문집(東坡文集) 상권을 또 올렸고 하권도 곧 교부될 것이나 틈이 없어 조금씩 열람한다는 것과, 비답(批答, 신하의 건의에 대한 왕의 답변)에 대해 상의하는 내용, 그리고 이전에 말한 왕안석(王安石, 호는 臨川)과 한유(韓愈, 호는 昌黎)의 글 가운데 바꾸기로 한 것을 이번에 보내라는 것이다. 정조 연간에는 역대 시문의 모범을 제시하기 위한 사업으로 시선집, 문장선집, 과문(科文)과 응제시문(應製詩文), 개인문집 등 많은 서적이 간행되었는데, 이 서간은 바로 이러한 서적 간행에 있어 군신간의 토의 과정을 보여주는 일례이다.

　　樊里 入納(丁巳十一月二十三日)
　　日間動靜 更如何 此中侍奉穩安耳 坡文上卷又
　　呈 下卷當於明官謢付 卽近因無暇 僅僅看閱
　　水段靑批 非十分稱量者 且因割付有已 默處處
　　漫汚者 不可以靑批爲歸 諒此意 須於朱點另加
　　留意致精爲望 前便所道臨川昌黎中先換者 此
　　回入送如何 不備
　　卽拜
(이완우)

47. 채제공, 〈서간〉
1792, 종이에 먹, 36.5×54cm

채제공은 영ㆍ정조 때의 명신으로 자는 백규(伯規), 호는 번암(樊巖), 본관은 평강(平康), 시호는

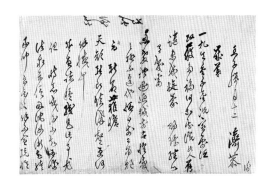

문숙(文肅)이다. 충청도 홍주 출신으로 1743년 문과에 급제한 뒤 여러 관직을 거쳐 1788년 우의정에 특채되었고, 1790년 좌의정에 올라 1798년까지 임직했다. 1793년 사도세자를 위한 토역(討逆)을 주장하여 노론의 집중공격을 받기도 했고, 그 뒤로는 주로 수원성역(水原城役)을 담당했다. 문집으로《번암집(樊巖集)》이 있다.

　이 서간은 자신에 대한 정조 임금의 두터운 배려와 백성들에 대한 심려에 감사의 뜻을 표하는 내용이다. 글씨는 채제공의 개성적 서풍을 보여주는 예로서 특히 글자 사이의 연결성이 잘 구사되어 있다.

　　歲暮一札 眞重千金　窮一處泛 政履多福 何等
　　尉浣 服人薄譴 未幾旋蒙賜瑧　纔以有幾番忍敎
　　○○ 迫越前古 惶感之極 不遑他恤 日前已○樞
　　府新命 獲瞻天顔○ 卽愼溝壑 更何餘憾耶 盛惠
　　諸種殘邑 此事尤○ 將念感謝 不知爲囑 往泉樂
　　信 因沈汝漸連續承聞 良慰良慰　餘不宣 統惟
　　尊聞謝狀
　　壬子臘月十二 濟恭 謝
(이완우)

48. 정약용, 〈호정의 잔치에 보내는 서간〉
18세기, 종이에 먹, 23.0×37.3cm

정약용(丁若鏞;1762~1836)은 정조ㆍ순조 때의

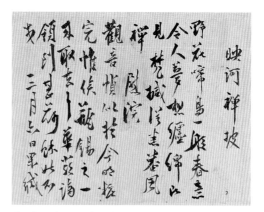

대학자이다. 자는 미용(美鏞) · 송보(頌甫), 호는 다산(茶山) · 삼미(三眉) · 열수(洌水) · 열로(洌老) · 여유당(與猶堂) · 철마산초(鐵馬山樵) · 사암(俟菴), 본관은 나주(羅州)이다. 《여유당전서(與猶堂全書)》에 저작이 실려 있다.

이 글씨는 친구 호정(浩亭)의 잔치에 참석하지 못하여 대신 보내는 서간이다. 잔치는 호정의 한 조카와 두 아들이 시합에서 좋은 성적을 거둔 것을 축하하는 자리이다. 말미에 자신이 본래 언문 글씨가 나빠 한문으로 쓴 것을 이해해 달라고 한 것이나 "병우 무명씨(病友 無名氏)"라 적은 것이 흥미롭다. 글씨는 다산 특유의 활달한 필치를 보인다.

浩亭燕席
恒飽無味 飢而食乃歡 風水家以跨硤起峯爲貴
格 四六二十四年而歸 一姪兩捷 二胤一勝 度
事浹疊 知者莫不代喜 況當之者耶 第二郎銳氣
小挫 尤是蓄止之法可欣 不忘憐也 素惡諺文
不能有書 譯此意心專之 不宣
四月十日 病友 無名氏 頓

(이완우)

49. 김정희, 〈영하 선파에게 보내는 서간〉
19세기, 종이에 먹, 32.0×42.0cm

김정희(金正喜;1786~1856)는 순조 · 철종 연간

을 대표하는 문신 · 학자 · 서화가이다. 자는 원춘(元春), 호는 추사(秋史) · 완당(阮堂) · 노과(老果) 등 무수히 많으며, 본관은 경주(慶州)이다. 문집으로 《완당선생전집(阮堂先生全集)》이 전하며 많은 서화작품이 전한다.

이 서간은 경북 김천 직지사에 전래되는 것으로 그곳의 영하(映河) 선파(禪坡)스님에게 보낸 것이라고 한다. 관음탱의 표장(表粧)이 곧 완성될 듯하니 병석(瓶錫)이 도착하면 그를 통해 보내고 화엄론(華嚴論)을 보내주어 감사하다는 뜻을 전한 것이다.

映河 禪坡
野花啼鳥 一般春意 令人夢想纏綿 卽見梵械
從悉番風禪慰浣 觀音幀似於今明粧完 惟俟瓶
錫之一來 取去之 華嚴論領到 甚荷 餘狀不式
三月六日 果緘

(이완우)

50. 기녀 옥화, 〈김판서께 올리는 서간〉
19세기, 종이에 먹, 24.5×93cm

이 서간은 옥화(玉花)라는 기녀가 북장동(北壯洞)의 김판서(金判書)에게 보낸 것이다. 내용은 3월이 다 지나도록 뵙지 못함을 안타까워하면서 자신의 신세를 토로하고, 그간 의지했던 아버지

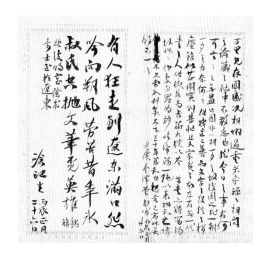

가 귀향했지만 그곳에는 의지할 데 없어 자신이 내려가야 하니 말을 빌려 달라는 부탁이다. 옥화는 "제 생각에 여자가 길을 떠남에 마냥 걸을 수는 없사오니 어쩔 수 없이 말이 있어야 이러한 어려움이 없어집니다. 장안 천지에 누가 저를 어여삐 여겨 호송해주겠사옵니까? 아무리 생각해도 대감께서 평소 염려해주시던 은택을 바라게 되옵니다. 가마꾼이라도 빌려주시면 귀향하려 하오니 어떠신지요?"라고 은근한 정으로 부탁하였다. 뒤쪽에는 이런 사연을 읊은 칠언율시가 있다.

謹封

北壯洞 金判書宅

過盡三春 尙未奉謁 下懷伏切 伏不審 芳陰永日 台體候神相万安 伏慕伏慕 花伏保而 上京初心欲作驥尾之蠅 然事與心違 備經辛苦 且今形便 父女相依 父已歸鄕 使喚亦去千里 家地無他依賴 資身計窮 故決然下去 伏計 而女子有行 無以步步 不得不騎率則此難容易 長安天地 誰能憐我護送也 思之又思 伏望大監始終下念之澤 借力轎丁 以爲歸鄕 若何若何 一日之加留 只添家苦與客費 伏悶伏悶 一律伏呈耳 餘伏祝隨時万安 不備 伏惟

玉花再行

3년간 서울살이 속느라고 허둥지둥
웃음은 헤퍼지고 나비들은 향기만 맡네.
상공(相公)을 많이 섬겼어도 정은 엷은 듯.
젊은 시절 아깝지만 잊기는 어렵다오.
설령 기러기가 서찰을 전한다 해도
어찌 거문고 없이 술잔을 들겠는가.
내 말이 병들었으니 어찌 갈 수 있으리요.
원컨대 고향 가는 길 도와준다 말해주오.
三年京國謾捿遑 笑殺紛紛蝶試香
多事相公情似薄 惜春兒女意難忘
縱令有雁能傳札 其奈無琴�080擧觴
我馬玄黃何可去 願言助驤賴還鄕
(이완우)

51. 김택영, 〈서간〉
1916, 종이에 먹, 각면 24×13cm

김택영(金澤榮;1850~1927)은 한말의 문인·학자로 자는 우림(于霖), 호는 창강(滄江)·소호당주인(韶濩堂主人), 본관은 화개(花開)이다. 개성출신으로 고문과 한시를 배웠고 20세를 전후하여 이건창(李建昌)과 교유하면서 문명(文名)을 얻기 시작했다. 1883년 서울에 와 있던 청의 진보적 지식인 장건(張騫)을 알게 되었는데 장건은 그의 시문을 격찬했다고 한다. 을사조약 후 1908년 중국으로 망명, 창작활동과 한문학·역사학 연구에 힘을 기울였다. 황현(黃玹)의 시, 이건창의 문과 병칭될 정도로 시문에 뛰어났으며, 특히 고문가(古文家)로서 문장일도(文章一道)를 주장

했다. 저작으로《한국소사(韓國小史)》《교정삼국사기(校正三國史記)》《여한구가문초(麗韓九家文鈔)》 등과 시문집으로《창강고(滄江稿)》《소호당집(韶濩堂集)》이 있다.

여기의 서간 2통은 각각 1916년 1월 25, 26일에 쓴 것으로 수신인은 미상이다. 서간 종이 하단에 "남통 한묵림서국 인행(南通 翰墨林書局 印行)"이라 찍혀 있는데, 한묵림서국은 그가 망명한 뒤 장건의 도움으로 일했던 절강성 난퉁의 출판소이다.

내용은 타국에서의 생활에 대한 어려움을 말하고 그간의 오랜 정을 전하는 뜻에서 절구 한 수를 적어 보낸다는 것이다. 칠언절구에는 그의 심정이 잘 나타나 있는데, 특히 자신을 명말 청초의 고문가 위희(魏禧)에 빗댄 것이 흥미롭다. 위희(1624~1680, 寧都人, 자는 氷叔 · 叔子, 호는 裕齋 · 勺庭)는 명나라 말에 취미봉(翠微峯)으로 이사, 스스로 경작하며 독서에 전념했다고 한다. 형 위제서(魏際瑞)와 아우 위예(魏禮)와 함께 문장으로 이름을 떨쳐 '영도삼위(寧都三魏)'로 불렸으며, 형제와 몇몇 문인들과 함께 역당학(易堂學)을 만들어 고문실학(古文實學)을 실천했다고 한다.

万里見存固感 況相謝過重者乎 源源相問之諭
藏之胸中 不敢忘也 就今日之事 有何可言 言
之無益 亡國非一朝一夕之故 復國亦非一朝一
夕之力 奈何奈何 俾賤齒已暮 而文字之役 猶
之掃塵 雖似散閑 實則甚忙也 且又家貧之故
左右無一代書之人 借使能爲○扁大牘 以答尊
書 亦難寫陽 故艸艸 仰受勿罪 爲妙臨紙陽一
絶 以表相知 亡情不久 當入刊矣 不下三十年
舊知也 想當已宿艸矣 餘不一一

老僕 金澤榮 拜謝 丙辰正月廿五日

미친 듯 요동으로 달려간 사람 있어
두만강 삭풍 맞으며 슬프게 읊조리네.
노고는 그 옛날의 빙숙씨(魏禧)이거니와
그저 붓 내던지고서 영웅 찾아 가고파.
(위희는 집으로 돌아가려 하지만
奇士를 구하고자 요동에 이르렀다.)
有人狂走到遼東 滿江悲吟向朔風
勞苦昔年氷叔氏 空抛文筆覓英雄
(魏禧欲復歸室 陰求奇士 至於遼東)
滄江生 丙辰正月二十六日

(이완우)

52. 필자 미상,〈물목(物目)〉
1851, 종이에 먹, 26×36cm

이 한글 물목(物目)은 신해년(1851, 철종 2) 5월 17일 어진을 봉안(奉安)하기 위해 필요한 물건을 적은 목록이다.《철종실록》권2 신해 5월 계묘(17일)조에는 "선원전에 납시어 각실에 어진을 다시 봉안하고, 헌종대왕의 어진을 봉안함에 작헌례를 행하셨다(詣璿源殿 各室御眞還安 憲宗大王御眞奉安 仍行酌獻禮)"라는 기록이 있다. 이로 보아 이 물목은 선원전 제6실의 어진 봉안을 위한 것임을 알 수 있다. 한글 궁체의 단아한 필치를 보여준다. 참고로 각각에 해당되는 내용을 한문으

로 적으면 아래와 같다.

신히오월십칠일봉안시(辛亥五月十七日 奉女時)

뉵실(六室)

다홍호로당츈단휘건

(多紅葫蘆當春緞 揮巾)

다홍운문단탁의(多紅雲紋緞 卓衣)

쥬홍칠함(朱紅柒函)

다홍운문단쳔신탁의(多紅雲紋緞 遷神卓衣)

다홍광수사당가댱(多紅廣繡紗 當家帳)

금향식별문단(錦香色別紋緞)

금향식닌졉문사(錦香色繡紋紗)

외문댱(外門帳)

두석갈고리 이쌍(朱錫鉤 二雙)

다홍화문우단뇨셕(多紅花紋羽緞 褥蓆)

청남원앙쵹단겹궤즈보(靑藍鴛鴦蜀緞 袱櫃子褓)

텬쳥왜듀대봉심보(天靑倭紬帶 奉審褓)

(이완우)

上狀

李監役 尊親 執事

安東後人金炳學 拜

時維孟春 尊體百福 僕之子昇均 年旣長成 未
有伉儷 伏蒙尊慈 許以令孫女旣室 玆有先人之
禮 謹行納幣之儀 伏惟 鑑念 不備

壬申正月二十日

(이완우)

53. 김병학, 〈혼서(婚書)〉

1872, 종이에 먹, 66.5×90.5cm

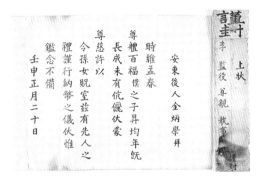

두꺼운 장지에 쓰인 이 글씨는 조선 후기 혼서의
일반형식으로 겉봉까지 잘 남아 있다. 혼주(婚
主)는 안동 김씨 세도정치의 대표적 인물인 영초
(穎樵) 김병학(金炳學;1821~1879)이다. 글씨는
아마 혼인 당사자인 아들 김승균(金昇均)이 썼을
것으로 여겨진다.